표현주의

노르베르트 볼프 지음 김소연 옮김

마로니에북스 **TASCHEN**

차례

형이상학적인 독일식 미틀로프

"나의 그림자가 무슨 상관인가? 나를 따르게 하라! ─ 나는 그것을 앞지를 것이니……." 1890년대에 『차라투스트라는 이렇게 말했다』에서 프리드리히 니체(1884~1900)는 이런 자신에 찬 신념을 밝혔다. 20년 후, 그의 말을 숭배했던 표현주의자들은 이 철학자를 선택했고 아카데미의 규칙, 부르주아 취향, 역사화의 부흥이라는 퇴행하는 시대극의 그림자에서 벗어났다.

1911년경 미술 관련 문헌에 갑자기 등장했던 '표현주의'와 '표현주의자'라는 단어는 처음엔 세기 전환기의 전위 미술 전반에 적용되는 단어였다. 베를린의 화상 파울 카시러(1871~1926)는 노르웨이인 에드바르트 뭉크(1863~1944)의 작품을 인상주의와 구분하기 위해 뭉크의 강렬한 감정이 담긴 그림과 판화에 이 단어를 반복하여 사용했다. 미술사학자 빌헬름 보링어(1881~1965)는 잡지 『데어 슈투름』의 1911년 8월호에 폴 세잔(1839~1906), 빈센트 반 고흐(1853~1890), 앙리 마티스(1869~1954) 작품의 특성을 묘사하기 위해 같은 단어를 사용했다. 1911년에 열린 '베를린 분리주의 전시회' 도록에서는 파블로 피카소(1881~1973)부터 젊은 프랑스의 아방가르드까지를 포함한 입체주의와 야수주의 화가들이 이 제목에 해당되었다. 헤르바르트 발덴(1879~1941)이 1918년에 발표한 『표현주의, 미술의 전환점(Expressionismus, die Kunstwende)』에서는, 이탈리아 미래주의, 프랑스 입체주의, 그리고 뮌헨의 청기사파 모두에게 이 단어가 적용되었다. 그러나 5년 전인 1913년에 열린 '제1회 독일 가을 살롱'에서 발덴은 청기사 그룹을 '독일의 표현주의자'로 소개하면서 이 양식적 범주를 독일어권 국가로 제한했다.

이런 경향은 곧 규칙이 된다. 이런 사항에서 획기적 진전을 이룬 것은 1914년에 발표된 『표현주의(Der Expressionismus)』였는데, 이 책의 저자 파울 페히터(1880~1958)는 다리파(Die Brücke)와 청기사파(Der Blaue Reiter)의 미술에 초점을 맞추었다. 표현주의란 단어는 1911년 즈음에 문학에서도 널리 통용되었고, 1년 뒤 최초의 '독일 표현주의 연극'인 발터 하젠클레버(1890~1940)의 「아들(Der Sohn)」이 상연되었다.

1차 세계대전이 일어남으로써, 표현주의는 당시 미술과 문학의 국제적 발전에 대한 독일의 공헌과 거의 같은 의미가 되어버렸다. 독일 미술이 외국으로부터 많은 자극을 받았음이 명백한데도 이렇게 한 나라에 한정짓는 일이 일어났다. 독일에 있는 많은 사람들은 외국의 영향력을 부정했지만, 러시아의 엘 리시츠키(1890~1941)와 알자스의 한스 (장) 아르프(1887~1966) 같은 국제적으로 활동하던 미술가들은 독일에 미친 외국의 영향을 매우 정확히 찾아내며 독일의 미술가들이 이것을 반밖에 소화해내지 못했다고 비웃었다. 1925년에 발행된 『미술 주의들(The Art Isms)』에서 두 저자는 "입체주의와 미래주의를 잘게 썰어 가짜 토끼를 만들어냈는데, 이것이 바로 표

1905 ─ 러일 전쟁이 일본의 승리로 끝나다
1906 ─ 프랑스에서, 반역죄로 고소된 유대인 장교 알프레드 드레퓌스가 복권되다

1905 ─ 로베르트 코흐가 결핵 연구로 노벨의학상을 받다

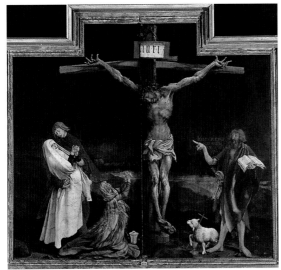

현주의라는 형이상학적인 독일식 미틀로프(meatloaf)인 것이다"라고 밝혔다.

그렇지만 이 신화는 훨씬 이전에 만들어졌다. 혹은 오히려 18세기 후기의 문학운동인 '질풍 노도(Sturm und Drang)' 이후로 존재했던 신화가 신선한 연료─예술에서 극도의 감정 상태를 표현하는 독일인의 특권이라고 여겨지는 것─를 공급받았다고 해야 할지도 모른다.

1905년 즈음에 이르러 독일 화가들은 혁명적 열정으로 그들의 파우스트적 재능을 현대 미술 안으로 끌어들이는 것 같더니, 결국 프랑스 아방가르드와 균형을 이루는 세력을 확립했다. 이것은 필경 민족정신의 발로였으므로 표현주의를 다음처럼 설명할 수 있었다. "독일인은 본질적으로 악마 같다. …… 악마에 어울리지만 결코 될 수는 없는 이런 숭배에 쫓기면서 고투를 벌이는 …… 다른 민족은 독일인을 이렇게 생각한다." 이상주의 철학자인 레오폴트 치글러(1881~1958)는 1925년에 발행한 『독일인의 성스러운 제국(Das Heilige Reich der Deutschen)』에서 위와 같이 말했다. 다시 1920년으로 돌아와서, 이전에 다리파 화가였던 막스 페히슈타인은 그런 정신적 '고투'가 창작의 충동에 박차를 가했음을 상기시켰다. 페히슈타인은 마찬가지로 흥분된 스타카토로 다음과 같이 외쳤다. "작업! 도취! 머리 짜내기! 씹고 먹고 포식하며 뿌리 뽑기! 미칠 듯이 기뻐하는

진통! 붓으로 캔버스를 관통할 것 같은 찌르기. 물감 튜브 짓밟기……." 충격, 분개, 편협한 체제에 대항하는 젊은이들의 반발─이것은 단지 페히슈타인만이 믿었던 것이 아니라 표현주의 이면에 있는 추진력이었다.

끊임없이 열광하며, 독립적인 차분한 형태를 창작하는 것보다 그리는 과정을 강조하고 신비주의의 경향을 띠는 것─이것은 새로운 양식을 예견하는 것처럼 보이는 '독일 정신'의 구성 요소였다. 카지미르 에트슈미트는 "표현주의자들은 보지 않고 이해한다"라고 단언했다. 즉 표현주의자들은 모방하기보다는 만들어가는 사람들이었다. 자신의 의지 바깥에서 세계관을 형성하는 이들이 아니라, 자신의 통찰력으로 실재를 '창조한' 사람들이었다.

이런 예들로 판단해보면, 전보식 문체, 절규와 폭발적이고도 간결한 문장으로 된 표현주의 화법은 전통 어법을 공격했을 뿐만 아니라 분명하고 명료한 생각을 확실하게 전달했다. 그러나 이런 인상은 거짓일 수 있다. 실제로 표현주의 어법은 단어들의 형이상학적 의미를 과장했고, 자의적으로 말을 나열했으며,─게다가 상징과 은유로 가득하다─의도적으로 모호하고 분명치 않게 만들어, 표현주의에 입문한 사람만이 이해할 수 있도록 했다. 사실 표현주의 화법의 거칠고 강렬한 특성은 그 운동에 관련된 사람들을 위한 특효약이었다. 그러나 이것 또한 비평을 불러일으켰다. 아우구스트 마케가 동

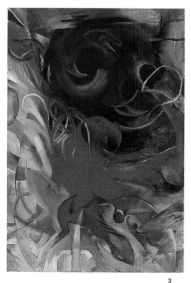

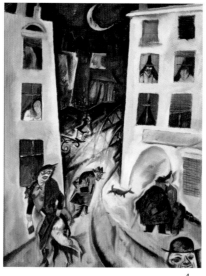

3. 프란츠 마르크
충돌하는 형태들 Fighting Forms
1914년, 캔버스에 유채, 91 × 131.5cm
뮌헨, 피나코테크 데어 모데르네, 주립 현대 미술관

4. 게오르게 그로스
거리 The Street
1915년, 캔버스에 유채, 45.5 × 35.5cm
슈투트가르트 주립 미술관

료 화가들에게 말했듯이, 표현주의자들이 사용했던 표현의 방식들은 아마도 "그들이 말하고 싶어했던 것에 비해 너무나 과장된 것"이었을지도 모른다.

표현주의라는 단어를 선택하고 감정의 표현을 좋은 미술의 기준으로 세움으로써 무엇을 얻었을까? 열광을 양식으로 승격시키는 것 같은 것은 아니었을까? 미술의 취지를, 대중을 모욕하고 관중을 공격하는 것에 비유한 것은 무엇을 의미할까? 1917년에 헤르바르트 발덴은 '외부의 인상'이 아닌 '내면의 표현'이라고 말하면서 표현주의 미술을 간결하게 정의했다. 그러나 이런 정의 역시 생각처럼 아주 적절한 것은 아니다. 우리가 표현주의를 떠올릴 때, 그것은 미켈란젤로의 조각상에서부터 알브레히트 뒤러의 판화에 이르기까지, 혹은 표현주의자들이 추앙했던 두 화가 마티아스 그뤼네발트(1475/80~1528)도1의 제단화에서 엘 그레코(1541경~1614)의 작품까지, 셀 수 없이 많은 과거의 미술작품에도 적용된다. 20세기 초 독일 모더니즘에 나타나는 풍부한 표현을 단순한 신경증적 모험이 아니라 확립된 양식인, 진지한 '주의'로 특징지어야 한다고 주장할 근거는 무엇일까?

미술사학자들은 표현주의를 하나의 양식으로 인정하는 데 항상 어려움을 겪었다. 표현주의가 형식적으로 어떤 공통된 근거가 거의 없다는 것을 확인하려면 키르히너, 칸딘스키, 코코슈카, 딕스의 그림을 비교해보기만 해도 된다. 이것이 바로 많은 미술사학자들이 표현주의를 하나의 양식보다는 '방향', '경향' 또는 젊은 세대의 삶에 대한 감정 표현으로 설명하기 좋아하는 이유이다. 이 미술은 낙원 같은 순수한 상태인 과거 황금시대에 대한 향수를 나타내는 것만큼 똑같이 도시의 근심으로 가득 차 있을 수 있다. 표현주의자들은 현대 미술의 영역 안에서 새롭게 제시하는 형태를 탐구할 때면 언제나 그들이 잘 알고 있는 오래된 공식들을 생각해냈고, 이것을 최신의 것으로 만들어 급진적인 절정에 이르도록 발전시켰다—이런 사실은 니체가 말했던 '그림자'에서 결국 그들이 벗어날 수 없었다는 것을 시사한다.

사실 니체 자신이, 표현주의자들에게 그림자처럼 불쑥 거대한 모습을 드러냈다. 젊은 세대는 그의 책, 특히 '차라투스트라'에 열광했다. 이 혁신적 철학가는 권위주의의 억압, 부르주아의 편협함, 물질주의적 사고로부터 자신을 해방시키는 가장 훌륭한 예를 보여주었다. 시인 고트프리트 벤(1886~1956)은 후에 니체는 "…… 우리 세대에게 세기적 지진과도 같았다"고 회상했다. 그러나 그런 자신에 찬 '초자아'로 인해 니체의 열정적 신봉자들에게 수없이 많은 문제가 야기되기도 했다. 1차 세계대전이 일어나기 전에 독일에서 나타난 가장 중요한 두 미술 그룹은 다리파와 청기사파였는데, 이들은 미래의 실존적 세계 질서라는 이상을 실현하고자 했을 뿐이었다. 다리

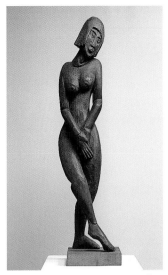

5. 에른스트 루트비히 키르히너
겨울 달밤 Winter Moon Night
1919년, 채색 목판화, 31×29.5cm
바젤, 공립 미술관, 동판화 전시실

6. 에른스트 루트비히 키르히너
서 있는 여인상 Standing Female Figure
1912년, 나무 (오리나무), 98×23×18cm
베를린 국립 미술관 프로이센 문화유산관,
회화전시실

5　　　　　　　　　　　　　　　**6**

화가들은 선언문을 통해 '신세대의 창조자, 감상자'와 '창작의 충동을 혼합물 없이 직설적으로' 표현할 수 있는 사람 누구이라면 누구나 예술이라는 이름의 이 새롭고 진보적인 종교를 환영하는 지지자가 되어줄 것을 호소했다.

왜곡과 추상 사이

선량하고 진실한 삶을 꿈꾸었던, 신앙과 같은 이러한 예술의 고리는 상반되는 것들로 가득 차 있었다. 한편에는 극도의 주관적 방법이 있었고 다른 한편에는 질서와 조화에 개인적으로 몰입하고 복종하고픈 욕구가 있었다. 이러한 욕구는 표현주의 문학, 연극, 미술에 등장하는 인물들에게서 나타나는데, 그들은 마치 보편적 질서의 힘에 좌우되는 꼭두각시처럼 행동한다. 두 경우 모두에서 목표로 했던 자발적으로 우러나온 격한 감정의 표현은 베르너 호프만이 말했던 '감각과 본능이 기본이 되는 제스처'를 낳았다.

이런 발전의 시작에 있어서 중요한 것은, 눈에 거슬리는 선명한 색상과 '가차없이' 단순화한 형태를 사용해서 인상주의의 수동적 자연 묘사를 극복하고 개인 감정의 힘을 깨우는 것이었다. 원근법과 정확한 해부학적 구조, 자연스러운 외양과 색채는 중요하지 않거나 무의미했다. 왜곡과 과장은 물질세계를 영혼이 들여다보도록 만

드는 것과 상응했다. 칸딘스키가 1910년에 완성하고 1911년에 발행한 『예술에서의 정신적인 것에 대하여』는 오늘날 유명해진 책의 제목으로서 나타내는 뜻이 깊다. 칸딘스키가 '영화(靈化)'라고 지칭했던 정신적 예술의 발전은 추상적 상징주의 영역의 회화로 전개되었고 이것은 뮌헨의 칸딘스키도2와 청기사파도3 둘 모두가 대표하는 미술사의 전환점이 되었다.

정신적인 것을 간파할 수 있는 통찰력을 간절히 원한 '북유럽 사람'은 그런 점에서 '동양과 연관이 있으며, 보링어가 1908년에 발표한 논문 『추상과 감정이입』에서 언급했듯, "그 자신과 자연 사이를 무엇인가 가리고 있음을 느낀다." 그런 까닭에 그들은 미술을 추상화하기 위해 분투한다. 따라서 추상과 표현은 '파우스트적' 결합을 시작하게 되었다.

미술가들의 도취되고 고조된 자의식뿐만 아니라, 세상을 상징적으로 해석한다는 점과 형이상학적 토대, 우주론적 질서, 유토피아의 설계, 그리고 진정한 창조성의 부활을 바라며 역사를 초월한 기본 영역을 추구한다는 점에서, 표현주의자들은 독일 낭만주의부터 시작된 여러 개념을 발전시켰다. 그들 중 몇 명은 이런 사실을 상당히 의식하고 있었다. 예를 들어 칸딘스키는 비평가들이 자신의 작품과 관련해 '낭만주의'라는 단어를 사용할 때 굉장히 만족스러워 했다. 더구나 표현주의는 낭만주의의 한 부분인 어둡고 비정상적 경향을

911 ── 마리 스클로도프스카 퀴리는 라듐과 폴로늄 발견으로 노벨 화학상을 받다　　　1911 ── 로알드 아문젠이 최초로 남극을 정복하다
1912 ── 여객선 '타이태닉'호가 빙하와 충돌해 침몰하다

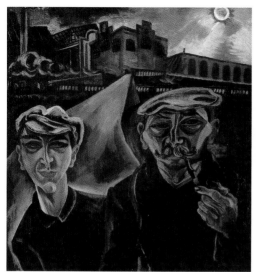
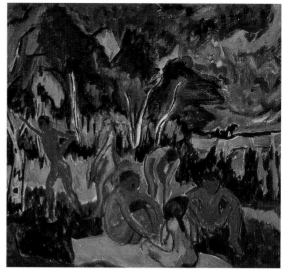

7

8

공유했다.

　멀리서 이 운동에 참여했던 괴짜 화가 알프레트 쿠빈(1877~1959)이 바로 적절한 예이다. 보헤미아의 리트메리츠(지금의 리토메리스) 출신인 쿠빈은 젊어서 작은 동물들을 고문하는 것을 즐겼고, 도살업자와 가죽 벗기는 사람의 작업을 지켜보았으며, 자연재해에 매혹되었다―아마도 지나치게 엄격했던 아버지에 대한 본능적 반발심이었을 수도 있다. 1911년에 청기사파가 조직되었을 때 쿠빈은 창단 멤버 중 한 명이었다. 그 전에 그는 도스토예프스키, E. T. A 호프만, 에드거 앨런 포, 오스카 파니차 같은 작가들의 괴기 소설이나, 공포 소설 삽화를 그렸고, 주로 펜과 잉크로 된 드로잉을 그렸지만 가끔 수채화나 유화도 그렸다. 쿠빈의 거미줄같이 가늘고 긴 선으로 휘갈긴 필법은 19세기 초의 '음울한' 또는 '고딕적' 낭만주의로부터 곧바로 튀어나온 것처럼 보이는 환영과 악몽 같은 영역을 떠올리게 한다. 1907년에 그는 요한계시록을 고도의 표현적인 어법으로 의역한 『다른 면(The Other Side)』이라는 소설을 12주 만에 완성했다. 쿠빈은 아주 먼 아시아에 있는 진주라는 이름을 가진 꿈의 도시로 독자를 감쪽같이 데려다놓는다. 주민들이 존재에 대한 무감각함에서 숨은 의미를 찾으려 할 때, 악마는 '관리인'의 모습으로 그들 앞에 나타나 실권을 쥐게 된다. 이런 음모가 진행되고 그 도시에서는 냉혹한 통치권 이전이 시작된다.

　지나치게 자극적인 것은 전부는 아니었지만 표현주의자들이 활동했던 많은 분야의 특징이었다. 놀데의 종교적 작품에 등장하는 격한 감정의 인물과, 슈미트 로틀루프와 헤켈, 특히 마이트너의 묵시록적 풍경, 혹은 그로스[4]나 딕스의 가면 같고 왜곡된 대도시 얼굴을 떠올려보라. 지나치게 자극적인 것은 극도로 대비되는 면들이나 신경과민적으로 각진 형태, 그리고 가는 선의 음영이 나타나는 판화에서도 볼 수 있는데, 이런 판화 중 다수가 표현주의 미술에 있어서 중요한 시점에 제작된 것들이다.[도5] 추하고 잔인한 것에 대한 미학은 전면으로 부각되었다. 이것은 집과 난롯가를 위한 자극적이지 않고 예쁜 장식으로 전락해버린 미술을 '아름다움과 진실함'의 소굴에서 해방시킬 것을 미술가들에게 호소했음을 의미한다. 이런 미학은 자유로운 성행위가 함께 공존하는 '자연 그대로의 것'의 구현으로 찬양받는 '본질적인 것', 즉 이국적이고 원시적인 모든 것에 대한 충동과 표현주의를 창작하는 삶에 대한 열망과 서로 손을 맞잡고 나아갔다.

　1905년에 이미 프랑스 아방가르드 미술가들은 민족학적 수집품에 관심을 갖기 시작했고, 남태평양에서 가져온 아프리카 마스크와 조각상들로 작업실을 장식했다. 원시적이라고 생각되는 것에 대한 이런 욕구는 보헤미안들의 두 가지 목적과 부합했다. 부르주아에 대한 반항의 방법, 그리고 세계의 토착민 예술에서 구체화된 훼손도

1912 ― 루돌프 슈타이너가 '인지학 협회'를 설립하다

1912 ― 이집트 여왕 네페르티티의 상반신 초상화가 발견되어 베를린으로 옮겨지다

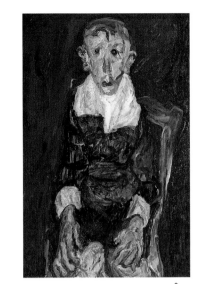

. 콘라트 펠릭스뮐러
귀가하는 노동자 Worker on the Way Home
1921년, 캔버스에 유채, 95×95cm
베를린, 개인 소장

3. 막스 페히슈타인
야외 (모리츠부르크에서 수영하는 사람들)
Open air (Bathers in Moritzburg)
1910년, 캔버스에 유채, 70×79.5cm
모리츠부르크, 빌헬름 렘브루크 미술관

9. 샤임 수틴
마을의 바보 The Village Idiot
1920/22년, 캔버스에 유채, 92×65cm
아비뇽, 칼베 미술관

<div align="right">9</div>

시 않아 보이는 디자인 원칙의 원천이 그 두 가지이다. 미술가들의 관심은 마스크, 주물들, 선조의 형상들에 — 민속 예술, 아이들의 그림, 정신이상자의 그림들과 함께 — 집중되었다. 놀데는 1913년에 뉴기니 섬으로 긴 여행을 떠났다. 페히슈타인은 1914년 팔라우 제도에 정착할 것을 고려했다. 이런 관심은 미술에서 특히 많은 표현주의 조각을 만들어냈다. 슈미트 로틀루프의 목조상들은 필시 1915년에 발행된 카를 아인슈타인의 『흑인 조각(Negerplastik)』에서 영감을 받았을 것이다. 키르히너 역시 유사한 작품을 만들었다. 도6 서커스나 카바레에서 볼 수 있었던 '이국의 연예인' 공연이나 '흑인 연합'의 잡지 사진과 함께 민족학 박물관은 표현주의자들에게 영감을 주는 공급원이 되었다. 원시적 특성은 특히 각진 코와 불룩한 입술, 뾰족한 턱을 가진 것으로 묘사된 얼굴에 나타나는데 이것은 투박함을 강조한 것으로 과장된 동작과 자세가 보충되었다.

그러나 이런 과도한 경향은 항상 길들여진 방법과 병행되었다. 키르히너의 작품은 이런 점에서 많은 것을 나타낸다고 할 수 있다. 키르히너는 일반적으로 완전한 감정주의자로 알려졌지만 실제로는 그렇지 않았다. 특히 1920년 이후에 그는 미술의 지적인 토대를 점점 더 중요하게 생각했다. 그는 좀 더 신중한 접근을 이용하면서 충동적 요인을 억제하기 시작했다. 그 결과 만들어진 장식적, 평면적 구성과 차분한 기념비적 구성물은, 이후의 많은 작가들이 지지

한 파우스트적 독일 모더니즘이라는 상투 문구를 나타내지 않았고, 따라서 그들은 키르히너의 경력 중에서 이 단계를 무시하고 표현주의 전경에서 제외했다.

세상을 정화하기

1926년에 에른스트 융어(1895~1989)는 1차 세계대전 직전 분위기를 다음과 같이 회상했다. "전쟁은 단지 우리에게 장엄, 힘, 위엄을 가져다주기만 하면 되었다. 우리에게 전쟁은 남자다운 행동, 즉 꽃이 만발한 피로 물든 초원 위의 즐거운 총격전처럼 보였다. 이 세상에서 더 멋진 죽음은 없었다……." 페히슈타인을 포함해서 그로스, 마이트너, 펠릭스뮐러 정도의 몇몇 화가들만이 이런 매력에 끌리지 않았다. 반대로 바를라흐와 코린트는 애국적인 합창에 그들의 목소리를 더했다. 유럽 전체는 전쟁에 도취되어 있었다.

훨씬 전에 미래주의자들은 전쟁을 '이 세상을 위한 유일한 위생법'이라고 선언했다. 마르크는 전쟁이 세계적 카타르시스를 일으키고 인류를 정신적으로 정화할 것으로 기대했다. 베크만과 딕스는 병역을 지원했다. 슈미트 로틀루프는 '가능한 가장 강력한 것이 창조될' 기회를 고대했다. 그러나 포탄으로 구멍 난 전쟁터, 수많은 참호들, 프랑스와 플랑드르에 넘쳐나는 야전병원들을 보면서 이런 고

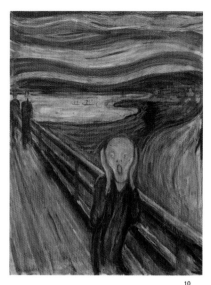

10. 에드바르트 뭉크
절규 The Scream
1893년, 캔버스에 유채, 91×74cm
오슬로, 국립미술관

11. 조르주 루오
타락한 이브 Fallen Eve
1905년, 수채와 파스텔, 25.5×21cm
파리, 시립 현대 미술관

12. 제임스 앙소르
작업실의 정물 Still-life in the Studio
1889년, 캔버스에 유채, 83×113cm
뮌헨, 피나코테크 데어 모데르네, 주립 현대 미술관

10

원한 전망은 곧 상처를 입었다. 많은 젊은 미술가들이—마르크, 마케, 모르그너—전쟁터에서 다시 돌아오지 못했다.

1차 세계대전 전 표현주의자들의 형태와 색상 실험은 무엇보다도 미술가 개인의 심적 상태와 기분을 반영했다. 훨씬 나중에서야 그들은 사회적 이슈, 전쟁 희생자에 대한 묘사, 사회적 부당함이나 정치적 억압에 대한 조롱으로 방향을 분명히 바꿨다. 이제 미술가들은 세상을 개선하기 위한 구체적 논의를 서두르기 시작했다. 그러나 그로스와 펠릭스뮐러[도7]는 예외로 두고, 극소수만이 미술가의 역할을 넘어서 실제 정당정치에 참여하고자 했다.

표현주의자들의 그룹은 더 긴밀하게 결합되었든 더 느슨하게 결합되었든 모두 낭만주의의 이상을 엿볼 수 있는, 함께 살고 작업하는 공동체를 구상했다. 자연스럽게 그들은, 특히 함께하는 전시회와 출판을 통해 그들의 작품을 알리는 실제적 목적을 추구했다. 특히 다리파 화가들은 작업실과 모델에서부터 그림 재료까지 모든 것을 공유했다. 부분적으로는 자금이 부족했던 이유도 있지만 주된 이유는 우애 있는 협동 작업이 그들에게 많은 것을 의미했기 때문이다. 그들은 여름이 되면 도시에서 작업하던 것을 중단하고 시골로 내려가 오랜 기간 휴가를 보냈다. 그곳에서 그들은 자신의 생활을 그림으로 그렸고, 나체로 수영했으며, 대체로 그들의 모델, 여자 친구와 함께 즐겼다. 이렇게 그들이 순수한 자연 상태를 그대로 묘사하는 것은,[도8]

1890년대 이후부터 아방가르드가 필요로 했던, 미술과 삶의 일치를 열망하고 있었음을 알려준다. 이것 역시 지상 낙원의 이상향으로 돌아감으로써 물질주의적 세상을 정화하려는 하나의 시도였다.

표현주의 지형학

표현주의 지도를 명확한 영역으로 나누려는 시도가 많았다. 드레스덴이나 베를린(다리파) 그리고 남부 독일 또는 뮌헨(청기사파)에 초점을 맞춘 것은 설득력이 있지만, 북부 독일의 표현주의 그룹을 규정하려는 시도는 문제가 있다. 놀데가 1900년에 파리에서 파울라 모더존 베커를 잠깐 만났고, 1907년에 조에스트에서 롤프스를 우연히 마주쳤다고 하더라도, 관련 화가들은 겨우 서로를 아는 정도였다. 그렇지 않으면 북부에 사는 미술가들은 서로 아주 먼 거리에서 살았다—모더존 베커는 보릅스베데에 살았고, 놀데는 대부분 알젠의 섬에서 살았으며, 롤프스는 조에스트와 하겐에 살았다. 놀데가 일 년 반 동안만 아주 짧게 다리파의 회원으로 있었다는 사실을 생각하면 아마도 이런 경향과 관련이 있다고 생각할 수 있다. 반면 롤프스는 '라인 강 유역의 표현주의'의 대표자로 문헌에 기술되어 있다.

단순히 지리학적인 용어로 라인 강 지역은 사실 표현주의자들의 합창에 중요한 역할을 했다. 카를 에른스트 오스트하우스

1914 — 프란츠 페르디난트 대공과 그의 아내 소피가 암살되고 이로써 제1차 세계대전이 일어나다
1914 — 1906년부터 미국이 건설한 파나마 운하가 개통되다
1915 — 아인슈타인이 일반 상대성 이론을 전개하다

로 표현하려는 의도를 가진 표현주의의 거대한 흐름 속에서 어떻게 작용하는지"를 보여주었다고 말했다.

1874~1921)가 1902년에 하겐에 세운 폴크방 미술관은 당시 미술계의 중요한 중심지가 되었다. 아우구스트 마케는 여러 번 라인 강지역에서 활동했는데, 예를 들어 1912년에 쾰른에서 열린 '분리주의' 전시회의 심사위원을 맡기도 했다. 그러나 문헌에서는 본에서 마케가 마르크와의 친분으로 청기사파와 연결되었음에 더 무게를 실으려는 경향이 있다. 사실 뮌헨 그룹에 대한 마케의 태도는 항상 유동적이었고 그 그룹이 보여주었던 낭만적 신비주의는 그의 취향이 아니었다. 그래서 마케를 청기사파로 분류하는 것은 어렵고 그의 아웃사이더 역할을 인식하고 있을 때만 허용될 수 있다. 그러나 마케를 특정한 이름의 라인 강 유역의 표현주의 리더로 보는 것이 더 부정확할 수도 있다. 주요한 표현주의의 관념론자 빌헬름 보링어가 교편을 잡던 본 대학 근처의 코헨 서점에서 전시회가 열렸던 1913년이 되어서야 비로소 마케는 '라인 강 유역의 표현주의자들'이라는 제목 아래 친구들을 모아 베를린과 뮌헨에 견줄 만한 세 번째 중심지를 만들려고 했다. 그러나 마케와 캄펜동크를 제외하고, 이후에 초현실주의자가 된 막스 에른스트(1891~1976)를 포함한 16명의 후보들은 그들을 결합할 만한 공통적 개념을 갖고 있지 않았다. 신문 비평란에 에른스트가 쓴 본 전시회의 특성은 직설적이었다. 에른스트는 이 전시회가 "일련의 세력들이, 서로가 외견상 나타나는 유사함은 없고 단지 공통된 공격의 '방향', 즉 영혼적인 것(Seelisches)을 형태 하나

1900년경 오스트리아와 빈의 미술계는 유겐트슈틸, 또는 아르누보 양식이 지배적이었다. 구스타프 클림트(1862~1918)는 코코슈카와 실레의 존경받는 본보기였다. 그들 각각은 빈 분리주의의 더 보수적인 진영 사람들이 전복적이라고 생각한 클림트의 대담한 형태와 색채를 거쳐 표현주의적 표현 방식을 발전시켜나갔다. 클림트는 성적인 것, 병적인 것, 죽음 같은 실존과 관련된 주제들을 표현주의자들에게도 전해주었다. 오스트리아의 표현주의자들은 당시 예술적인 환경에 영향을 미친 지그문트 프로이트의 정신분석에 특별한 관심을 보였다.

셀 수 없을 정도로 많은 요소들이 표현주의 지도를 여러 가지 색의 복잡한 태피스트리로 만들었다. 여기에 독자적으로 활동을 하는 일련의 미술가들이 악센트를 주었다. 칸딘스키, 파이닝어, 딕스, 그리고 그 밖의 사람들에게 양식은 단지 하나의 잠시 머무는 단계를 의미했다. 또한 우리는 표현주의적 경향이 독일어권의 경계를 넘어서도 나타났다는 것을 잊으면 안 된다. 예를 들어 벨기에의 콘스탄트 페르메크(1886~1952), 구스타프 드 스메(1877~1943), 프리츠 반 덴 베르헤(1883~1939), 알베르트 제르바에(1883~1966)의 작품은 플랑드르 표현주의라고 말한다. 다음의 두 화가 역시 언급해야만

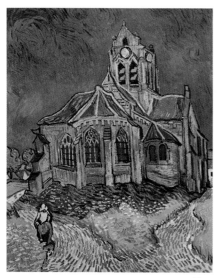

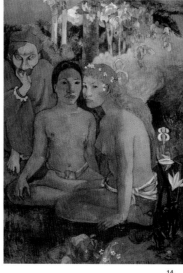

13. 빈센트 반 고흐
오베르 성당 The Church of Auvers
1890년, 캔버스에 유채, 94×74cm
파리, 오르세 미술관

14. 폴 고갱
미개인 이야기 (이국의 전설)
Contes barbares (Exotic Legends)
1902년, 캔버스에 유채, 131.5×90.5cm
에센, 폴크방 미술관

13 14

한다.

한 명은 리투아니아 유대인 샤임 수틴(1893~1943)으로 그는 1916년 이후 파리에서 활동을 했다. 아메데오 모딜리아니(1884~1920)를 포함한 그의 친구들은 베를린 잡지 『데어 슈투름』과 관계를 맺고 있었고, 독일 표현주의에 관한 간행물들을 익히 알고 있었다. 수틴은 모딜리아니의 친구인 루트비히 마이트너의 전쟁 전 작품과 매우 유사한 방향을 따르기 시작했다.도9 그러나 수틴이 독일 표현주의자들의 원작을 실제로 보았는지는 확실하지 않다. 그를 칭송했던 프랑스와 미국에서는 — 덧붙여 말하자면 이후에 추상표현주의자들, 특히 수틴의 도살된 소 묘사를 존경했던 빌렘 드 쿠닝(1904~1997)에 의해서 — 수틴이 오스카 코코슈카에게 영향을 주었다고 오랫동안 믿어왔다. 하지만 이런 사실은 단지 연대기적으로 추정했기 때문에 정확하지 않고, 코코슈카 자신에 의해 항상 강하게 부인되었다. 또한 종종 나타나는 이런 관계의 반전도 입증할 수 없다.

문제의 두 번째 미술가는 야수주의의 조르주 루오(1871~1958)인데, 그 역시 드레스덴 시기의 코코슈카와 종종 비교된다. 이 프랑스 화가는 인물들의 윤곽선을 극도로 두껍게 그렸고 강렬한 색채로 공간을 채웠다. 1905년에 그는 종교적 주제에 더욱 몰두하기 시작했다. 이런 점에서 루오의 작품은 다른 프랑스 화가들보다 독일 표현주의에, 예를 들어 놀데나 베크만의 작품에 더 가깝다고

할 수 있다.도11

수틴, 루오, 그 밖의 다른 사람들의 이름을 인용하면서 프랑스에서도 표현주의의 특징이 나타나는 것을 정의하려는 시도가 종종 있었다. 사실 파리에 있는 알리스 망토 화랑은 1928년에 '프랑스 표현주의'라는 제목의 전시회를 개최했다. 이때 수틴, 모딜리아니, 블라맹크(1876~1958), 모리스 위트릴로(1883~1955), 마르크 샤갈(1887~1985)의 작품이 모두 내적 세계의 강한 의식을 반영하고 있고, 에너지 넘치는 제스처와 형태의 왜곡, 색채의 탐닉 — 달리 말하면 독일에서 오랫동안 표현주의의 기준으로 인정받았던 것들 — 이 나타나는 주관적 묘사 방법을 보여준다는 이유로 함께 전시되었다.

유럽 아방가르드의 저수지로부터

표현주의자들이 활동했을 당시 미술계는 어땠을까? 출발점으로써 다리파가 드레스덴에서 첫 해를 보내고 옮겨간 전쟁 전의 베를린부터 살펴보자. 프로이센 왕이자 독일 제국 황제인 빌헬름 2세는 진보적인 사람들이 그가 '요리사나 빵집 점원'의 취향을 가지고 있다고 생각했음에도 불구하고, 정치뿐만 아니라 예술 문제에도 관여해야 할 의무가 있다고 생각했다. 왕위의 이 아마추어 미술 애호가는 당시 궁정 화가 아우톤 폰 베르너(1843~1915)의 뽐내며 과장된 조

1917 — 레닌과 트로츠키는 러시아의 공산당 혁명을 위한 초석을 마련하다

1918 — 독일의 11월 혁명 이후 카이저 빌헬름 2세가 왕권 포기를 강요받다

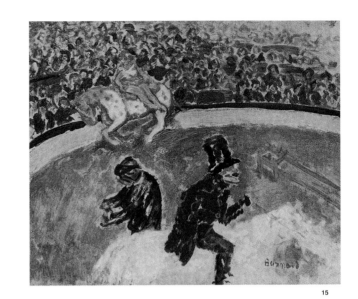

5. 피에르 보나르
서커스에서 At the Circus
1900년경, 캔버스에 유채, 54 × 65cm
파리, 개인 소장

15

들을 좋아했다. 시대의상을 입은 장면을 정성들여 그렸거나 살롱의 극적이지 않은 그림에서 벗어난 다른 어떤 그림들도 '저속한 미술'로 분류되었는데, 케테 콜비츠(1867~1945)의 사회의식이 드러나는 판화와 막스 리베르만(1847~1935)의 현실적 인상주의에서부터 완전히 미친 표현주의자들은 물론이고 당연히 외국의 모든 '아방가르드'라 불리는 것까지 모두 여기에 포함되었다. 오래전부터 현대미술의 혁신적 진전 대부분은 파리에서 이루어졌고, 이러한 진전은 대담한 화상들과 언론, 수집가들을 통해 베를린 대중에게 소개되었다. 벨기에인 제임스 앙소르(1860~1949)와 독일에서 오래 활동했던 노르웨이인 에드바르트 뭉크도 마찬가지로 베를린에서 센세이션을 일으켰다.

베를린과 그 외의 다른 곳에 있는 표현주의자들은 주관적인 경험과 함께 마음껏 과격하게 변형한 표현적 형태와 색채를 기초로 한 그림은 어떤 것이든 환영했다. 따라서 외양을 묘사하거나 설명하는 미술의 전통적 역할을 극복한 그림도 자연히 환영받았다. 이런 작품으로는 앙소르의 작품도12을 예로 들 수 있는데, 그는 현대 대중사회의 가면무도회 뒤의 부패행위를 드러냈고, 또 다른 예로 들 수 있는 뭉크에게 깊은 영향을 주었다. 그리고 표현적인 시각적 축약을 사용한 뭉크의 상징주의 미술은 더욱 이러한 범주에 들어맞으며, 그의 작품은 특히 다리파 화가에게 영향을 주었다. 뭉크의 1893년 작품인 유명한 〈절규〉도10는 삶의 모든 괴로움을 상징적이며 강한 인상을 주는, 찡그린 표정을 짓는 아이의 일그러진 얼굴에 투사했다. 불타는 듯한 붉은 하늘에 뭉크가 새겨놓은 것은 '오직 미친 사람만이 그릴 수 있었다'는 사실이다.

그리고 항상 언급되듯이, 표현주의자들을 완전히 사로잡은 두 사람, '모더니즘의 아버지'가 있다. 빈센트 반 고흐도13와 폴 고갱(1848~1903).도14 이들은 우베 M. 슈네데가 다음과 같이 서술했던 것을 공유하고 있었다. "'거친 이미지'의 왜곡된 원근법과 편평함, 변형은……모든 낡아빠진 전통에 거스른다. …… '거친 이미지'는 재빨리 칠한 넓은 붓 터치로, 더 거친 캔버스에, 거칠게 문지른 물감과 칠해지지 않은 채 남아 있는 부분으로 이루어져 있다. ……이것은 그리는 과정이라는 연속되는 특성을 드러내고 있다."

아무리 중요하다고 해도 결코 과장이라고 할 수 없는 반 고흐의 첫 번째 독일 전시회는 다리파가 창설된 1905년에 드레스덴의 아르놀트 화랑에서 열렸다. 그러나 바로 그 반 고흐로 인해 독일에서는 악명 높은 스캔들이 일어났다. 브레멘 미술관에서 1911년에 반 고흐의 작품을 구입했을 때, 평범한 화가 카를 비넨은 독일 미술이 '외국인의 지배'를 받고 있음을 항의하는 탄원서를 발표했다. 그 탄원서에 이상하게도 케테 콜비츠를 포함한 여러 유명한 미술가들이 서명을 했다. 마르크와 칸딘스키는 즉시 반대 항의서를 준비했고, 이것이

1918 — 독일에서 공산당('스파르타쿠스단')과 '철모단'이 창립되다. 1933년에 철모단은 히틀러의 SA 돌격대로 흡수된다

1918 — 황제 니콜라스 2세와 그의 가족이 볼셰비키에 의해 총살당하다

16　　　　　　　　　　　　　　　　　　　　　　　　　　　　　　17

미술관 관장, 미술사가, 미술가들의 지지를 받으면서, 그해 여름에 『미술을 위한 투쟁(*Im Kampf um die Kunst*)』이라는 제목으로 피퍼와 뮌헨에서 동시에 인쇄되어 나왔다.

　　반면 표현주의자들은 유럽화되었지만 이국적이고 신화 같은 분위기를 지닌 고갱의 타히티 그림을 삶과 미술의 완벽한 종합으로 생각했다. 그들은 고갱의 감동을 주는 인물들을 찬양했고, 풍부하게 뻗어가는 곡선으로 그려진 평면들과 대담한 장식적 경향에서 영감을 받았다―달리 말하자면 이런 종류의 양식적 방법은 후에 나비파가 고갱을 본떠서 선택했다.

　　1905년에 한 젊은 미술가 그룹이 파리 관중에게 충격을 주었다. 한 비평가는 그들을 '야수주의' 또는 '야만인들'이라고 불렀는데, 앙리 마티스(1869~1954),도16 조르주 루오, 모리스 드 블라맹크, 앙드레 드랭(1880~1954)이 선두에 있었으며 다음 해에 조르주 브라크(1882~1963)와 라울 뒤피(1877~1953)가 합류했다. 짧았던 만큼 큰 영향력을 지녔던 운동인 야수주의는, 본질적인 것으로 추상화한 인물과 사물이 단순한 화면에서 전개되는 풍부한 색채의 그림으로 간단히 설명할 수 있을 것이다. 색채는 있는 그대로를 묘사한다는 임무로부터 자유로워졌고, 이로써 무한한 표현력을 만들어낼 수 있었다. 때때로 짙은 선들이 색채 영역을 붙여놓았지만 대체로 이러한 선긋기는 엉성하고 대략적인 방식을 따라 이로써 뚜렷한 윤곽선

이 항상 형성되지는 않았고, 색채 영역을 고립시키기보다는 더 강조했다. 야수주의는 사하라 사막 이남의 아프리카와 대양주의 미술에 매혹되면서 가능한 한 단순한 방식으로 장식적 효과를 만들고자 했던 그들의 결의를 더욱 확고히 했다. 구성에 있어서 리듬이 필요하다면 그들은 형태를 왜곡하거나 공간의 '부자연스러운' 관계를 사용했다. 야수주의의 그림은 1908년경에 다리파와 뮌헨의 신미술가협회의 중개를 통해 독일에서 널리 알려졌다. 야수주의는 고갈되지 않는 저수지가 되었고 다른 표현주의자들 역시 이곳의 물을 길어가기 시작했다.

　　청기사파와 라인 강 유역의 표현주의 대표자들은 로베르 들로네(1885~1941)의 오르피즘이라는 다른 공급처를 개척했다. 매우 존경받았던 들로네는 입체주의부터 시작했으나 작업실의 정물 모티브를 작은 면으로 나누어 나타내는 입체주의에 혼란을 느꼈다. 그는 대도시의 역동성과 운동성, 이런 현상의 동시성, 전기 조명, 시간과 공간의 새로운 원근법에 관심이 있었고, 이것을 절묘하게 균형 잡힌 색채 안에서 역동적이고 점점 더 추상적인 그림으로 변형했다.도17

　　앞에서 언급했던 쾰른의 1912년 '분리주의' 전시회는 표현주의를 발전하도록 만들었던 광범위한 영향력을 보여주었다. 이곳의 중앙에는 반 고흐, 뭉크, 세잔, 고갱의 작품이 있었다. 베를린과 뮌헨에서 작업했던 표현주의자들이 중요하게 생각한 피카소의 작품 또

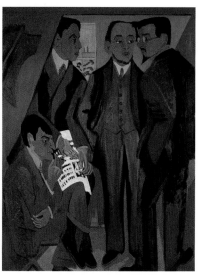

6. 앙리 마티스
앉아 있는 소녀 Seated Girl
1909년, 캔버스에 유채, 41.5×33.5cm
쾰른, 루트비히 미술관

7. 로베르 들로네
도시의 창유리 Window on the City
1912년, 캔버스에 유채, 폐기된 액자에 그림,
55×40cm
함부르크 쿤스트할레

18. 에른스트 루트비히 키르히너
예술가 그룹 A Group of Artists
1926~27년, 캔버스에 유채, 168×126cm
쾰른, 루트비히 미술관

입체주의, 마티스, 야수주의들과 함께 전시되었다. 코코슈카와 클레, 다리파와 청기사파의 표현주의자들 작품도 전시 중이었다. 뭉크는 1912년 5월에 쓴 편지에서 이 전시회에 대해 "유럽에서 가장 거칠게 그려진 것들이 여기 모여 있다"고 썼다.

혼란의 연속 ―리뷰

1905년 6월 7일, 건축학과 학생들이었던 프리츠 블라일(1880~1960)―그러나 그는 곧 미술에서 등을 돌렸다―, 에른스트 루트비히 키르히너, 에리히 헤켈, 카를 슈미트 로틀루프는 드레스덴에서 다리파라는 미술가 그룹을 만들었다. 도18 이 이름은 니체의 『차라투스트라는 이렇게 말했다』(1883~1885)에 있는 한 문장에서 유래되었다. "인간에게 있어서 훌륭한 것은 그가 다리(과정)이지 목표가 아니라는 것이다. 인간에게 있어서 매력적인 것은 그가 건너가는 존재이면서 몰락하는 존재라는 점이다." 창립 선언서에서 말했듯이 네 명의 미술가는 자신들을 '기성의 제도 권력에 대항하여' '충분한 활동범위와 자유로운 삶'을 만들어갈 선택된 엘리트로 생각했다. 1906년에 페히슈타인과 놀데가 그 그룹에 합류했으나 놀데는 단지 일 년 반 만에 떠났다. 오토 뮐러는 1910년에 회원이 되었다.

1906년에 발표된 다리파의 강령은 모든 진보적 미술 제작자들에게, 협력하여 대변혁을 일으키는 예술적 존재가 되자는 호소였다. 이 호소는 너무 열정적이어서 특정한 지역에만 영향을 미치는 것에 만족하지 못하고 독일 밖의 미술가들에게도 전달되었다. 예를 들어 파리 미술계를 매우 잘 알았던 스위스의 쿠노 아미에(1868~1961)와 핀란드의 아젤 갈렌-칼렐라(1865~1931)에게 영향을 미쳤다. 네덜란드인 야수주의자 키스 반 동겐(1877~1968)은 1908년에 합류하여 상당 기간 동안 명예회원이었다. 그룹에 참여할 것을 열렬히 설득받았던 에드바르트 뭉크는 결국, 적극적인 활동에 여념이 없던 그룹―1905년에서 1913년까지 독일과 해외에서 다리파가 주관한 전시회는 무려 70개가 넘었다―의 후원자이자 친구들 중 한 사람이 되어 적어도 소극적 의미의 회원이었다.

껍데기로 싸인 체계를 깨뜨려라―이것이 그들의 슬로건이었다. 그룹의 공동 작업실에서 모델을 그릴 때 키르히너와 그의 동료들은 위치를 자주 바꿔가면서 그렸다. 이로 인해 자연스럽게 생긴 시점의 변화와 빠른 작업 속도는 자동적으로 드로잉, 또는 간략하게 그리는 방식에 가까워지도록 했고, 단순화되고 축약된 형태를 만들도록 눈을 훈련시켰다. 다리파는 드레스덴 교외의 모리츠부르크 호수에서 여름을 보냈는데, 이곳에서 인간과 자연의 조화, 문명화의 강요로부터 벗어난 자유로운 삶이 이루어지기를 기대했다. 이곳은 마치 집 가까이 있는 고갱의 타히티 같은 곳이었다. 도8 그러나 전통을 버

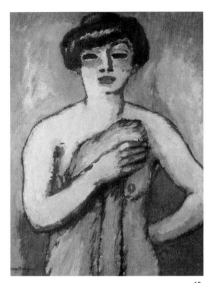

19. 키스 반 동겐
페르난드의 초상 Portrait of Fernande
1906년, 캔버스에 유채, 100×81cm
개인 소장

20. 카를 슈미트 로틀루프
욕실에 있는 소녀 Girl at her Toilette
1912년, 캔버스에 유채, 84.5×76cm
베를린, 브뤼케 미술관

21. 에밀 놀데
예언자 Prophet
1912년, 목판화, 32.4×22cm
베른리트, 부크하임 미술관

19

리고자 했던 표현주의의 혁명가들은 여전히 미술사 속 거장들을 경외심을 갖고 뒤돌아보았고, 후기인상주의와 야수주의의 영향만큼 중세 목판화의 영향을 받게 되었다.ᄃ25 이 당시 그룹 회원 개개인의 양식을 서로 구별하기 어렵다는 것은 결코 우연의 일치가 아니다. 그들은 모두 남태평양과 사하라 사막 이남의 미술에 매력을 느꼈고, 드레스덴의 민족학 박물관에서 이것을 면밀히 검토했다. 그들의 그림에서 볼 수 있는 검은 윤곽선, 각진 인물 유형, 인물의 가면 같은 얼굴과 활기 넘치는 포즈는 어느 정도 이런 체험에서 얻어진 것이다. 키르히너는 영국의 삽화가 많이 실린 책에서 고대 인도 그림의 견본을 발견했고 재빨리 자신의 부족한 부분에 적용시켰다. 1910년 드레스덴의 아르놀트 화랑에서 열린 고갱 전시회는 비유럽 문화에서 인식하고 묘사하는 방식에 더 많은 관심을 갖도록 이 그룹을 자극했다.

1911년에 다리파는 본거지를 베를린으로 옮겼다. 이곳에서 헤르바르트 발덴은 '데어 슈투름'이라는 화랑을 열었고, 같은 이름의 잡지를 발행하기 시작했다. 바로 이 잡지의 편집자 중 한 명이 코코슈카였다. 『데어 슈투름』을 통해 다리파 화가들은 표현주의 문학과, 1911년 3월에 『디 악티온(Die Aktion)』이라는 잡지를 발행한 프란츠 펨페르트가 중심이 된 급진적 반(反)부르주아 서클과 접촉할 수 있었다. 이러한 교류는 화가들이 잡지의 내용에 더 많은 관심을 갖게 했다. 키르히너가 『데어 슈투름』과 연결될 수 있었던 것은,

1928년에 대도시를 주제로 한 『베를린 알렉산더 광장』이라는 소설을 발표하면서 유명해진 정신과 의사 알프레트 되블린(1878~1957) 덕분이었다. 이러한 협력은 표현주의 미술가들이 예술 장르의 제한을 초월하여 창작의 모든 분야에서 활동하려는 충동을 조장했다. 예를 들자면 키르히너는 게오르크 하임의 시집 『삶의 어둠(Umbra Vitae)』을 위해 47점의 목판 삽화와 책의 면지, 속표지와 2색 판화를 제작했다. 이것은 표현주의의 책 삽화들 중 가장 적절하고 중요한 작품이다.

다리파는 초창기에 베를린에서 모두 함께 지냈지만, 이전의 공통된 양식으로부터는 확실히 벗어났다. 각각의 미술가들은 대도시화로 생기는 희생물에 대해 서로 다른 방식으로 반응하기 시작했다. 더 이상 하나의 그룹으로서가 아니었지만 그들은 대도시를 떠나 다양한 전원 속으로 달아나버렸다. 모리츠부르크 호수, 북해에 있는 당가스트 마을, 동 프러시아에 있는 니덴, 또는 발트해의 페마른 섬. 그룹 내의 의견차이가 커지면서, 결국 키르히너가 계기가 되어 해체에 이른 다리파는 1913년 5월 27일에 동료들과 후원자들에게 최종적인 해체를 통보했다.

토마스 만(1875~1955)은 그의 1902년 소설 『신의 검(Gladius Dei)』에서 "뮌헨은 빛났다"라고 선언했다. 그는 아마도 반어적 의미로 말했던 것 같은데, 왜냐하면 세기 전환기에 이 바이에른의 대도

1922 — 제임스 조이스가 소설 『율리시스』를 발표하다. 독일에서 베르톨트 브레히트가 그의 연극 '밤의 북소리'로 명성을 얻다
1922 — 하워드 카터가 이집트 파라오 투탕카문의 무덤을 발견하다

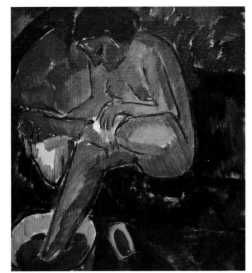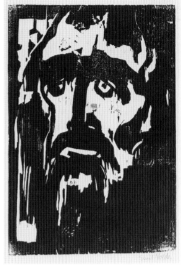

20 21

는 아르누보의 영향을 받은 비교적 진보적 경향뿐 아니라 완전히
상업화된 보수적 양식이 공존하고 있었기 때문이다. 그러나 그 세기
가 진행되면서 이 예술의 중심지는 칸딘스키라는 천재를 끌어들일
만큼 충분히 빛났다. 초기엔 아르누보의 독일식 버전인 유겐트슈틸
을 신봉했던 칸딘스키는 파리에서 열린 고갱 회고전에서 새로운 많
은 아이디어를 얻어 그의 새로운 고향 뮌헨으로 돌아왔다. 그는 여기
에 러시아의 민속 미술 요소를 결합하기 시작했고 이런 작업을 통해
자연스럽게 고향에 있는 것 같은 편안함을 느꼈다. 2년 후 칸딘스키
와 그의 제자이자 오랜 연인인 가브리엘레 뮌터는 바이에른 북부인
므르나우에서 작업을 하고 있었다. 그들은 알프스 산악지방의 민속
미술을 연구했고, 유리 뒷면에 그린 그림(verre églomisé)를 모사하
면서 이 그림들의 양식화된 편평한 형태와 화려한 색채, 검고 강한
윤곽선을 기본으로 하는 기법을 배웠다. 한 해가 지나 1909년에 두
사람은 뮌헨 신미술가협회(Neue Künstlervereinigung München)를
창설했다. 다른 창단 멤버는 알렉세이 폰 야블렌스키,도23 마리안네
폰 베레프킨, 블라디미르 폰 베흐테예프(1878~1971), 그리고 후에
비구상주의자가 되는 두 명의 화가 아돌프 에르프슐리(1881~1947)
와 알렉산데르 카놀트(1881~1939), 그리고 자신의 주장으로 후에
도 계속 표현주의자로 평가받았던 중요한 카를 호퍼(1878~1955)와
마지막으로 알프레트 쿠빈이었다. 미술사가와 무용가(알렉산드르

사하로프, 48쪽 참고), 음악가, 문학가를 포함한 다른 사람들이 곧
이 그룹에 합류했다. 그런데 이 신미술가협회는 회원 또는 손님으로
서 많은 수의 여성을 포함했던 최초의 미술가 연합이었다. 이런 환경
이 조성된 것은 주로 강한 개성을 지닌 베레프킨의 성과였다.
　　이 협회의 의장이었던 칸딘스키는 정신적인 것으로 승화시킨
모든 예술적 이상을 종합하는 것을 목표로 하면서 살롱의 자기만족
적 미술을 극복할 것을 고대했다. 그는 다양한 방면에서 오는 자극을
기꺼이 받아들였다. 이러한 사실은 특히 1910년 탄하우저 화랑에서
열린 제2회 협회 전시회에서 증명되었다. 이 전시회에는 피카소, 브
라크, 드랭, 반 동겐,도19 루오,도11 그리고 다비트(1882~1967)와 블
라디미르 부를류크(1886~1917) 형제의 작품이 포함되었다. 에르프
슐뢰는 아르누보, 후기인상주의, 초기 입체주의의 경향에서부터, 야
수주의 같은 매우 밝은 색채의 단순화되고 축약된 형태까지 전개하
는 방식으로 당시 신미술가협회의 국제적인 네트워크를 입증했다.
그러나 칸딘스키 자신은 이미 다음 단계로 올라섰다. 같은 해 그의
계획에 따라 이름 붙인 '첫 번째 추상 수채화'를 그리게 된다.
　　언론은 그 협회 전시회에 격분했다. 프란츠 마르크는 협회를
옹호하는 글을 썼고, 1911년 초에 신미술가협회에 합류했다. 그러나
그해 12월에 제3회 전시회를 계획하면서 논쟁이 일어났고 전시회는
열리지 못했다. '온건'파가 대부분이 추상화된 칸딘스키의 그림을

1922 — 무솔리니의 로마 출격으로 이탈리아의 파시스트 쿠데타가 일어나다　　　　　1923 — 뮌헨에서 히틀러 정부 전복 기도가 실패하다
1923 — 독일에서 1달러가 4조 2000억 마르크가 되며 인플레이션이 최고조에 이르다

19

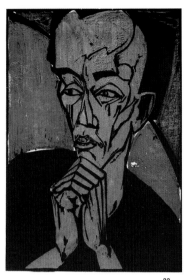

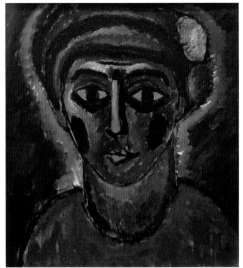

22 23

거부했기 때문이라는 이유가 그럴듯해 보인다. 이에 대한 반발로 그와 뮌터, 마르크, 쿠빈은 신미술가협회에서 탈퇴하여 재빨리 일종의 경쟁 전시회를 준비했고, 마찬가지로 탄하우저 화랑에서 개최했다. 1911년에서 1912년까지 열린 '청기사'라는 제목의 전시회는 마케, 캄펜동크, 들로네와 작곡가 아르놀트 쇤베르크의 작품도 전시되었다. 그 후에 그 작품들은 베를린의 슈투름 화랑을 포함한 독일의 여러 다른 도시에서 전시되었다. 발덴은 파울 클레와 러시아인 야블렌스키, 베레프킨(둘 모두 1912년에 신미술가협회를 떠났다)의 작품을 추가로 전시했다.

　　이렇게 파란 많은 시기에 칸딘스키와 마르크는 연감을 기획했다. 『청기사 연감』이라는 제목의 이 연감은 라인하르트 피퍼에 의해 1912년 5월에 발행되었으나 단 한 번의 발행으로 그쳤다. 칸딘스키는 서로 다른 열 개의 표지 디자인을 만들었는데, 대부분이 수채화였다.도24 칸딘스키는 몇 년 후에 "우리 모두는 청색을 좋아했고 마르크는 말을, 나는 기수를 좋아했다. 이런 사실에서 이름이 유래되었다"고 설명했다. 생각건대, 시인 노발리스(1772~1801)가 낭만주의의 태동기에 발표한 신비로운 「파란 꽃」을 연상시키는 것도 이 이름을 짓는 데 영향을 주었을 것이다. 수록된 가장 중요한 미술가들의 모더니즘에 대한 에세이는 이 연감이 여러 분야의 개념을 담고 있음을 보여주었다. 여기엔 마르크의 "독일의 '야수주의'"에 대한 글과

부를류크의 "러시아의 '야수주의'"에 대한 글이 실렸다. 마케는 '가면'에 대해, 쿠빈은 '자유음악'에 대해 썼고 칸딘스키는 「무대 배치에 대하여」라는 논문을 기고했다. 쇤베르크는 음악, 음악과 단어와의 관계에 대한 논고를 썼고, 그의 그림들 중 두 작품 역시 연감에 실렸다. 특히 칸딘스키는 쇤베르크의 음악과 그림에 깊은 감동을 받았고, 그의 이중 재능을 보면서 음악과 미술 사이의 유사함을 강조하는 칸딘스키 자신의 이론을 확고히 했다. 마르크는 연감에서 "최근 미술 운동은 고딕적인 것과 원시적인 것, 아프리카와 위대한 동양, 매우 표현적이고 원시적인 민속 미술과 아이들 그림을 서로 연결하는 가는 실이 있음"을 보여준다고 주장했다.

　　그러나 이렇게 연감을 통해 협력했던 관련 미술가들은 다리파의 방침을 따르는 어떤 분명한 그룹을 조직하지는 않았다. 1912년 월 한스 골츠의 개인 화랑에서 열린, 지금은 전설이 된 청기사파의 '제1회 종합 전시회'는 어떠한 공통된 양식을 보여주려는 의도가 없었고 "다양한 형식을 제시함으로써 미술가들의 마음 깊은 곳의 욕구가 어떻게 다양하게 구체화되는지"를 보여주려고 했다. 그리고 갱, 반 고흐, 세잔, 마티스, '소박파' 화가 앙리 루소(1884~1910), 들로네, 드랭, 블라맹크, 피카소, 브라크, 여러 다리파 화가들(칸딘스키가 진정으로 염려했음에도 불구하고), 더 나아가 러시아 아방가르드 미하일 라리오노프(1881~1964), 카지미르 말레비치(1878~1935)

1924 ─ 레닌이 사망한 후, 스탈린이 러시아 정치 지도부를 차지하기 위한 투쟁에서 승리하다 　　1924 ─ 제1회 동계 올림픽이 프랑스의 샤모니에서 개최되다
1926 ─ 세르게이 에이젠스테인이 '전함 포툠킨'이라는 전위 영화를 만든다

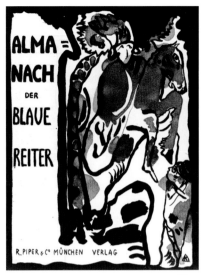

22. 에리히 헤켈
남성 초상 Male Portrait
1919년, 채색 목판화, 46.2×32.6cm
베를린, 브뤼케 미술관

23. 알렉세이 폰 야블렌스키
청소년의 두상(헤라클레스로 알려진)
Head of an Adolescent Boy (known as Heracles)
1912년, 캔버스에 유채, 59×53.5cm
도르트문트, 암 오스트발 미술관

24. 바실리 칸딘스키
『청기사 연감』표지
Cover for "Almanach Der Blaue Reiter"
1912년, 채색 목판화, 27.9×21.1cm
뮌헨, 렌바흐하우스 시립 미술관

24

나탈랴 곤차로바(1881~1962)의 그림을 포함함으로써 이 전시회의 국제적 수준을 내보였다.

1912년 3월에 발행된 『판(Pan)』이라는 잡지에 실린 「신미술」이라는 논문에서, 마르크는 그림에서 자연의 심오한 영적인 측면이 물질세계의 구속으로부터 벗어나야한다고 주장했다. 『판』의 다음 호에서 막스 베크만은 '묘사된 사물에 대한 미적 객관성과 진실성이 결합된 미적 인식'이 중요한 것이라고 응수했고 '액자로 된 고갱의 편지, 마티스 무닝의 천, 작은 피카소 체스 판, 시베리아-바이에른 순교자의 포스터'에 욕을 퍼부었다. 이러한 논쟁은 미술이 추상과 구상으로 양극화되는 조짐을 보여주는 것이었고, 이때 시작된 논쟁은 20세기 전체에 걸쳐서 격렬히 타올랐다.

청기사파의 전시회는 1912년에서 1914년까지 독일뿐 아니라 헝가리, 노르웨이, 핀란드, 스웨덴의 12개 도시에서 열렸다. 모더니즘을 위한 중요한 돌파구였던 이 활동은 1차 세계대전이 일어나면서 갑작스럽게 끝났다. 이러한 와해 뒤에, 1913년부터 청기사파에 가입했던 독일계 미국인 라이오넬 파이닝거가 1924년에 칸딘스키, 클레, 야블렌스키와 함께 뮌헨 시절부터 바우하우스까지의 개념을 전개해 나갔던 청색 4인조(Die Blaue Vier) 그룹을 조직하면서 새로운 희망이 생겨났다.도25

빈의 오스카 코코슈카는 표현주의자로서는 처음으로 『데어 슈투름』에 드로잉을 실었다. 발덴 덕분에 1910년에 베를린으로 온 코코슈카는 그 잡지의 친밀한 협력자였고, 그의 편집과 삽화들은 잡지의 외양을 구체화하는 데 결정적 역할을 했다. 그래서 코코슈카는 기본적으로 오스트리아의 분파에 속해 있음에도 불구하고 표현주의의 분리된 여러 흐름을 연결하는 많은 고리들 중 하나를 실현했다. 그의 동향인 리하르트 게르스틀(1883~1908)은 재기 넘치는 성난 '젊은 야만인'이었다. 그는 25살의 나이로 1908년에 삶을 마감했는데, 그 전에 편지와 메모, 대부분의 작품을 태워버렸다. 잔존한 그림들도26에서 게르스틀이 물감을 비교가 안 될 정도로 자유롭고 신경과민적으로 처리했으며 인물을 '비물질화'라고 불릴 수 있는 것으로 만들었음을 볼 수 있다. 그와 코코슈카, 실레, 카를 크라우스가 '세상의 종말에 대한 실험 계획'이라고 불렸던 것이 투영된 억압적 주제의 오스트리아 미술 10년을 대표하는 미술가이다. 미술사학자 우베 M. 슈네데는 다음과 같이 말했다. "실레의 대담한 몸의 비틀림과 코코슈카의 독특한 일련의 계시적인 초상화들은 …… 그들이 육체와 영혼 사이의 관계를 확인하는 데 쓰인 긴장을 분명히 반영한다. 또한 그들이 지그문트 프로이트의 영향 아래, 어떻게 그림으로 된 효과적 신체언어를 발전시키려 했는지도 보여준다. 이 언어에 광범위하게 적용되는 강렬함은 더구나 빈의 기분 좋은 리듬에 맞춰 추는 춤에 대한 반발이었다." 코코슈카는 자신이 썼듯, '정신착란의 초상

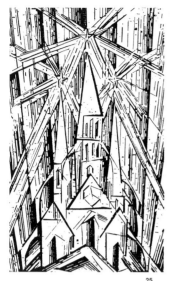

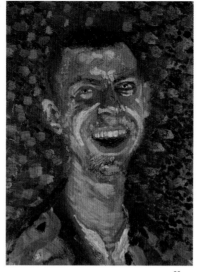

25 26

화'를 만드는 것이 목표였고, 동시대 저술가 알베르트 에렌슈타인은 그를 '길고 가늘게 상처를 내서 영혼을 꺼내는' 사람으로 생각했다.

흥미로운 막스 베크만, 아주 색다른 조각가들인 빌헬름 렘부르크와 에른스트 바를라흐, 보릅스베데와 파리에서 작업했던 모더존 베커, 운명을 예언하는 루트비히 마이트너, 이 모든 사람들은 독자적으로 활동하는 사람들이었다. 사실 1911년에 마이트너가 '지적이고 도덕적인 세계의 수도'라고 불렸던 베를린에 있는 마부들의 술집에서, 그는 슈투름 화랑에서 돌파구를 찾았던 유대인 미술가들의 그룹인 '파테티커(Die Pathetiker)'를 짧게나마 결성했다. 그러나 그는 '그 시대의 주제들로부터 눈을 돌려 호감을 느꼈던 흑인미술'에만 열중한다며 그의 이웃 다리파 회원들을 무시한 것처럼, 마티스와 칸딘스키, 마르크를 인정하지 않았다. 1933년에 팔레스타인으로 이주한 '파테티커'의 일원이었던 야코프 슈타인하르트(1887~1968)는 양식과 표현적인 면에서 마이트너, 딕스, 그로스와 유사성을 가진 표현주의자로 1920년대까지 간주되었던 반면, 다른 많은 미술가들은, 그들이 표현주의와 관련되어 있다고 하는 것이 합당한지가 궁금할 정도로 양식의 유사성이 부족했다. 사실주의 화가였던 케테 콜비츠같이 사회 비판을 지향하는 미술가들이나 다다나 신즉물주의의 경향을 띠는 후기의 그로스와 딕스에게도 같은 의견이 제기되었다. 이것은 로비스 코린트 같은 화가의 후기 작품 앞에서 극단적 논쟁을

유발할 이슈였다.

영화와 건축

독일 표현주의 영화는 형식과 내용 모두를 극단적으로 과장한 그림과 다른 매체가 만들어내는 잠재력에 집중했다. 이것은 1919년 영화 '칼리가리 박사의 밀실'도27과 마이트너의 그림도28을 비교할 때 곧 알 수 있다. 여기서 보이는 급격하게 가파른 선들은 특히 입체주의와 미래주의자들에게서 영향을 받았음을 나타낸다. 표현적인 실내장식은 감독 로베르트 비네가 아닌 영화 디자이너의 책임이었다(원래는 알프레트 쿠빈이 작업을 고려했다). 날카로운 각도로 교차하며, 한 점을 향해 대각선으로 모이는 길의 왜곡된 원근법. 무너질 것 같은 입방체의 건물, 숨겨진 가로등에서 나오는 빛의 반사 등이 그 영향을 나타낸다.

이 영화는 동시대의 연극 작품들로부터 많은 영감을 얻었다. 일찍이 1916년에 입센의 '유령'의 장면을 연출하기 위해, 막스 라인하르트(1873~1943)는 악마에게 쫓기는 중이라는 인상을 주기 위해 뒷벽에 거대한 그림자를 드리우도록, 두 사람의 배우에게 밝은 램프를 지나 돌진하게 했다.

마찬가지로, 독일 영화에서 그림자는 피할 수 없는 운명의 전

--

1927 ─ 찰스 A. 린드버그가 단독 비행으로 대서양을 횡단하고 이로써 미국의 국민적 영웅이 되다
1928 ─ 앨릭잰더 플레밍이 페니실린을 발견하다 1928 ─ 월트 디즈니가 첫 번째 미키 마우스 무성영화를 제작하다

22

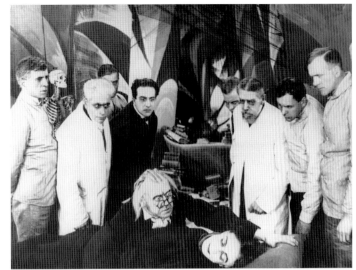

27

조처럼 사용되었다. 프리드리히 빌헬름 무르나우의 유명한 영화(1922)에서는 그림자가 계단을 올라가는 장면을 연출하면서 노스페라투, 즉 흡혈귀의 등장을 알렸다. 독일 표현주의 영화는 특히 강한 명암대조법과 빛과 어둠의 자극적인 대조, 그리고 주변 환경은 어둡게 하면서 하나의 인물이나 사물에 조명을 뚜렷이 비추는 연출로 센세이션을 일으켰다. 표현주의 판화를 아주 강하게 연상하게 하는 이런 원칙은 무르나우의 1926년 작품 '파우스트'에서 최고조에 달했다.

영화가 인생의 끝없는 깊이를 탐구했던 반면, 표현주의 건축─이 단어는 1912/13년부터 사용되었다─은 유토피아적 측면을 강조했는데, 정확히 말하자면 현실에서가 아니라 계획과 상상에서만 실행할 수 있는 것들이었다. 크리스털 성당과 궁전은 설계도로 그려지는 것에 그치고 말았다. 여러 경우에 이런 가공의 건축은 지구와 별들의 도안에까지 확장되었다. 고딕 성당을 연상시키는 유리 구조물을 통한 물질과 중력의 극복, 순수함을 상징하는 거대한 투명 탑에 대한 매혹, 알프스 산맥 전체에 걸쳐 있는 건물들, 건축으로 만들어진 천상의 음악, 표현적으로 부서진 형태들, 심지어는 동물 모습을 본뜬 설계, 이 모두가 세계의 진보를 위한 사회주의적 추진력의 성질을 띠었다. 1919년 말에 12명의 건축가들은 부르노 타우트(1880~1938)와 손잡고 서로의 아이디어를 교환하는 '유리 사슬'이

라는 이름의 그룹을 조직했다.

자연히 독일에서 훨씬 덜 공상적인 수준으로 지어진 표현주의 건축물들은 한스 포엘치히(1887~1936)의 베를린 대극장(1918~1919)과 포츠담에 있는 에리히 멘델존(1887~1953)의 아인슈타인 타워(1920~1921) 외에는 거의 없다. 대조적으로 암스테르담 대학의 건축가들은 거의 셀 수 없이 많은 건물을 만들었다. "네덜란드 건축의 표현주의는 독일보다 더 일찍 시작되었고 더 큰 자유를 갖고 있으며 더 오래 지속되었다"라고 볼프강 펜트는 말한다. 1915년에 등장하여 미셸 데 클레르크(1884~1923)와 피에트 크라머(1881~1961)가 참여한 '건축과 친목회(Architectura et Amicitia)'는 암스테르담의 주목할 만한 건축가 그룹이다.

국가적 미술인가 혹은 병적 신비주의인가? 미래의 일들

1차 세계대전이라는 '강철의 폭풍'이 지나갔지만 표현주의자들이 그렇게 염원하던 '새로운 인간'은 나타나지 않았다. 오히려 완전히 지쳐 의기소침해진 군인들이 무거운 발걸음으로 기아와 인플레이션의 혼란 속에 있는 공화국으로 돌아왔다. 슈미트 로틀루프는 그의 목판화에서 비참한 전후 상황에 비추어 "그리스도가 당신에게 나타나지 않았습니까?"라고 질문했다.

1928 ─ 쿠르트 바일이 베르톨트 브레히트가 각색한 대본으로 재즈 스타일의 '서푼짜리 오페라'를 작곡하다
1929 ─ 뉴욕 증권 거래소의 가격 폭락으로 전 세계적인 경제 위기를 유발하다

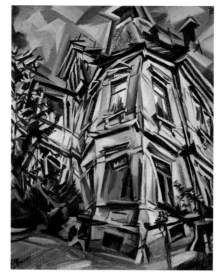
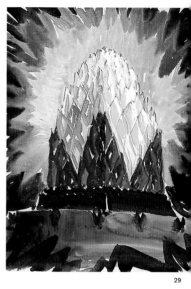

28. 루트비히 마이트너
길모퉁이 집 (코흐만의 빌라, 드레스덴)
The Corner House (Villa Kochmann, Dresden)
1913년, 마분지 위 캔버스에 유채, 92.7×78cm
마드리드, 티센 보르네미사 미술관

29. 한스 샤로운
협회 센터를 위한 구상 Idea for a Community Centre
1919년, 종이에 수채, 38.7×27.8cm
베를린, 미술 아카데미, 자믈롱 바우쿤스트

30. 잭슨 폴록
푸른 막대들 Blue Poles
1953년, 캔버스에 유채, 에나멜, 알루미늄 물감,
12.11×4.89m
캔버라, 호주 국립 미술관

<div style="text-align:right">28　　　29</div>

베크만과 딕스, 그로스도4는 파멸된 인간의 진실한 모습, 불구가 된 퇴역군인과 전쟁으로 부당이득을 취한 자들, 매춘부와 새롭게 등장한 선동가들을 자극적으로 묘사했다. 에른스트 블로흐가 '마르크스주의와 기도'의 결합이라고 표현했던 11월 혁명이 표현주의에 마지막 활기를 불어넣었음에도 불구하고 이것 역시 잠시 깜박거리는 불빛처럼 보였다. 1918년의 '다다이즘 선언문'에는 "표현주의자들이 우리 인류에게 삶의 정수라고 부를 수 있는 새로운 미술에 대한 기대를 충족시켜주었는가? 아니다! 아니다! 아니다!"라고 씌어 있었다. 이 선언문은 더 젊은 세대의 미술가들이 표현주의자들의 태도에 대해 격렬히 공격하는 데 불을 붙였다. 1918년에 막스 베크만은 이 운동을 '감상적이고 잘못된 병적 신비주의'라고 불렀다.

1920년대에 다다이즘은 냉정함 또는 객관성을 지닌 새로운 미술인 신즉물주의로 계승되었고, 이 경향에서 더 나아가 진실에 대해 광신적으로 집착하는 진실묘사주의(Verism)로 발전했다. 딕스와 그로스, 카를 후부흐(1891~1979), 또는 루돌프 슐리히터(1890~1955)가 발전시킨 작품들이 좋은 예가 된다. 나쁜 길로 들어선 새로운 '사회의 대들보들'(베를린의 국립 미술관에 있는 그로스의 1926년 작품의 제목이기도 하다)은, 변하지 않은 것처럼 보이는 전쟁 전의 세계를 물려받았고, 이미 나치의 어금꺾쇠 십자가장이라는 새로운 불길한 상징을 휘날리기 시작했다.

1918년에 미술사가 빌헬름 하우젠슈타인은 표현주의의 종말을 선포했다. 그러나 그의 판단은 성급했다. 표현주의의 주역들은 혁명적인 세력으로 바이에른 공화국에 참여한 후에 갑자기 자신들이 그 미술 체제의 일부분이라고 생각하게 되었다. 적절한 예로서 요하네스 몰잔(1892~1965)을 들 수 있는데, 그는 미국으로 이주하기 전 바우하우스 미술가들과 친밀한 유대 관계를 가졌고, 1919년쯤 들로네로부터 받은 영향을 소화해서 캄펜동크를 연상시키는 그림을 그렸다. 1919년에 몰잔은 '절대적인 표현주의 선언문'을 발행했고 여기서 강한 리듬을 지닌 구성주의에 기초한 표현주의 디자인 원칙을 공표했다.

표현주의의 양의성—부르주아에게 충격을 주는 미술 대 독일 정신을 신비스럽게 찬양하는 미술—은 초기 국가 사회주의의 이데올로기 창도자들을 분열시켰다. 알프레트 로젠버그는 1929년에 창립된 '독일 문화를 위한 투쟁연맹'에서 연설하면서 적들을 열거했다. 그는 베르톨트 브레히트, 토마스 만, 쿠르트 투콜스키 같은 작가들은 제외시키고, 베크만, 칸딘스키, 클레, 놀데, 심지어 호퍼 같은, 대부분의 표현주의자 미술가들을 포함시켰다. 나치의 방침을 따르는 미술관장들은 '문화적 볼셰비키주의자들', '퇴폐적이고' '파괴적인' 미술, 다시 말하자면 대부분의 표현주의자들을 웃음거리로 만드는 전시회를 개최하기 시작했다. 이와는 대조적으로 괴벨스가 지지

1929 — 47개국이 서명한 제노바 협정은 전쟁 포로의 인도적 대우를 규정하다
1929 — 현대 미술관으로서는 세계에서 가장 중요한 미술관인 MoMA가 뉴욕에 설립되다

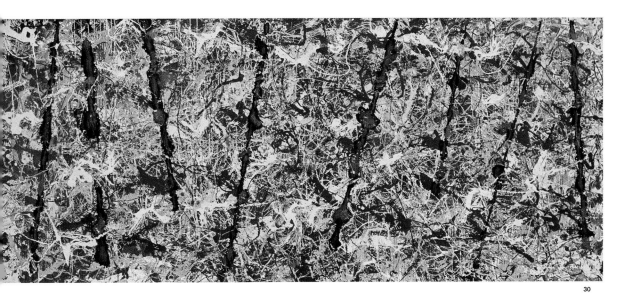

었던 '국가 사회주의 독일 학생 연맹'은 표현주의가 '진정한 독일의 특성'을 지녔다고 생각했다. 그러나 이런 맹목적 애국주의의 체면 세우기 시도는 결국 소용이 없었다. 1937년에 뮌헨에서 열린 악명 높은 '퇴폐미술' 전시회의 선동으로 굴욕감을 느낀 사람들은 주로 표현주의자들이었다.

1937~1938년에 모스크바의 망명자 잡지 『다스 보어트(Das Wort)』에서 표현주의에 대해 열렬히 논쟁했던 독일 이주자들조차도 이것이 혁명적인지 혹은 반동적인지에 대해 합의할 수가 없었다. 1945년 이후 표현주의의 가장 거대한 메아리는 독일이 아닌 미국에서 나타났다. 그 결과 가장 중요한 몇몇 표현주의 작품이 미술관과 개인 소장으로 지금 미국에 있다. 표현주의에 대한 권위 있는 저술도 미국인이 처음으로 발행했다. 『독일 표현주의 회화』의 저자 피터 셀츠가 1957년에 표현주의는 "이 세기 미술에 있어 가장 중요한 운동 가운데 하나"라고 선언했을 때 독일 미술계의 많은 사람들은 깜짝 놀랐다. 미국에서 생겨난 첫 번째 '주의'가 '추상표현주의'라는 이름을 받아들인 건 우연이 아니었을 것이다. 뉴욕 MoMA 관장인 앨프레드 H. 바는 칸딘스키의 추상적 구성에 적용되었던 개념을, 몇 명의 이름을 들자면, 윌렘 드 쿠닝, 로버트 마더웰(1915~1991), 프란츠 클라인(1910~1962)과 액션 페인팅으로 정점을 이룬 잭슨 폴록1912~1956)도30이 실행했던 무의식적인 행동과 감정의 표현에 직접적으로 의지하는 1940년대와 1950년대의 추상표현주의 그림들에게 전승했다.

전쟁이 끝나고 머지않아 독일 표현주의 세대의 생존자들—슈미트 로틀루프, 페히스타인, 호퍼(철저한 표현주의자는 아니었지만 이런 관련에서는 거명해야만 한다)—은 베를린에서 조형 예술학교나 시각 미술대학을 세웠는데, 그들의 제자로는 게오르크 바젤리츠(1938년생), K. H. 회디케(1938년생), 베른트 코베를링(1938년생)이 있다. 이들과 함께 구상적이고/이거나 상징적인 신표현주의 또는 신야수주의로 불리는 '젊고 거친 화가들'이 1970년대에 등장했고, 곧 독일 현대 미술에서 중요한 영향을 미치는 핵심 세력이 되었다. 그리고 이탈리아에서도 유사한 경향이 있었는데 엔조 쿠키(1949년생)가 그 예가 될 수 있다. 모더니스트의 고안물로 표현주의를 받아들이는 그들의 급진적인 태도는 예전에 그랬던 것처럼 오늘날에도 격렬하다. 이것은 미술이 너무 자기도취적이고 자기만족적이 될 징후를 보일 때마다 대책 수단으로 작용하고, 모든 훌륭한 미술작품에는 감정적인 토대가 있다는 것을 충격적으로 깨닫게 한다.

1930 — 요제프 폰 슈테른베르크가 하인리히 만의 소설을 기초로 마를렌 디트리히를 스타덤에 오르게 한 '푸른 천사'라는 유성영화를 제작하다
1930 — 독일의 권투선수 막스 슈멜링은 상대편 잭 샤키의 실격으로 처음으로 비미국인 세계 챔피언이 되다

피난민
The Refugee

참나무 조각, 54×57×20.5cm
취리히, 쿤스트하우스

1870년 베델에서 출생, 1938년 로스토크에서 작고

이따금 이국의 원시미술을 지향하는 조형작품도6을 만들곤 했던 다리파 화가들보다 바를라흐를 진정한 표현주의 조각의 대표자로 볼 수 있다. 그의 주요 관심사—육중한 덩어리 형태의 인물에 심리적으로 강화된 표현을 불어넣는 것—는 빠른 속도로 결정화되었다. 이것은 바를라흐의 전전(戰前) 작품과 변함없이 연결되는 〈피난민〉에서 분명히 확인할 수 있다.

여기서 윤곽선과 내부의 상세한 설명이 거의 추상화되었기 때문에 인간의 형상은 반드시 필요한 요소로 단순화되었다. 일정한 시점에서 본 것이라고 생각됨에도 불구하고, 이상적으로 연결된 면(面), 볼륨을 형성하는 조형적 특성, 주변 공간을 점유하는 놀라운 방식이 유지되고 있다. 조각의 받침이 오른쪽으로 갈수록 약간씩 높아지는 것은, 궁극적으로 인물을 급히 지나가는 하나의 동작을 취하고 있는 모습으로 만드는 특성을 부여한다. 나무를 대각선으로 비스듬히 잘라놓은 것은 피난민이 자신을 보호하기 위해서 둘러싸며 걸친 망토의 주름 아래로 나온 왼쪽 맨발부터, 망토가 얼굴과 손을 드러내며 타원형으로 벌려져 있는 오른쪽 윗부분까지 가파르게 연결된다. 두드러져 보이는 머리는 이전 미술의 전통적인 이상적 기준으로는 아름답다고 할 수 없지만 케테 콜비츠의 작품을 막연히 떠올리게 하는 거칠고 못생긴 생김새를 하고 있다. 다가올 더 나쁜 일을 예감하며 괴로워하는 그의 시선은 먼 곳을 응시하고 있다. 나무로 된 덩어리의 윤곽선을 넘어서 불쑥 내민 얼굴과 이런 시선으로 연출된 고통스러운 장면은 불확실한 미래를 예감한다. 반면 부드럽게 곡선을 이루는 등의 윤곽선은 이 익명의 피

난민이 두고 떠나는 모든 것을 외면하고 있는 것처럼 보인다. 바를라흐가 항상 그랬듯이, 본질적인 요소로 단순화된 인간의 형태는 개인적인 것을 초월한 원형적 상황을 상징하게 된다.

바를라흐가 선례가 없는 풍부한 표현력을 보여주며 생기 없는 물질에 영혼을 채웠던, 제한된 범위 안에서의 거의 가공되지 않은 것 같은 형태로 만드는 방법들은 무엇보다 후기 고딕의 그래픽 미술과 조각을 접한 결과였다. 표현주의의 중요한 판화가면서 탁월한 극작가였던 바를라흐는 1910년에 발트 해안에 있는 귀스트로브라는 중세풍의 마을에 정착했다. 이곳의 성당에서 그는 클라우스 베르크(1532년에서 1535년 사이에 죽음)의 12사도들의 조각상을 계속적으로 관찰할 수 있었다—매우 극적이며, 입체감을 살려 형체를 만들었지만 평면에 조각되어 있는, 거친 결이 있는 회색빛이 도는 황색의 오크는 인물들에게 표현적이면서 금욕적인 인상을 동시에 제공한다. 이런 작품들은 바를라흐의 마음 깊이 새겨졌고, 〈피난민〉에서 그와 유사한 것이 단지 약간 더 모던하면서 다소 추상화된 형상으로 나타난다.

1차 세계대전 이후 바를라흐는 드레스덴과 베를린의 아카데미 교수직 제안을 거절했다. 그의 성공이 최고조에 달했던 1930년대 훨씬 전부터, 나치의 미술 비평가들은 그를 주목하고 있었다. 바를라흐는 1933년 1월 30일에, 프로이센 미술 아카데미가 케테 콜비츠와 하인리히 만을 강제로 퇴임시킨 것을 항의하는 '이 시대의 미술가들'이라는 제목의 라디오 연설을 했고 이후에 그의 기념물과 공공 조각들은 파괴되었다.

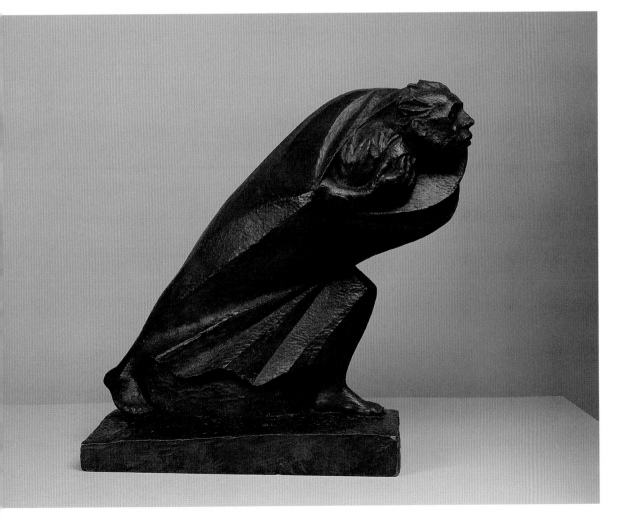

'메시나의 지진' 장면
Scene from the 'Earthquake in Messina'

캔버스에 유채, 253.5 × 262cm
세인트루이스 미술관, 모튼 D. 메이 유증

1884년 라이프치히에서 출생, 1950년 뉴욕에서 작고

20세기 미술에 있어서 베크만은 다른 많은 작가들의 빛을 잃게 하는 역할을 했다. 그의 작품은 독일 미술의 풍경에 표석(標石)처럼 서 있다. 하지만 표현주의와의 어떤 접점이 있음을 알 수 있다. 1903년에 바이마르에서 미술 공부를 마치고 그는 파리와 — 여기서 그는 아비뇽의 대가가 그린 중세의 잔혹한 피에타와 들라크루아(1798~1863), 세잔으로부터 감명받았다 — 피렌체로 여행을 떠났다. 베를린에서 열린 '분리주의 전시회'에서 1907년부터 매년 센세이션을 일으켰던 작품 중에는, 코린트의 그림과 함께, 그의 대형 작품이 있었다. 센세이션의 중심이 된 작품으로는 그리그도의 수난과 부활의 광경, 약탈과 학살의 장면 그리고 심지어 〈타이태닉호의 침몰〉(1912년)까지 포함되어 있었다. 이 시기는 바로 이런 센세이션에 열광했다.

베크만은 주민 12만 명 중 8만여 명이 사망한 남부 이탈리아 메시나의 지진에 대한 기사를 읽은 후, 1908년 12월 31일에 〈 '메시나의 지진' 장면〉을 그리기 시작했다. 일기에 그는 다음과 같이 썼다. "그러고 나서 나는 메시나에서 일어난 끔찍한 재난에 대한 기사를 더 읽었다. 공포가 가득한 혼란 상태에서, 교도소에서 나온 반쯤 벗은 수감자들이 다른 사람을 공격했다는 문장이 …… 나에게 새로운 그림을 위한 아이디어를 떠오르게 했다." 베크만이 '모든 맥박이 뛰는 육체의 생명'을 포착하려 했던 이 작품은 1909년 4월경에 완성된 것으로 추정된다. 당시 비평가들은 만화식의 과장과 선정성을 흠 잡았지만 한 사람은 들라크루아까지 거슬러 올라갈 수 있는 비애감을 칭찬하기도 했다.

작은 그룹으로 모아놓은 인물에게 사용한 다양한 처리법은 흐린 갈색 계통으로 전체 구성물의 근저가 되는 화음을 만들었다. 눈에 두드러지는, 오른쪽 전경에 반쯤 옷을 벗고 널브러져 앉아 있는 남자는 이마에 심각한 상처를 입었고 쇠약해져가는 힘으로 고통을 견디고 있다. 그 옆에 있는 벌거벗은 여인은 최후의 운명을 피하려는 듯 몸을 일으키고 있다. 여인 뒤에 무릎을 꿇고 있는 남자 역시 침착함을 유지하려 애쓰는 것 같다. 이 세 명의 인물과 평행을 이루는 대각선상에 두 명의 인물로 이루어진 각각의 그룹을 배치했다. 왼쪽에서부터 강탈하는 장면으로 시작되는 이 그룹들은 사투(死鬪)에 열중하고 있다. 작가는 인간이 가해자인 동시에 피해자라고 말하는 것 같다. 상대적으로 손상되지 않은 맨 위에 있는 건물은 생존을 위한 전투가 일어나고 있는 장소 앞에 뚫을 수 없는 바리케이드가 있는 듯한 효과를 낳는다.

젊은 시절의 베크만은 니체의 활력론에 감명을 받았다. 이 사실은, 현대적 잔인함의 은유로 볼 수 있는 협박, 두려움, 격렬함에 대한 주제는 별 문제로 하고, 왜 이 같은 그림이 범죄, 즉 잔인함이라는 원형적 본능을 풀어놓는 것에 매혹된 숨겨진 감정을 포함하고 있는지를 설명할 수 있을 것이다.

이 그림이 예술적으로 완전히 원숙한 작품은 아닐지라도, 베크만의 초기 작품이 후기인상주의식의 흩뿌린 악센트를 사용했던 가들의 우울한 자연주의로부터 벗어나 기본적 감정과 눈에 거슬리는 내용의 부조화가 격렬한 느낌을 부여하는 표현주의로 발전했던 과정을 분명하게 보여준다. 이 작가는 다음과 같이 고백했다. "나는 그리기 위해서 세계의 모든 하수구를 거치고, 세상의 모든 타락과 모독을 거치는 길을 선택하곤 했다. 나는 단지 해야 한다. 내 안에 있는 모든 것을 형태가 있는 상상의 산물로 표출해야만 한다. 마지막 한 방울까지……." 이것은 베크만이 의무대에 지원하고 전선(戰線)에 나가도록 결정하게 한 근본적인 추진력이었다. 1915년 여름에 그는 전쟁터에서 육체적, 정신적으로 쇠약해졌다.

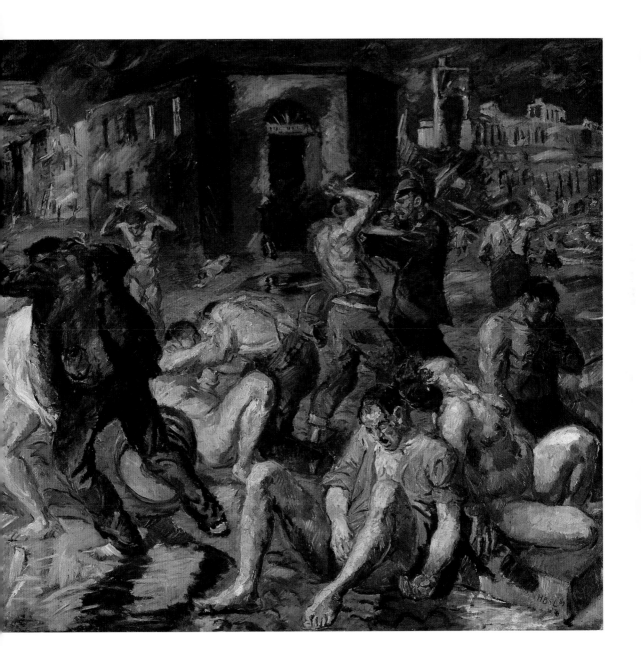

밤
The Night

캔버스에 유채, 133 × 154cm
뒤셀도르프, 노르트하임–베스트팔렌 미술관

　　　베크만이 1915년 4월에 도취되어 아내에게 편지를 썼듯, 1차 세계대전의 경험은 그의 미술에 '소재'를 제공했지만 곧 그를 정신착란 직전까지 몰고 갔다. 그 경험은 또한 형식적이고 도상학적인 면 모두에서 그의 미술을 근본적으로 변하게 했다. 물감은 점점 더 옅어지고 유동적으로 변하게 되었고, 몸과 얼굴은 더 '선(線)적으로' 변하면서 무아지경의 왜곡된 자세와 생김새를 갖게 되었다. 베크만이 1915년에서 1922년 사이에 그래픽 작품 대부분을 만들었다는 것은 우연이 아니었다. 그러나 1919년에 완성된 대규모의 유화 〈밤〉이 그 시기에 만들어진 모든 작품 중에 가장 뛰어났다. 이 작품에서 세상은 뒤죽박죽되어 있다.

　　　1918년에 11월 혁명이 일어난 후, 폭력과 혼란이 독일을 지배했고, 정치적 암살도 흔하게 행해졌다. 베크만의 그림 역시 부르주아 문화의 가식적 모습을 폭로하고 있다. 고딕풍의 각진 작은 다락방에 원근감 있는 선으로 그려진 마룻바닥은 방을 배우들로 가득 찬 좁은 무대처럼 보이게 한다. 침입해 들어온 세 명의 흉악범들은 일상의 일처럼 거주자들을 가학적으로 폭행하고 살해하고 있다. 한 사람은 소녀를 움켜잡고 비스듬히 열린 창문 밖으로 막 집어 던지려는 것 같다. 파이프 담배를 피우는 '폭력 전문 기술자'는 목이 졸리고 있는 남자의 팔을 비틀고 있다. 고문당하는 남자의 몸통과 다리의 자세는 〈그리스도를 십자가에서 내림〉에 나오는 그리스도의 형상을 생각나게 하며, 잔인하게 비틀린 발은 아마도 후기 고딕의 이젠하임 제단화에 있는 그뤼네발트의 〈십자가에 못 박힌 예수〉도1에서 유래된 것 같다. 오른쪽에 앞 챙이 있는 모자를 쓴 흉악범은 피사의 캄포 산토에 있는 14세기 전반기의 프레스코화 〈죽음의 승리〉에 나온 걸인을 변형하여 그려놓은 것이다. 이 드라마의 진정한 중심인물인 여성은 무리하게 다리를 벌리도록 강요받고 있으며, 형식적인 면에서 이 다리는 둘로 나눠진 구성을 연결하는 역할을 한다.

　　　이런 함축적 내용에도 불구하고, 이 그림은 모든 논리적인 법칙을 거스르고 있다. 왜냐하면 사건들과 인물들이 투명하면서도 이상하게 무기력한 모습으로 나타나기 때문이다. 짖고 있는 개는 마치 죽음기처럼 고요하고, 쓰러진 촛불은 죽음을 의미한다. 여기서 널리 알려진 당시의 사건들, 예를 들면 스파르타쿠스 반란 진압과 1919년 1월의 카를 리프크네히트와 로자 룩셈부르크의 암살에 대한 언급을 발견해내는 것이 그럴듯해 보이지만, 이미지의 애매모호하고 수수께끼 같은 특성이 더 우세하다. 베크만의 말에 따르면, "나의 〈밤〉에서도 역시 객관적인 것 속에 있는 형이상학적인 것을 간과해서는 안 된다." 작가의 말을 다시 인용하자면 형이상학은 "인간에게 그들 운명의 이미지를 부여하는 것"을 의미한다.

　　　미술용어로서 형이상학은 인물을 원형(原型)으로 변형하고 그림의 공간을 '입체주의적 미래주의'의 잘린 작은 면들과 날카로운 각도의 대비들(표현주의 영화 세트도27와 유사한)을 결합하거나 복합 네트워크로 만들면서 양식화하는 것을 의미한다. 또한 자연주의적 묘사를 왜곡하여 낯설게 바꾸는 것을 의미한다.

　　　양차 세계대전 사이에 그려진 이 독일 미술의 주요 작품이자 걸작은 이런 가장 중요한 요소들을 이미 내포하고 있었고 이 요소들의 도움으로 베크만은, 1947년까지의 암스테르담 망명생활과 이후 미국 이주생활 동안 그의 진정한 양식을 찾게 되었다. 화려한 색채가 확장되고 두꺼운 검은 윤곽선이 나타나면서 잘린 면으로 이루어진 선적 형태는 점점 사라지게 되었다. 이런 경향은 결국 베크만의 표현주의에 대한 작별인사가 되었고, 이제 그는 '병적인 감상적 신비주의'와 같은 표현주의를 거부했다.

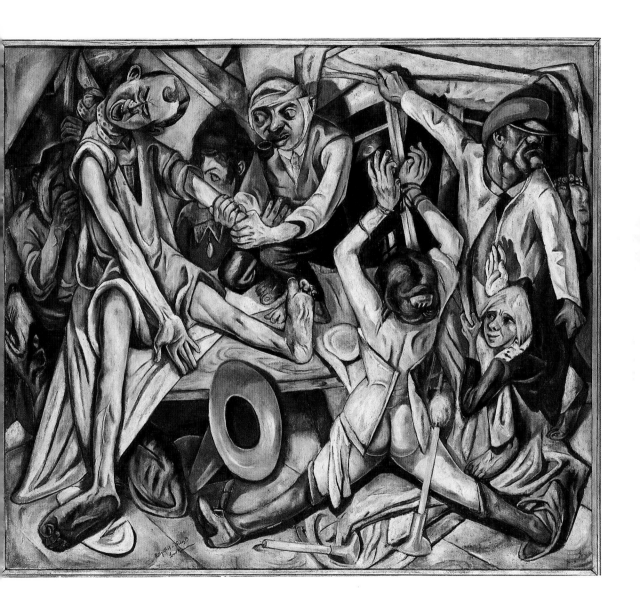

목가적 풍경
Bucolic Landscape

캔버스에 유채, 100×85.5cm
세인트루이스 미술관, 모튼 D. 메이 유증

1889년 크레펠트에서 출생, 1957년 암스
테르담에서 작고

제목이 고대 신화에 나오는 일종의 지상 낙원을 암시하는 캄펜동크의 〈목가적 풍경〉은 자세히 관찰했을 때만 알아볼 수 있다. 언뜻 볼 때 수직적인 전체 구성은 무대 같은 인상을 주는데, 마치 '공간 공포(horror vacui)'에 대한 반응처럼 형태들이 터질 듯 가득 차 있다. 그러나 서로가 부분적으로 겹쳐진 식물, 인간, 동물의 때로는 거의 추상화된 형태는 기하학적으로 단순화되고 조각나 있으며 궁극적으로 혼란의 효과가 아닌 견고하게 건축된 그림의 구성을 만들어낸다. 많고 다양한 팽팽한 대립과 서로 보완하는 색의 대비는 아주 세부적인 것까지 계산된 하나의 질서 안에 들어 있다. 공간적 깊이를 제시하는, 부분적으로 형상화된 요소들은 항상 더 지배적인 편평한 양식에 통합된다. 이 장면에서 채색의 특성과 동물들의 중요한 역할은 프란츠 마르크를 생각나게 한다. 다른 특징들은 바이에른 북부지방의 '유리화'에 나타나는 서정적 동화의 분위기를 떠올리게 한다. 인물과 동물, 풍경을 작은 면으로 잘라 상호 침투하도록 한 것과 형태, 색, 빛을 구성적으로 사용한 것은 틀림없이 들로네의 디자인 원리를 반영한다.

크레펠트에서 태어나 그곳에서 주로 활동하고 이후 뒤셀도르프에 살았던 캄펜동크는 그의 절친한 친구 마케처럼, 라인 강 유역의 표현주의를 이론화하는 데 종종 참여했다. 그러나 새로운 양식과 주제를 사용하며 예술을 급진적으로 발전시켰던 시기는 1911년에서 1914년까지 뮌헨의 청기사 작가 영향 아래서 지냈던 때였다.

1905년에서 1909년까지 캄펜동크는 크레펠트 장식미술학교의 학생이었다. 그곳에서 그의 네덜란드 스승 얀 토른-프리커(1868~1932)는 그에게 아르누보의 양식화뿐만 아니라 세잔과 반 고흐의 미술, 그리고 그들이 선의 독립적인 표현과 강하게 대비되는 색에 의존하는 것을 소개했다. 바이에른 북쪽에 있는 진델스도르프로 이주하고 나서 마케와 마르크를 알게 되었던 1911년부터 캄펜동크는 점점 마르크의 영향을 받게 되었다. 그는 미래주의자들의 크기와 방향을 동시에 나타내는 방식과 들로네의 오르피즘식의 채색으로 가득 차 있는 마르크의 입체주의 결정체 구성물을 너무 열심히 따랐고, 이러한 경향 때문에 비평가들은 캄펜동크의 독창성 결여를 비난했다.

그러나 더욱 서정적으로 조율하는 캄펜동크의 기질과 마르크의 신비적인 범신론 사이의 차이점은 점점 표면화되었다. 마르크의 동물 영역이 계속 그의 흥미를 끌었지만 캄펜동크는 주변 농장의 일상생활을, 자유롭게 부유하는 모티프가 있는 구성물의 동화적이고 거의 낭만적 분위기와 결합하기 시작했다. 개인적 양식으로 완성된 이런 접근 방식은, 마지막으로 뮌헨에서 지냈던 1913년과 1914년 사이, 결정적으로 청기사 해체 이후에 절정에 이르게 되었다. 그러면서 캄펜동크는 시각적 표현방식을 견고하고 기하학적인 복합적 용어로 더욱 단순화했고 〈목가적 풍경〉에서 이런 발전의 결과를 확인할 수 있다.

1차 세계대전 동안 캄펜동크는 잠시 군대생활을 했고, 슈타른베르크 호수에 있는 제스하우프트 마을로 내려갔다. 크레펠트에 살고 있었던 1926년에 그는 뒤셀도르프 아카데미의 교수직 제안을 받아들였다. 그의 후기 작품에는 중요한 유리화들이 포함되었다. 193□년에 캄펜동크는 벨기에로 이주했고 이후 암스테르담으로 옮겼다.

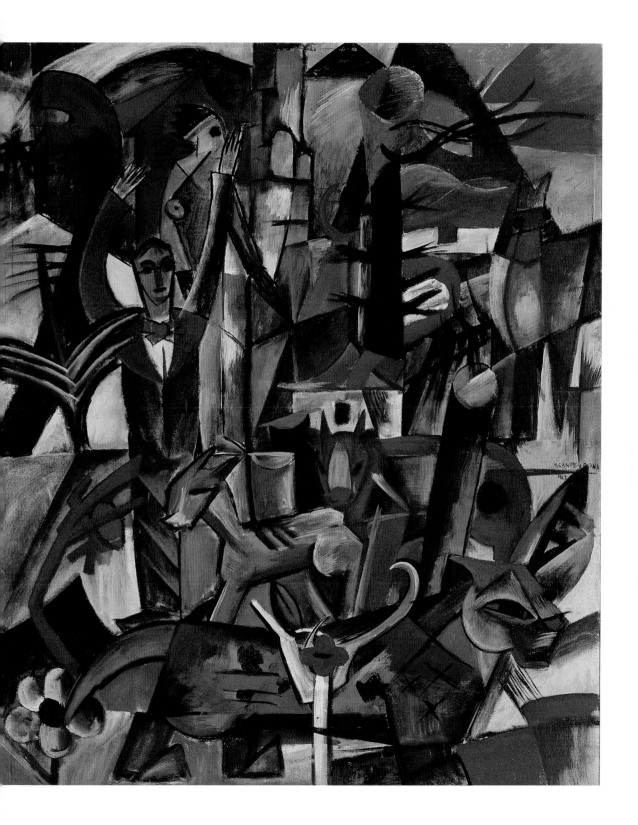

붉은 그리스도
The Red Christ

캔버스에 유채, 129 × 108cm
뮌헨, 피나코테크 데어 모데르네, 주립 현대 미술관

1858년 타피아우(지금의 그바르데이스크)
에서 출생, 1925년 잔드보르트에서 작고

로비스 코린트가 십자가에 못 박힌 그리스도를 묘사한 것은 의심할 여지 없이 현대 미술에서 가장 감동적인 것 중 하나다. 이것은 지배적인 색과 피의 상징성에 따라 직설법적으로 〈붉은 그리스도〉라는 제목을 갖게 되었다. 1922년에 완성된 이 그림은 전시하자마자 즉각적으로 스캔들을 일으켰다. 한 비평가는 다음과 같이 주장했다. "하지만 이것은 아무리 봐도 그리스도가 아니다. 덥수룩한 검은 수염, 불쑥 나온 투박한 입 부분(혹은 덜 기술적으로 주둥이를 붙였거나), 납작한 퍼그개 코, 튀어나온 커다란 눈구멍, 교활한 검은 눈을 가진 유인원에 가깝다. 찢기고 고문받은 몸에는 눈을 돌리는 어떤 곳에도 피가 있다. 태양 역시 핏빛이고 그 광선은 피를 흘리는 것처럼 보인다. 이 그림은 오로지 피를 갈망하는 데 대한 탐닉이다."

영화의 클로즈업처럼, 그리스도의 모티프를 감상자의 눈앞으로 당겨놓은 구성은 코린트가 이전에 그렸던 십자가에 못 박힌 그리스도 장면들에 있던 다양한 요소를 결합한 것이다. 그러나 세부 묘사를 멀리하고 추상화하고 왜곡했고, 색을 부분적으로 객관적 묘사로부터 분리했다. 이것은 두껍게 칠한 물질 그 자체가 자신의 생명을 지니고, 마치 캔버스에 피를 온통 뿌려놓은 것처럼 보일 정도다. 전경에 있는 거의 얼굴이 보이지 않는 심복들의 잔인함과 배경에 있는 마리아와 복음사가 성 요한의 난감한 표정을 강조하기 위해 천상의 우주는 화려한 빛을 뿜어내고 있다. 물감 표면은 격렬한 붓 터치와 팔레트 나이프를 사용한 흔적으로 새겨졌다. 살인이라는 잔인한 행위의 희생자이고 살해된 생물로 격하된 그리스도의 모습은 인간의 존엄성이 점점 상실되고 있음을 의미하는 좋은 예가 된다. 십자가에 못 박힌 그리스도는 인간은 늑대에서 인간으로 변했다는 진술에 대한 범례로 사용된다.

오늘날까지 미술사학자들은 코린트로 인해, 특히 1911년 이후 작품으로 인해 계속 어려움을 겪고 있다. 그는 분류하는 것이 매우 어렵다. 쾨니히스베르크, 뮌헨, 파리에 있는 아카데미에서 아주 오래 교육받았던 그는 다양한 사실주의 양식에 ─ 특히 렘브란트 (1606~1669)의 미술에 ─ 상당히 감동을 받았다. 그가 뮌헨에 살던 1891년부터, 베를린으로 이사 갔던 1900년 이후에 코린트는 사실상 자연주의와 인상주의 사이의 중간쯤 위치한 연극적이고 환상적인 그림을 그리려고 최대한 노력했다. 마치 그의 적성은 아방가르드가 아닌 것처럼 보였다.

그의 경력이 절정을 이룬 1911년에 코린트는 뇌졸중을 경험했다. 그 이후로 그는 극도의 중압감을 느꼈고 심한 우울증으로 고통받았다. 그러나 다른 작품 가운데 발헨세 풍경을 그린 그의 유명한 작품이 증명하듯이, 창작하는 데 심취하는 단계 또한 경험했다. 그의 방식은 급진적으로 변했고 전통적인 관습을 버리고, 시각적으로 알아볼 수 있게 표현하는 습관은 동요되었다. 코린트 자신이 이전에 썼듯이, "서투른 드로잉과 목표한 것에서 빗나간 것은, 외양 속에서 본성이 포착되자마자 곧 용서된다." 코린트는 다리파나 청기사파의 단원들과 전혀 접촉하지 않았지만, 그의 후기 양식을 일종의 표현주의와 유사한 현상으로 간주하는 것이 가장 공정한 평가일 수 있다. 그러나 어쨌든 1911년의 22회 '베를린 분리주의 전시회'에서, 그는 프랑스의 입체주의나 야수주의의 그림을 표현주의적이라고 서술했고 엄밀히 말하자면 그들에 있는 '원시성' 때문에 매우 흥미로운 그림이라고 대중에게 추천했다.

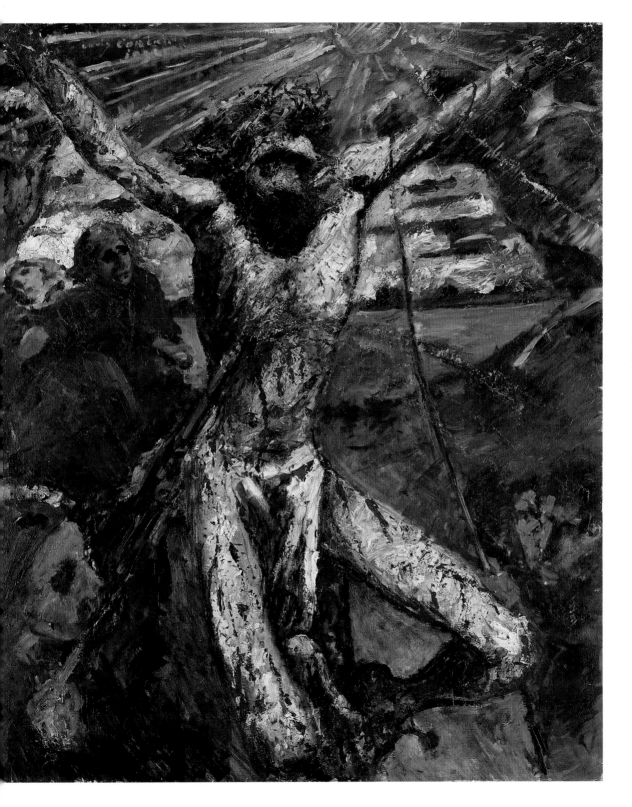

군인 모습의 자화상
Self-Portrait as a Soldier

캔버스에 유채, 68×53.5cm
슈투트가르트 시립 미술관

1891년 게라 근처의 운테름하우스에서 출생, 1969년 싱엔에서 작고

드레스덴 장식 미술 학교를 졸업한 후 오토 딕스의 작품에 있어 가장 지배적인 주제는 전쟁이었다. 1915년에 그는 프랑스 샹파뉴 지방의 서부전선으로 보내졌고 혹독한 가을 전투와 그해 겨울 잇따라 일어난, 거의 60만 명이 목숨을 잃은 참호전을 견뎌냈다. 11월에 그는 부사관으로 진급하면서 제2급 철십자 훈장을 받았고, 47만 명이 죽은 솜 전투에서 싸웠으며 북프랑스의 참호전에도 참여했다. 딕스는 1917년 11월에 러시아의 참호 속에 있었고, 1918년 2월에는 플랑드르에 배치되었다. 그해 8월에 목에 부상을 입었으나 곧바로 조종사 교육을 받았고 결국 12월에 제대했다. 그는 살아남았다. 그는 후에 다음과 같이 말했다. "전쟁은 끔찍한 일이다. 그러나 그럼에도 어떤 거대한 것이다. 나는 절대로 이것을 잊지 않았다. 당신이 인간에 대해 알고 싶다면 이런 통제되지 않는 상황에 놓여 있는 사람들을 보았어야만 한다. …… 나는 삶의 가장 나쁜 면을 직접 경험해야 했다 — 그것이 바로 내가 전쟁에 참여한 이유이자 내가 군에 자원했던 이유다."

이런 실존적 전제를 딕스의 〈군인 모습의 자화상〉보다 더 구체적으로 증명한 작품은 거의 없다. 작가는 자신을 클로즈업하여 그의 큰 체격이 작은 틀을 마치 부숴버릴 것처럼 보이도록 가깝게 표현했다. 공격적인 빨강색을 띠는 머리는 대각선으로 돌려놓은 몸통으로부터 벽을 부수는 망치처럼 불쑥 나와 있고, 자극하는 시선으로 감상자를 응시하려고 돌아보고 있다 — 원래 감상자는 처음부터 자신의 얼굴을 연구하기 위해 거울을 들여다보고 있는 딕스 자신이었다. 뼈가 드러나는 머리, 굵은 목, 두툼한 입을 가진 대머리의 사나운 군인은 부상당해 궁지에 몰린 야생동물을 생각나게 한다. 얼굴 표면을 파란색, 빨간색, 노란색, 주황색으로 칠한 힘 있는 붓놀림은 심적 고통에 대한 형식적 등가물인 동시에 그 군인을 기다리고 있는 '거대한 것'에 대한 강렬한 기대의 등가물이기도 하다. 인간의 삶은 무엇보다도 생존을 위한 고투이고, 죽음은 피할 수 없는 매력적인 삶의 한 부분이다 — 딕스는 니체의 작품에서 이러한 것을 읽었을 것이다. 베르만처럼 그는 성경과 니체의 『즐거운 과학』을 전선으로 가지고 갔다.

1915년에서 1918년 사이 전쟁 중에도 틈틈이 딕스는 놀랍게도 거의 600여 점의 드로잉 작품과 구아슈 수채화를 완성했다. 이것은 그의 실제적인 표현주의 작품들이다. 이 작품들 거의 전부가 날카로운 각도로 연결되면서 역동적으로 맞물리는 선들, 즉 무아지경의 리듬으로 결합된, 힘의 크기와 방향을 동시에 나타내는 것들의 네트워크로 덮여 있다. 색채는 이상하게도 종종 청기사파의 분위기가 느껴지는데, 표현적인 윤곽선을 가진 입체주의-미래주의적 형태의 왜곡된 오브제와 풍경이 나타나는, 조화롭지 않은 전체 구성에서 기묘하게 천상(天上)의 것이 느껴진다. 동시성은 물질세계의 실재 묘사에서는 멀리 떨어진 '창조적인 혼란'으로 굳어졌다. 전쟁이 끝나고 오랜 시간 후에야 딕스는 더 사실적인 방식으로 그의 경험을 포착하기 시작했다. 1923~1924년에 그는 고야(1746~1828)의 〈전쟁의 참사〉(1810~1820)의 20세기적 응답이며, 확실히 이것으로부터 영감을 받은 50점의 '전쟁' 연작 에칭을 완성했다.

프라거 거리

Prager Strasse

캔버스에 유채와 콜라주, 101×81cm
슈투트가르트 시립 미술관

1919년에 드레스덴으로 돌아온 딕스는 — 이제는 미술 아카데미의 마스터 클래스의 학생으로서 — 1차 세계대전의 참호 속에서 확인한 잔인함과 위선으로 가득 찬 사회에 반대하는 새로운 방법을 찾았다. 그는 우선 자신의 표현주의 형식에 다다의 신랄하고 충격적으로 자극하는 몽타주 방식을 첨가했다. 그리고 자신의 미술에 나타났던 표현주의의 혁명적 형식의 비애감을, 세부묘사를 극사실적으로 다루는 진실 묘사주의(Verism)로 완전히 대체했다.

전쟁이 끝난 다음에도 작가의 눈에 삶은 극단적으로 보였다. 그는 지식인, 미술 동료와 더불어 아웃사이더에 관심을 가졌다. 이제 딕스의 회화와 판화에 등장하는 인물들은 무엇보다 노동자, 매춘부, 불구가 된 전쟁 퇴역 군인들이었다. 그는 냉정하게 인간 몸의 일시적 특성에 초점을 맞추었고 성적으로 추한 도상을 만들어냈다. 또한 표현주의의 아주 중요한 요소인 과장, 왜곡, 기괴함을 전후 작품에서도 다양한 형태로 계속 사용했다. 마찬가지로 이전에 주로 사용했던 주제 — 전쟁과 대도시 — 도 전혀 다른 종류의 요소들을 '창조적 혼란'으로 계속 바꾸는 데 중요한 역할을 했다.

콜라주 기법을 사용한 이 유화의 제목인 프라거 거리는 드레스덴의 가장 부유한 거리였다. 딕스는 이 거리를 환멸의 대로로 변형하면서 완전히 다다이즘적인 장면을 연출했다. '나의 동시대 사람들에게 '바침'이라고 적힌 이 캔버스는, 불구가 되어 살아남기 위해 선택의 여지없이 구걸해야 했던, 소외된 별스러운 전쟁 퇴역 군인 두 명에게 초점이 맞춰졌다. 다리가 없는 한 남자는 인도에서 수레를 타고 자신의 몸을 밀고 나아가고 있는데, 이 수레의 바퀴들은 호일로 만들어졌다. 마네킹의 몸 부분 — 몸통과 팔다리 — 을 진열해놓은 섬뜩한 가게 창문의 윗부분에도 역시 사진, 종이, 머리카락, 티켓들이 붙어 있다. 딕스는 오른쪽 창문 안에 있는 밝은 색의 의족과 의수의 보철 사이에 자신의 얼굴 사진을 끼워넣었다. 그림의 왼쪽 아래에 있는 신문 — 짖고 있는 닥스훈트의 입으로부터 구성적으로 확장된 — 은 전쟁 후에 커져가는 반(反)유대 경향을 반영하는 실제 신문을 오려낸

조각이다. 신문의 표제는 "유대인은 물러가라!"라고 외치고 있다.

1916년에 함께 스위스로 망명했던 취리히 다다이스트들과는 달리, 베를린 다다이스트들은 분명하고 확실한 좌경의 정치적 태도를 취했다. 이들은 주변에 있는 현실의 실제 부분들로 이루어진 사실적 구성의 이미지로 자신의 메시지를 전달하는 데 초점을 맞추었다. 이런 콜라주 방식에 비현실적으로 겹쳐지는 원근법, 분해된 형태의 구조, 화려한 색채, 그리고 추한 것에 대한 미학이 추가되었다 — 다시 말해서 이런 것들은 전형적인 표현주의에서 유래된 형식적 원천들이다. 이렇게 프라거 거리를 조합하면서 딕스는, 초기 바이마르 공화국에 팽배했던 사회적 불의를 폭로했고 곧 전제정치로 구체화될 정치적 타락을 주목했다.

1937년에 히틀러가 드레스덴에서 딕스의 그림들을 봤을 때 그는 다음과 같은 입장을 밝혔다. "이런 사람들을 감옥에 보내지 못했다는 것이 수치스럽다." 딕스는 1920년대에 신즉물주의, 특히 진실 묘사주의의 신랄한 객관적 태도를 취하면서 오랫동안 표현주의를 외면하고 있었다.

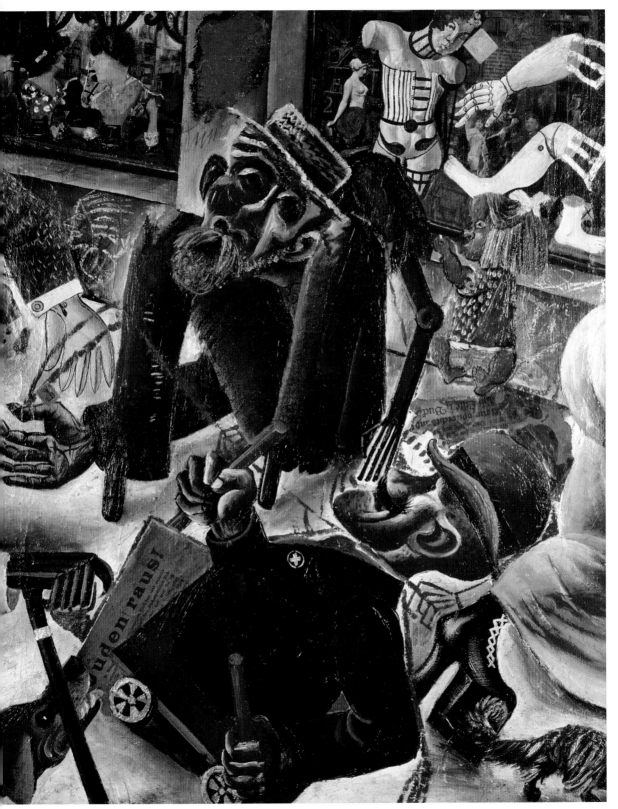

할레 시장의 성당
Market Church in Halle

캔버스에 유채, 102×80.4cm
뮌헨, 피나코테크 데어 모데르네, 주립 현대 미술관

1871년 뉴욕에서 출생, 1956년 뉴욕에서
작고

파이닝어의 작품은 클레의 것보다 더 분류하기 힘들다. 미국 태생의 그래픽 아티스트이자 화가이면서 동시에 재능 있는 음악가, 작곡가이기도 했던 그는 다양한 독일 표현주의 그룹에 연관되어 있었지만 정확히 속해 있지는 않았다. 1912년에 그는 다리파, 특히 헤켈과 슈미트 로틀루프와 친밀한 관계를 유지했고, 다음 해에 청기사파와 함께 '제1회 독일 가을 살롱'에서 전시를 했다. 1911년 파리에서 입체주의를 접하면서 그는 특유의 양식을 완성할 수 있었다. 이로 인해 파이닝어는 그가 좋아하는 모티프들—고딕 성당의 뾰족 탑, 도시 풍경, 바다 풍경, 범선—을 결정체로 이루어진 순수하고 영원한 구성물로 변형했다. 이 구성물은 '유리 사슬(23쪽 참고)' 그룹이 만들고자 했던 표현주의의 환상적 건축물을 예견했다. 이와 같은 관계에서 그는 바우하우스의 창립선언서를 위한 〈사회주의 성당〉도25이라는 목판화를 제작했다.

1913년까지 많은 그의 그림들에는, 그 이후로는 점점 사라진 꼭두각시처럼 가늘고 긴 인간 형상이 등장한다. 파이닝어는 다채롭게 굴절되고 에너지가 충만한 입방체의 구성단위들을 종합한 회화적 구조물을 만들기 위해 과장된 원근법을 사용했다. 아마도 키르히너는 파이닝어의 초기 작품 〈산책〉을 알고 있었던 것 같고 이것을 자신의 〈포츠담 광장〉(57쪽 도판)이라는 작품에 적용했던 것 같다. 또 한편으로 파이닝어는 베를린의 매춘부들이 등장하는 〈올뻬미〉라는 키르히너의 1921년 작품에 경의를 표했다.

〈할레 시장의 성당〉에서 볼 수 있듯이, 사물을 작은 면으로 자르는 파이닝어의 방식은 이 시기에 이르러 정밀한 구조 기술과 고유한 기념비성을 획득했다. 이 화가는 미술관 관장인 알로이스 W. 샤르트의 초대로 1929년에서 1931년 사이에 한 번에 몇 달씩 할레에서 일련의 도시 풍경을 그리며 지낼 수 있었다. 이 연작의 다른 그림들처럼, 이 뮌헨 그림은 미묘한 색채의 투명성을 지니고 있는데, 이것은 그가 들로네의 오르피즘 방식을 채택했던 것뿐만 아니라 이 작품이 국제적 구성주의와 유사함을 나타낸다는 것도 반영한다. 파이닝어가 처음엔 1919년부터 1925년까지 바이마르와, 이후 1932년까지는 데사우의 바우하우스에서 가르쳤던 것이 바로 이 국제적 구성주의 같은 종류의 것이었다. 이론적이고 구조적인 원칙과 청기사의 표현주의적 이상은 바우하우스에서 결합하게 되었고, 그 결과 1924년에 파이닝어는 야블렌스키, 칸딘스키, 클레와 손잡고 뮌헨 그룹을 계승하는 '청색 4인조'를 만들었다.

파이닝어는 〈할레 시장의 성당〉에서 특색을 이루는 뾰족한 건물 정면과 아치 모양의 버팀벽을 배경으로 밀어놓았고, 육중한 후기 고딕 본당을, 방향성을 지닌 동적인 프리즘의 혼합물처럼, 가운데서 왼쪽 구석까지 대각선을 이루도록 전경에 그렸다. 이 합성물은 입체주의적으로 선, 광선, 파편들로 가득 찬 단순화된 구조를 형성하면서, 차분하지만 밝게 빛나는 반투명 색채로 표현되었다. 형태의 굴절, 흔들림, 상호침투, 겹치기, 반사를 통해, 회화와 건축과 음악의 공감각은 빛으로 가득 찬 공간처럼 압도적인 다음(多音) 효과를 획득했다. 1936년에 미국으로 이민 간 파이닝어는 이런 그림들에 대해 다음과 같이 말했다. "나는 움직임과 활동성을 얻으려고 노력했지만, 이제는 사물의 완전하고 절대적인 고요함, 그리고 심지어 주위의 공기까지 느끼고 표현하려 한다. '이 세계'는 현실로부터 가장 멀리 떨어진 세계다."

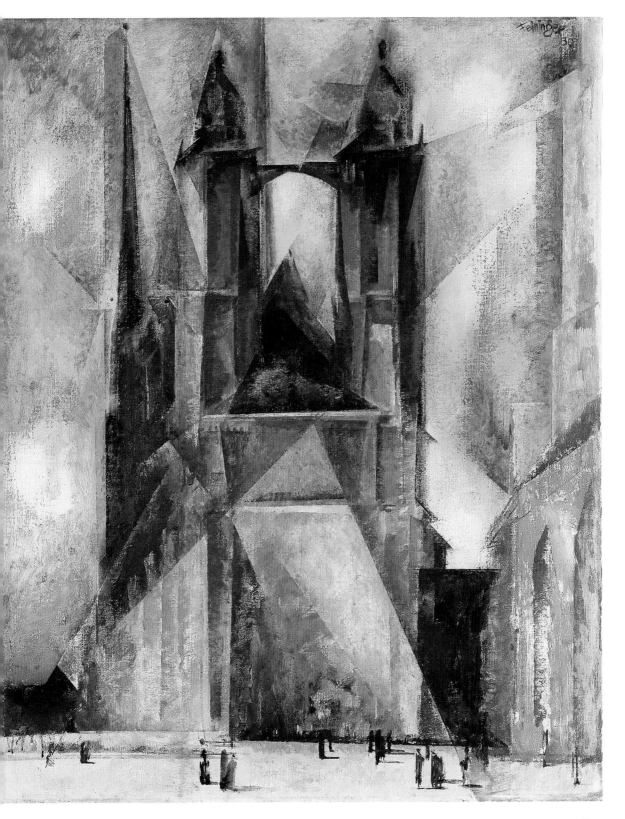

오스카 파니차에게 바침
Dedicated to Oskar Panizza

캔버스에 유채, 140×110cm
슈투트가르트 주립 미술관

1893년 베를린에서 출생, 1959년 베를린에서 작고

게오르게 그로스는 미술을 장래의 친구 오토 딕스보다, 훨씬 정치적인 목적으로 사용했다—그렇다고 1918년에 가입한 공산당을 포함, 어떤 정당의 노선을 지지했다는 의미는 아니다. 1909년부터 드레스덴 아카데미에서 공부하면서 다리파 활동에 흥미를 가졌고 곧 청기사파 활동에도 관심을 가졌다. 당시 독일의 젊은 미술가들이 자신들을 아방가르드와 관련지으려 했던 것처럼 그도 진보적 미술의 국제적 성장에 관심이 많았다. 1914년 11월에 주저하며 병역신청 절차를 밟았다. 그러나 6개월 만에 임무를 수행할 수 없을 정도로 건강이 악화되었다. 이때의 경험으로 전쟁과 군인을 더욱 증오하게 되었으며 전쟁으로 부당 이득을 취하는 자에 대한 혐오감도 곧 더해졌다. 1917년 1월에 다시 징병되었지만 하루 만에 병원으로 보내졌고, 몇 주 후 정신병원에 들어가게 되었다. 전쟁 동안 서커스와 버라이어티 쇼, 범죄와 살인, 전쟁과 대도시라는 주제에 관심을 갖게 되었다. 그로스에게 대도시는 자신과 어울리지 않는 뒤죽박죽된 세상이라는 의미였다.

이 주제에 대한 그의 가장 충격적 작품 중 하나는 〈오스카 파니차에게 바침〉이다. 이 그림의 공격성은 모티프뿐만 아니라 불타는 듯한 붉은색과 작품 전체에 흐르는 강력한 에너지에도 내재되어 있다. 심지어 견고한 건축물에도 강력한 역동성을 불어넣었다. 이것은 어지러운 공간과 기울어진 집들이 있는 표현주의 영화(22쪽 참고)의 세트를 생각나게 한다. 서로가 교차하고 겹쳐지며 입체주의적으로 단순화된 인물들의 군중은 떼 지어 마구 돌아다니며 끝이 없어 보이는 길을 가득 채우고 있다. 가면 같은 얼굴을 가진 사람들은 밀고 부딪히는 소란 속에서 모두 방향감각을 잃어버린 것처럼 보인다.

그로스는 다다이즘과 표현주의의 경계에 있는 격렬히 흥분한 인간집단을 만들기 위해 미래주의와 입체주의에 제임스 앙소르가 사용했던 방식을 섞었다. 이 대도시의 장면은 표현주의 작가이자 내과의사 오스카 파니차(1853~1921)에게 경의를 표하는 작품인데, 그로스는 교회와 국가에 대한 파니차의 풍자적 공격에 매혹되었다. 이 작품이 만들어지기 바로 얼마 전에 이탈리아의 미래주의자 카를로 카라(1881~1966)는 결국 피비린내 나는 싸움으로 끝난 유사한 '정치적' 장례식을 묘사했다. 그러나 그는, 네덜란드 진을 마시는 사신(死神)이 앉아 있는 관 주변을 떼 지어 돌아다니며 거친 몸짓으로 말하는 군중만이 도시의 대혼란을 불러일으킨 이유라고는 하지 않았다. 그뿐 아니라 그는 또한 나이트클럽과 바, 사무용 빌딩들이 작은 교회를 완전히 삼켜버린 도시의 정글을 혼란의 원인으로 지적했다. 많은 훈장을 단 늙은 육군 장교는, 달 모양의 얼굴을 한 성직자가 십자가를 애처롭게 높이 들고 있듯이 그의 칼을 쳐들고 있고, 왼쪽에 양의 얼굴을 한 사무실 직원은 군중의 본능을 드러낸다. 관 옆의 건물 입구에 '오늘 춤춰요(HEUTE TANZ)'라고 씌어 있는 네온사인은 모든 것을 말해준다—이것은 현대판 '죽음의 춤'이다. 그로스가 설명했듯이, "밤중 낯선 거리에서, 비인간화된 인물들의 소름끼치는 행렬이 떼를 지어 마구 돌아다닌다. 그들의 얼굴은 술, 매독, 전염병을 암시한다. ……나는 미쳐버린 인간성에 항의하는 그림을 그렸다."

이후 작품에서 그로스는 표현주의 방식을 떨쳐버렸지만, 풍자적이고 비판적인 충격을 유지하면서, 다다이즘으로부터 신즉물주의의 냉정한 사실주의와 사회비판적 진실 묘사주의로 나아갔다. '미쳐버린 인간성'이 곧 그를 처벌한 것은 우연한 일이 아니었다—1933년에 그로스는 예술분야에서 나치의 박해를 받은 첫 번째 희생자였다. 그는 미국으로 이주했고, 1938년에 미국 시민권을 받았다. 전쟁 후에 그로스는 베를린으로 돌아오려 했고, 그곳을 잠시 방문하던 1949년에 죽었다.

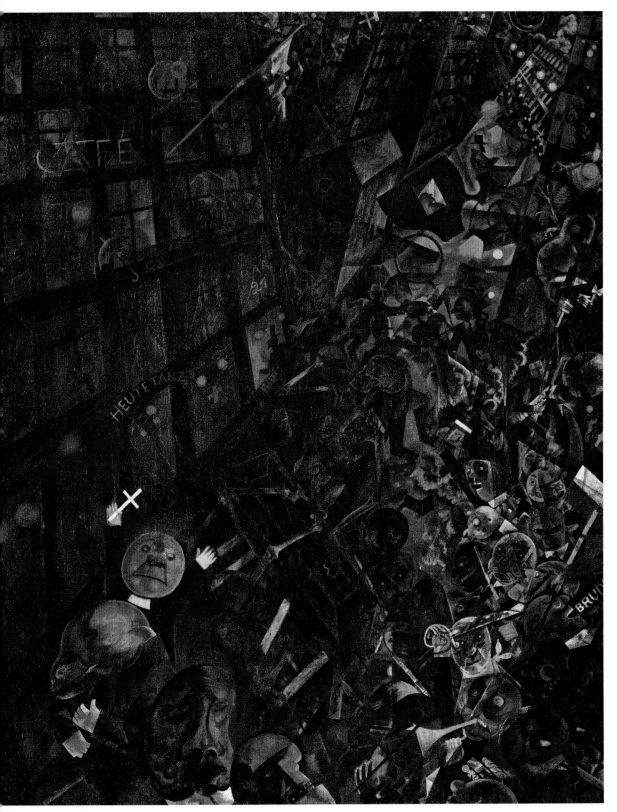

잠든 페히슈타인
Pechstein Asleep

캔버스에 유채, 110×74cm
베를리트, 부크하임 미술관

1883년 되벨른에서 출생, 1970년 헴멘호
펜에서 작고

에리히 헤켈은 다른 다리파 화가들보다 감상적이고 우울한 경향을 강하게 나타냈다. 그의 작품에 전원풍경과 인간 이미지들이 지배적이라는 점에서, 1911년에 다리파가 드레스덴에서 베를린이라는 대도시의 매우 분주한 거리로 이주한 것은 하나의 큰 충격으로 다가왔음이 틀림없다. 마치 밀어닥치는 새로운 인상에 대항할 준비를 하듯, 그날 이후로 그는 이전의 모티프를 꿋꿋이 계속 사용했다. 그럼에도 불구하고 헤켈의 회화와 판화의 경향은—그의 목판화는 표현주의가 산출했던 최고의 작품에 포함된다—변했다. 붓 터치는 더 강렬해졌고 외곽선은 더 거칠어졌으며 상호보완적인 강렬한 색채들은 섬세한 사실적 톤으로 바뀌었다. 훼손되지 않은 자연 환경 속에 묘사되었던 근심 없는 사람들은 사라지고 우울함으로 가득 찬 비극적인 인물들이 등장했다.

베를린으로 이주하기 바로 전에 헤켈은 그의 가장 아름다운 초기작 중 하나인 〈잠든 페히슈타인〉을 완성했다. 이 캔버스에 얽힌 이야기는 현대적 감각을 지닌 한 감식가와 관련되어 있다.

로타르 귄터 부크하임은 일찍부터 표현주의 회화, 드로잉, 판화를 수집하기 시작했다. 1951년에 그는 주로 독일 표현주의 작품을 알리는 데 전념하는 출판사를 세웠는데, 1945년 이후 미술 작품의 거래가 오로지 추상에만 관심을 가졌을 때, 독일 표현주의는 평이 나빠질 위기에 처해 있었다. 부크하임은 1956년에 다리파에 관한 표준이 되는 책을 발행했고, 2년 후에 청기사에 관한 책을 냈다. 헤켈의 페히슈타인 초상화를 다시 발견했던 사람 역시 그였다.

부크하임은 경매에서, 해변에 있는 나무토막 같은 누드가 그려진 특별히 흥미롭지 않은 헤켈의 1920~1921년 그림을 샀다. 미리 했던 조사 덕분에, 그는 그 캔버스 뒤에 두껍게 칠해진 하얀 물감 아래 표현주의의 걸작이 숨겨져 있다는 사실을 알고 있었다—이것은 긴 의자에서 잠들어 있는 헤켈의 미술 동료를 그린 초상화였다. 이것은 1910년에 당가스트에서 완성된 것으로 전문가들은 오랫동안 잃어버린 것으로 간주했던 작품이었다. 그들은 이 구성을 기초로 한 작은 목판화에 대해서만 알고 있었는데 이 목판화는 드레스덴의 아놀트 화랑에서 열린 다리파 전시회의 도록에 실렸다. 이제 이 세상을 놀라게 한 작품이 드디어 다시 빛을 보게 되었다.

다리파가 창립된 다음 해인 1905년부터 질풍노도의 시기였던 1909년까지와는 달리, 붓칠 방법은 더 이상 격렬하지 않았다. 대신 정면에서 본 인물은 내재된 힘과 장엄함으로 가득 찬 넓은 평면들로 이루어져 있다. 1909년에 다녀온 이탈리아 여행에서, 헤켈은 기품 있는 에트루리아 조각의 도상뿐 아니라 조토(1267경~1337)와 14세기 미술가들의 엄정한 기념 건조물을 볼 수 있었고, 이것은 그의 작품세계에 영향을 주었다. 페히슈타인 초상화에서 헤켈은, 붉은색이 전체적인 느낌을 좌우하고는 있지만, 전에 많은 다리파 미술 작품의 특징처럼 거칠고 억제되지 않은 색채에 열중하지 않았다. 이제 미술의 전반적 방법의 훈련과 건축적 구성, 인상적인 조형 방식이 헤켈의 가장 중요한 목적이 되었다. 감정 표현은 계속 중요한 역할을 했지만 신중히 생각하고 이성적으로 조절된 형태와 결합되었다. 헤켈은 또한 이 시기에 공간적 깊이에 대한 문제를 다루었고, 기하학적 단순화와 겹쳐지는 면으로 이 문제를 해결하려고 했다.

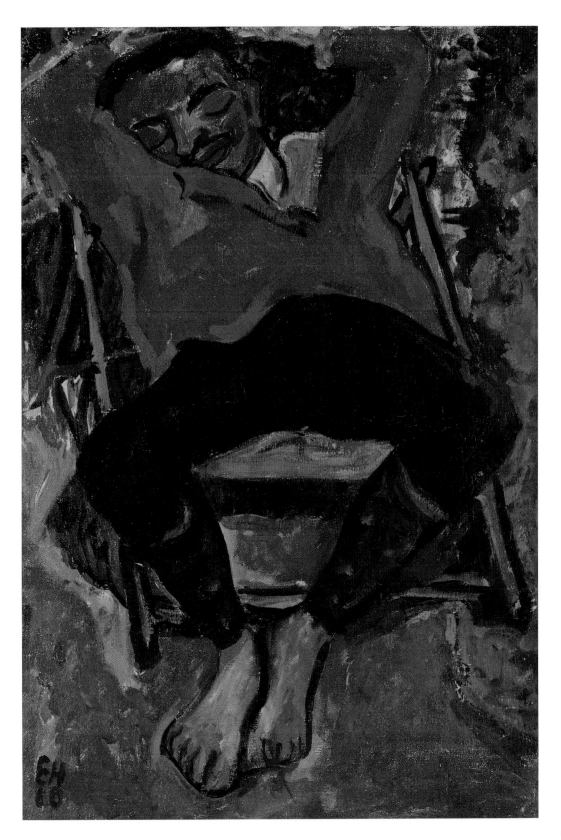

투명한 날
Glass Day

캔버스에 유채, 120×96cm
뮌헨, 피나코테크 데어 모데르네, 주립 현대 미술관

헤켈은 1910년과 1911년 여름을 드레스덴 교외의 모리츠부르크 호수에서 키르히너, 페히슈타인과 함께 편안히 지내며 많은 작품을 만들었다. 이때 완성된 작품은 다른 다리파 화가들이 그랬듯 현장에서 그린 수영하는 사람들, 특히 여성 누드가 주된 주제였다. 당시 다리파 미술은 충만한 색채 영역을 검은 윤곽선으로 경계를 정했고, 인물을 단순화하고 엉성하게 변형했으며, 인간과 자연, 미술과 삶의 조화로운 일치라는 낭만주의적 동경을 반영하는 즐거운 분위기가 우세했다. 이런 표현주의 작품은, 형식적 접근방식보다는 이런 근본적 분위기를 생각할 때 폴 세잔의 〈수욕도〉와 비교할 수 있다. 왜냐하면 이 작품 역시 균형과 조화를 이루는 지상 낙원의 장면에 형태를 부여하는 것을 목적으로 했기 때문이다. 1909년 11월에 베를린에 있는 파울 카시러의 화랑에서 열린 성대한 세잔 전시회는 다리파 화가들이 그의 그림을 충분히 공부할 수 있는 기회를 제공했다.

1911년에 헤켈은 새로운 통찰력을 갖게 되었다. 작업실이나 야외에 있는 여성 누드가 여전히 주요 주제였지만, 차후의 작품에서 취했던 방식은 입체주의와 미래주의의 영향으로 결정적으로 변했으며 로베르 들로네의 작품을 접한 후에 특히 바뀌었다. 마케, 마르크, 파이닝어, 그리고 1912년에 베를린에 있던 헤켈을 방문했던 모든 사람들이, 헤켈이 프랑스 작품과 이론적으로 연관되도록 자극을 주었다. 〈투명한 날〉은 이런 혁신적 경험을 능숙하게 요약한 것이었다.

헤켈은 더 이상 유화물감을 이전처럼 두껍게 칠하지 않고 얇게 칠했다. 해변에서 수영하는 나체의 인물은 이전의 장식적 곡선 대신 각진 선들로 이루어졌고 작은 면으로 잘라져서 서로 연결된 결정화된 형상으로 변했다. 물과 하늘에 널리 퍼져 있는 밝은 파란색은 심지어 전경에 있는 여성의 몸과, 배경의 가파른 해안선에 스며드는 것처럼 보인다. 찬란한 빛으로 가득 찬 그림 속 공간은 마치 사물들의 질량이 없는 것처럼 보이게 한다. 색의 영역은 차가운, 얼어버린, 유리 같은, 즉 영적으로 되는 효과를 전달한다—구성 자체도 물론이거니와 이미 제목에서도 지적된 이러한 효과는 몇년 후 '유리 사슬'(23

쪽 참고)을 조직했던 표현주의 건축 그룹이 만든 결정체로 된 환상적 작품을 예견했다. 아마도 헤켈의 이 주요 작품이 다리파가 해체된 이후인 1913년에 제작된 것은 우연이 아니다.

1914년에 전쟁이 일어나자 헤켈은 의무병에 지원했고 오스텐드에 배치되었는데 이곳에서 그는 막스 베크만을 만났다. 미술사가인 발터 케즈바흐의 도움으로 그는 군복무 중에도 그림을 계속 그릴 수 있었다. 이어지는 유럽의 자멸을 보면서 헤켈은 같은 뜻을 가진 지식인들과 예술가들의 연맹에 희망을 걸었고 슈테판 게오르게(1868~1933)라는 시인이 중심이 된 서클에 점점 더 흥미를 갖게 되었다—그러나 사실 게오르게는 헤켈의 표현주의를 싫어했다. 그럼에도 불구하고 헤켈은 1922~1923년에 제작한 에르푸르트의 앙겔미술관 벽화에 게오르게를 주요 인물로 표현했다. 케즈바흐는 전후 이 미술관의 관장이 되었고 당시 최신 미술작품—파이닝어, 헤켈 등의 표현주의자들과 바우하우스 미술가들의 작품—을 수집했다. 남성 누드가 지배적인 헤켈의 프레스코화에는 이전에 여름을 보냈던 지상낙원이 희미하게 반짝이고 있다. 이전의 표현주의의 형식적 어휘와 결별하고 새로운 고전주의를 선택했음에도 불구하고, 근접할 수 없는 알프스의 빙하를 배경으로 한 가늘고 긴 인물들에게서 〈투명한 날〉을 생각나게 하는 영적인 것을 분명히 볼 수 있다.

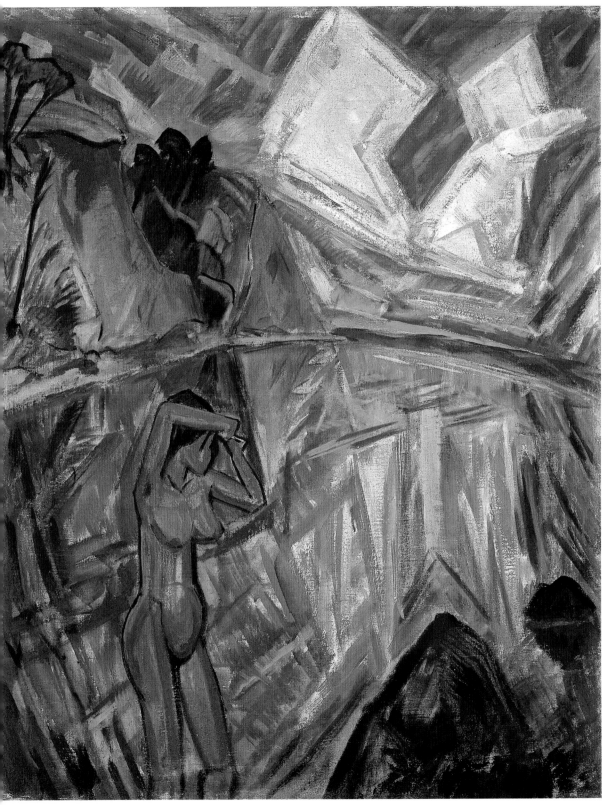

무용가 알렉산드르 사하로프의 초상
Portrait of the Dancer Alexander Sacharoff

캔버스에 유채, 69.5 × 66.5cm
뮌헨, 렌바흐하우스 시립 미술관

1864년 토르츠호크에서 출생, 1941년 비스바덴에서 작고

1896년에 야블렌스키는 마리안네 폰 베레프킨과 함께 뮌헨으로 왔고, 이곳에서 칸딘스키를 만나 친구가 되었다. 이미 숙련된 화가였던 야블렌스키는 처음엔 사실적 색채배합을 계속 유지했다. 이런 방식은 상트페테르부르크 아카데미에서 당시 러시아 미술계의 유명 인사였던 일리야 레핀(1844~1930)에게 배웠던 것이었다. 그러나 그는 곧 이런 자연주의 방식을 떨쳐버렸다. 이것의 촉매역할을 한 것은 반 고흐, 프랑스의 현대 미술—처음엔 나비파를 접했고 이후엔 야수주의였다—그리고 계속된 네덜란드 미술가 키스 반 동겐과의 만남이었다. 1905년에 야블렌스키는, 카란텍 근처의 브르통 해안에서 머문 후 드디어 "자연을 찬란히 빛나는 내 영혼에 순응하는 색채로 옮길 수 있게 되었다"고 자신만만하게 말했다. 이 화가의 주요 관심사는 색채를 통해 도취된 감정을 전달하는 것과 평면의 구성으로 조정하는 능력이었다. 칸딘스키처럼 그는 사물의 고유한 내적 본성과 조화의 비법에 관심을 갖고 있었고 이것을 계속 추구했다.

이후에도 야블렌스키는 국제적 접촉을 많이 했는데, 예를 들면 무르나우에서 베레프킨, 뮌터, 칸딘스키와 함께 협동 작업을 했고 뮌헨에서 신미술가협회와—1912년부터—청기사파에 참여했다. 풍경을 제외하고, 얼굴의 묘사가 야블렌스키의 작품에서 가장 중요한 역할을 하기 시작했다.

1907년에 그는 매우 독창적인 방법으로, 평면에 칠해진 색채의 효과에 전력을 기울이기 시작했다. 그 결과로 완성된 그림은 물감이 실제로 표면 전체에 펼쳐져 있었다는 인상을 주었다. 그의 뛰어난 작품인 〈무용가 알렉산드르 사하로프의 초상〉에서처럼 색채의 경계를 나타내는 굵고 검은 선들은 인물에게 윤곽선을 만들어주는 동시에 진동하는 움직임을 부여한다. 베레프킨과 야블렌스키의 절친한 친구였던 사하로프(1886~1963)는 1903년부터 1904년까지 파리 국립 미술학교의 학생이었다. 그는 사라 베른하르트의 극장 공연을 보고 감명을 받아 무용가가 되기로 결심했다. 1904년에 뮌헨으로 이사 온 사하로프는 이후 이곳에서 리듬에 맞춘 조화로운 무용을 발전시키는 데 공헌했다. 그는 무엇보다도 1920년대와 1930년대에 5대륙에 걸쳐 이루어진 순회공연을 통해 세계적인 명성을 얻었다.

전해지는 얘기에 따르면 야블렌스키는 이 초상화(클로틸데 폰 데르프-사하로프 소장)를 무대의상을 갖춰 입고 화장을 한 무용가가 공연 전 잠시 방문했을 때 그 자리에서 즉시 그렸다고 한다. 사하로프는 화가가 자신의 초상화를 온통 칠해버릴지도 모른다고 걱정하며서 미처 마르지도 않은 그림을 가져갔다고 한다. 의상과 입술의 과한 붉은색과 몸과 머리카락(가발인 것 같은)의 검은 윤곽선은 도발적인 남녀 양성(兩性)의 몸과 화장한 얼굴—아마도 사하로프가 여성 배역을 맡았던 것 같다—을 대범하게 표현했다. 배경에 있는 정체 모를 짧은 붓질은 모델의 육체적 에너지를 나타내는 것처럼 보이며 얼굴의 녹색을 띠는 그늘진 부분에 그대로 반복되어 나타난다.

야블렌스키는 이후에 여기서 획득한 형태에 대한 감각과 표현적 신비주의를 종합하여, 영혼을 재빨리 그려내는 것 같은 점점 더 추상화된 얼굴을 만들어냈다. 색채는 점점 더 자연스러운 것에서 멀어졌고, 그림의 구조는 더욱더 기하학적으로 변했다. 비잔틴의 도상 같은 초월적인 인물이 입체주의적 형태로 다시 태어난 것처럼 보인다. 1차 세계대전이 일어나자 베레프킨과 야블렌스키는 독일을 떠나 스위스로 이주했다. 이전에 다리파 회원이었던 쿠노 아미에는 이 커플이 버리고 떠난 아파트로 돌아와, 그곳에서 반 고흐의 작품이 포함된 그들의 귀중한 미술 작품들을 구해냈다.

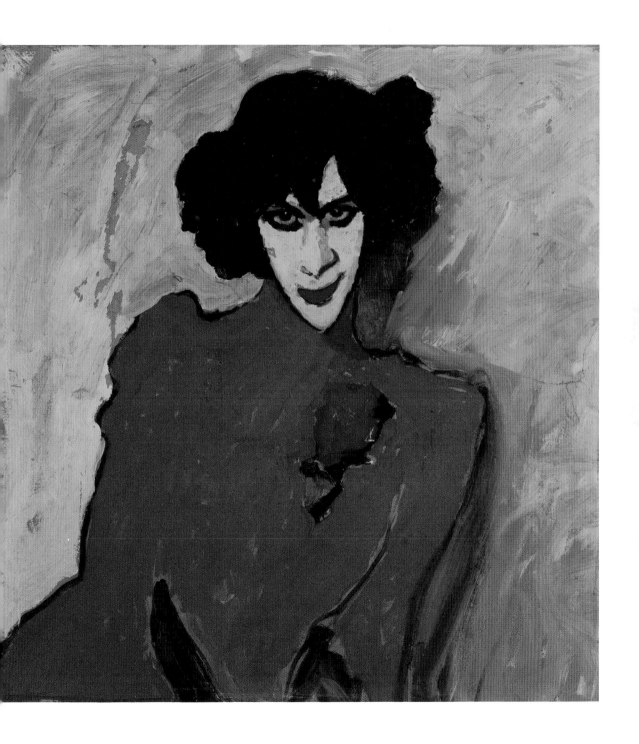

뮌헨의 장크트루트비히 성당
St. Ludwig's Church in Munich

캔버스에 유채, 67.3×96cm
마드리드, 카르멘 티센 보르네미사 소장, 티센 보르네미사 미술관에 대여 중

1886년 모스크바에서 출생, 1944년 파리
인근의 뇌이쉬르센에서 작고

칸딘스키는 19세기 초에 지어진 뮌헨 대학 교회인 장크트루트비히의 건물 정면 하부에 있는 거리 쪽의 아케이드에 초점을 맞추었다. 장크트루트비히는 이전의 슈바빙이라는 '예술가 구역'에 있는 아인밀러 거리와 근접해 있는데, 칸딘스키는 1908년 9월에 이곳에 작업실을 빌렸다. 교회 정문 밖에는 아마도 집회나 행렬에 참가하고 있는 것처럼 보이는 많은 사람들이 촘촘히 떼를 지어 있고 이들은 반짝이는 색채의 점들로 추상화되었다. 가운데 아치 아래에 있는 화려한 깃발과 노란색 성직자 옷을 입은 신부들의 그룹은 어떤 가톨릭 의식이 진행되고 있음을 암시한다.

칸딘스키는 짧은 붓 터치와 빛나는 보석과 같은 색의 작은 형태를 감탄할 만한 질감으로 만들었다. 빛과 어둠의 상호작용으로 만들어진 이러한 방식은 프랑스의 후기인상주의와 점묘주의 영향을 받아 그가 1906년과 1907년에 조국 러시아를 묘사했던 '동화 삽화'의 민속적 모티프를 생각나게 한다. 칸딘스키가 자신이 1901년에서 1905년까지 속해 있었던 팔랑크스 그룹이 1904년에 연 제10회 전시회에 폴 시냐크(1863~1935)의 작품을 중요한 자리에 배치하고, 1911년에 발행된 『예술에서의 정신적인 것에 대하여』라는 책에서 후기인상주의 그룹의 가장 중요한 이론적 진술인 시냐크의 수필 「외젠 들라크루아부터 신인상주의까지」를 언급했던 것은 우연이 아니었다. 아치 아래에 있는 짙은 그림자와 대비되는 찬란한 빛은 장크트루트비히의 그림에 움직이는 대기와 고도로 추상화된 장식성 모두를 제공한다. 이것은, 그의 작품에 나타나는 충만한 색조와 더불어, 칸딘스키가 1906~1907년에 파리를 여행했을 때 야수주의, 특히 마티스에게서 받은 아주 깊고 오래 유지된 영감의 영향을 반영한다.

〈뮌헨의 장크트루트비히 성당〉 같은 그림은 칸딘스키의 발전에서 중요한 초기 단계의 중심에 위치한다. 이런 발전의 시작은 그대로 눈이 휘둥그레질 만한 체험에서 비롯되었다. 칸딘스키가 훗날에 회상하기를, 순수한 색채의 붓질로 분해된 인상주의 표현물인 〈건초더미〉라는 모네(1840~1926)의 작품 앞에 서 있을 때 "갑자기 처음으로 '그림'을 보았다"는 것을 깨달았다. 그는 모티프를 시각으로 인지하는 것이 불가능하다는 것을 인정했고 이 사실에 당혹을 느꼈다. 당시 칸딘스키는 화가는 '불분명할 정도로 그릴' 권리가 없다고 믿고 있었다. 그는 '사물이 이 그림에서 사라졌다'는 것을 겼다. 그러나 그는 '내가 발견하지 못했던, 모든 나의 꿈을 능가하는 색채의 생각지도 않았던 힘'에 충격을 받고 '그림은 엄청난 힘과 영광을 얻었다'고 생각했다.

몇 년이 지나 1908년에 칸딘스키와 그의 애인 가브리엘레 뮌터가 다시 뮌헨에 정착하고, 야블렌스키, 마리안네 폰 베레프킨과 께 무르나우 주변의 북부 바이에른 풍경을 탐구하기 시작했을 때, 그리고 1909년에 그들 모두가 뮌헨의 신미술가협회를 창립하는 데 력했을 때, 칸딘스키는 동료들이 '종합주의'라고 불렀던 방법에 도했다 ─ 이것은 제재를, 리드미컬하게 배열하고 견고한 윤곽선으로 고정한 색면 형태로 변형하는 방법으로 원래의 외양과 많이 다를 도 있고 주관적으로 왜곡될 수도 있다. 이런 출발점에서 시작한 칸스키는, 1911년에 신미술가협회에서 분리되어 나온 청기사 그룹 배경으로, 추상으로 향하는 혁신적인 다음 단계로 나아갔다.

즉흥 계곡
Improvisation Klamm

캔버스에 유채, 110×110cm
뮌헨, 렌바흐하우스 시립 미술관

청기사 그룹에서 활동했던 1911년부터 1914년까지, 칸딘스키는 추상으로 이르는 길을 정확히 따라갔다. 아마도 이 시기가 그의 미술 경력에 있어 가장 흥미진진한 단계라고 할 수 있는데, 이때 그의 '인상'(작가의 말에 따르면 '외적인 특성'의 인상을 전하는 것), '즉흥'('내적인 특성'의 인상들), '구성' 작품들에서, 형태와 색이 내재된 고유의 효과를 만들도록 하면서 형상은 아주 적게 남겨졌다. 칸딘스키는 1914년에 자신이 설명했듯이, "똑같은 그림에서 나는 사물들을 다소 분해해보았다. 그러자 사물 모두를 단번에 알아볼 수는 없게 되었고, 감상자는 그림이 지닌 정신적인 함축 의미를 점차적으로 경험할 수 있었다. 그리고 도처에서 실로 순수하게 추상적인 형태들이 저절로, 다시 말해 순수한 회화적 효과를 나타낼 수밖에 없는 형태들로 생겨났다."

〈즉흥 계곡〉에서도 역시 대상의 의미는 대부분이 추상화된 구성 안에서 저음처럼 여전히 울려 퍼진다. 이 그림은 1914년 7월 3일에 휠렌탈클람으로 알려진 가르미슈 파르텐키르헨 근처에 있는 계곡으로 가브리엘레 뮌터와 여행 갔을 때 영감을 얻은 것이다. 윗부분에서 사다리와 로프를 볼 수 있고, 아랫부분의 왼쪽에는 보트가, 오른쪽에는 폭포가 있다. 이 사이에는 인도교가 있는데 바이에른 민속의상을 입은 남녀 한 쌍이 그 위에 서 있다. 그러나 칸딘스키가 여기서 단순히 시골여행을 묘사했다는 인상을 받을 수는 없고, 아우구스트 마케가 그랬던 것처럼 지상낙원을 떠올리게 했다는 인상 또한 받을 수 없다. 그려진 환경이 조금도 전원 같은 인상을 주지 않는다는 옳은 지적은 오래전부터 계속되었다. 대신 다양한 종류의 분위기가 서로 부딪히면서 전체에 몹시 거칠게 충돌하는 듯한 특성을 부여한다—마치 물감의 큰 소용돌이가 객관적 형상의 마지막 자취까지 삼키고 있는 과정인 것 같다.

'묵시록의 기수'를 암시하는 형태가 그림 왼쪽에 나타나는데 이것은 당시 칸딘스키의 작품에 지배적으로 나타났던 기호 언어였다. 그의 작품에 자주 등장하는 형태인 이 인물은 속세의 용에 대항하는 전투, 편협한 관습에 반대하는 아방가르드의 전투, 현대사회의 피상적인 것에 대항하는 정신적인 것의 전투를 나타낸다. 이런 점에서 칸딘스키는 루돌프 슈타이너의 인지학(人知學)과 블라타프스키 부인의 신지학(神知學) 영향을 많이 받았고 이런 학문들은 그가 이미 가지고 있던 신비주의 경향을 더욱 증가시켰다. 그는 새로운 시대가 도래했고 이 시대에는 실증주의와 물질주의는 정복되면서 정신적인 것을 추구하는 새로운 이상으로 대체될 것이라고 확신했다—실제로 이러한 이상은 프리드리히나 룽에 같은 독일 낭만주의자들이 오래전부터 추구했던 것이었다. 칸딘스키는 이제 모티프뿐만 아니라 순수한 선과 색, 이것들의 대비와 조화, 이것들의 '음악성'과 공감각적 효과를 통해 상징적 의미를 전달하기 시작했다.

이런 배경으로 비추어볼 때 〈즉흥 계곡〉은 실낙원처럼 보이기보다는, 칸딘스키의 뮌헨 시기를 특징짓는 이런 미학적 논쟁과 미지의 분야로의 침투를, 현실세계에서 나타나는 위험 속에서도 계속하려는 시도로 보인다. 이 작품을 완성하고 난 후 단 4주 만에 독일을 떠나 러시아를 경유하여 다시 독일로 돌아왔는데, 여기에서 그는 아방가르드뿐만 아니라 진정한 혁신적 미술의 발전에 중요한 역할을 맡았다.

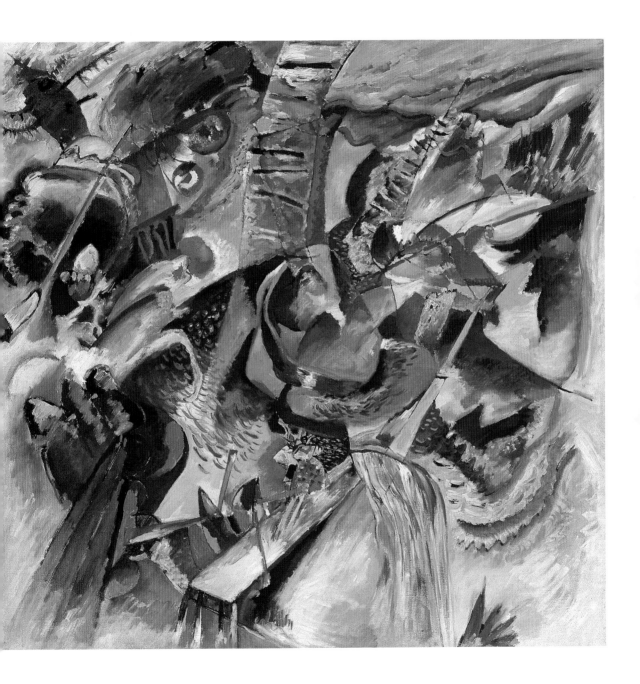

연예인(마르첼라)
Artiste (Marcella)

캔버스에 유채, 100×76cm
베를린, 브뤼케 미술관

1880년 아샤펜부르크에서 출생, 1938년
프라우엔키르흐에서 작고

막스 베크만은, 키르히너가 결코 프랑스 미술의 영향에서 벗어날 수 없었다고 평가했고 키르히너 자신은 평생 동안 이 사실을 소리 높여 부인했다. 그러나 드레스덴의 건축학과 학생이었을 때와 잠시 뮌헨에 머물렀을 때, 이미 후기인상주의에 관심을 갖고 있었다. 공학 학위를 받은 후 그림으로 전향했고, 블라일, 슈미트 로틀루프, 헤켈과 함께 1905년 6월 7일에 드레스덴에서 다리파를 창립했다. 그때 네 사람에게 깊은 인상을 준 것은 바로 반 고흐의 역동적인 붓 터치였다. 1908~1909년에 '야만적 사람들'이라고도 하는 '야수주의자', 특히 무엇보다 베를린의 카시러 화랑에서 흥미로운 회고전을 열었던 앙리 마티스는 독일의 젊은 미술가들에게 충격을 주었다. 키르히너는 마티스의 화려하면서도 편평한 색면에 감탄했고, 그것을 꾸준하게 실험하면서 자신의 표현방식에 적용하기 시작했다. 이렇게 계속한 실험을 통해 무의식적으로 표현하고픈 감정에 휩쓸려, 형태를 의식적으로 완전히 조절하지 못하면 안 된다는 것을 깨달았다. 그 결과 그의 작품은 어느 20세기 유럽 화가의 작품보다 가장 긴장감 있는 작품으로 발전하게 되었다.

이렇게 관련지어 생각하면, 왜 키르히너가 마티스의 미술에서 미적이고 장식적인 면에 주로 관심을 가졌던 것인지가 분명해진다. 다리파의 주창자였던 키르히너는, 이 그룹의 레퍼토리에 있는 형식적인 거침과 흥분이 한창 나타나는 중에도, 평면적 구성으로 양식화하고, 단순한 표현 그 자체를 넘어서 시각적 어휘를 이성적으로 단순화하고 명료화하는 데 끊임없이 초점을 맞추었다. 이런 사실은 〈연예인(마르첼라)〉에서 확인할 수 있다.

10대인 마르첼라와 프렌치 자매는 소문에 의하면 키르히너의 이웃인, 화가의 미망인 집 딸들이었는데, 1910년 초부터 다리파 화가의 삶 속에서 중요한 역할을 하기 시작했다. 그들은 야외에서 누드 모델이 되는 것을 꺼리지 않았던 덕분에 화가들이 가장 좋아하는 모델이 되었고, 그들 이전의 모델들처럼 화가들과 정신적인 것 이상의 관계를 가졌던 것 같다. 15살의 마르첼라를 묘사한 것으로 여겨지는 이 초상화는 키르히너의 가장 인상적인 그림 중 하나이다. 이 작품은 고유한 기념비성과 명료성이 두드러진다. 소녀는 한 다리를 끌어올리고, 머리를 오른손에 기대며 편안한 자세를 취하고 있다. 편안하고 내향적 분위기로 가득 찬 느낌은 전경에서 자고 있는 고양이에 의해 더 강조되었다. 매우 단순해 보이는 이 그림의 효과는 사실 치밀하게 구성하고 평면을 능숙하게 배치함으로써 만들어진다. 모티프는 왼쪽 아래에서부터 오른쪽 위까지 이어진 대각선상에 배치되었다. 매끄럽고 두껍게 칠해진 단색의 영역들은 지배적인 초록색을 포함해서 몇몇 진한 색조로 제한되어 있고, 이것을 외곽선으로 닫아놓음으로써 구성에 우아한 리듬을 부여했다. 비스듬히 앉아 있는 인물을 위에서 보는 것 같은 독특한 시점은 키르히너의 뛰어난 아이디어였다. 이러한 구도는 그 소녀를 감상자에게 가깝게 느끼도록 하는 동시에 훔쳐보는 시선으로부터 달아나려는 듯이 소녀가 돌아앉아 있는 것을 보여주며, 모델과 감상자 사이에 실재하는 시각적 거리를 부여한다.

1925년에 스위스에서—정신적으로 육체적으로 쇠약해진 키르히너는 전쟁의 마지막 해에 다보스 근처의 농장으로 내려갔다—그는 피카소의 원작을 보게 되었다. 이 작품들에서 보이는 작은 면으로 자른 능숙한 입체주의의 실행을 보고 한동안 키르히너는 이성적인 회화 구성물을 시도하고 싶다는 생각이 들었다. 그 결과 키르히너의 작품 전체는 표현주의에 내재한 두 극점을 모두 보여준다. 강화된 색채주의 속에서 이루어진 감정이 담긴 몸짓의 미술과 그리는 방법을 의식적으로 통제함으로써 표현을 길들이는 것이 그 두 가지이다.

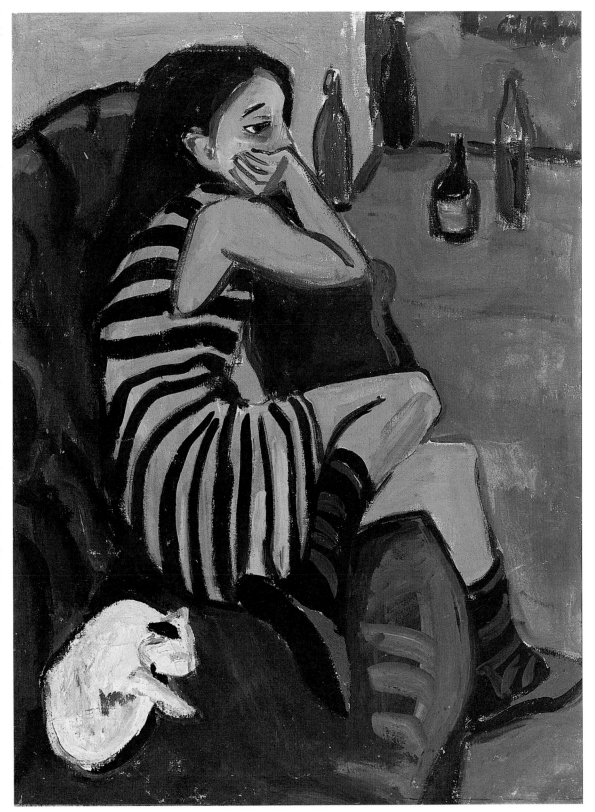

포츠담 광장

Potsdamer Platz

캔버스에 유채, 200×150cm
베를린 국립 미술관 프로이센 문화유산관, 회화전시실

다리파 화가들은 1911년에 드레스덴에서 그 당시 독일에서 나타날 수밖에 없었던 단 하나의 진정한 대도시인 베를린으로 활동무대를 옮겨갔다. 이제 그들의 주된 주제는 대도시화로 희생되는 것으로 바뀌었다. 키르히너 역시, 다른 어떤 것보다 1909년에 처음 등장한 이탈리아 미래주의의 영향을 받으며, 전례 없을 정도로 창작에 열광하면서 도시생활의 교향곡—또는 오히려 불협화음—을 만들기 시작했다. 미래주의자들 역시 도시의 거리와 화려한 전기조명, 쇄도하는 교통량을 사랑했고, 이러한 것들을 역동적 스타카토로 이루어진 선으로, 동시 발생하는 다양한 인상과 사건으로 변형했으며, 알아볼 수 있는 수준으로 상호 침투하게 했다. 키르히너는 거리 장면에 매춘부들을 등장시켰는데, 이들은 육식 새들의 깃털을 치켜세운 괴상한 모자, 화려한 깃털 목도리, 꼭 끼는 코르셋으로 치장을 했다. 이런 차림의 매춘부들은 프리드리히 거리(이곳의 내셔널 카페는 이 도시에서 가장 유명한 매춘부들의 소굴이었다)와 키르히너가 그의 작업실에서 가까워 정규적으로 산책 다녔던 포츠담 광장 주변에서 무리지어 배회하고 있었다.

거대한 크기의 〈포츠담 광장〉이 미술사에서 독일 표현주의의 뛰어난 대도시 도상으로 찬양받은 것은 정당하다. 배경에 선명한 빛을 띠고 있는 것은 포츠담 역의 빨간 벽돌담이다. 전경에는 경찰에게 단속받을 만한, 나이가 다른 두 명의 '귀부인다운' 매춘부가 서 있다. 그들 뒤에는 얼굴이 드러나지 않은 정체불명의 남자들이 검은 옷을 입은 채 맴돌고 있다. 인도의 삼각형 형태는 성큼성큼 걷는 남자 인물들의 다리에도 반복되며, 여성 인물들이 서 있는 회전 무대 같은 둥근 교통섬으로 모아지는 두 거리 가운데로 창처럼 뻗어 있다. 둥글고 뾰족한 형태를 결합한 것은 분명히 성적 의미를 내포한다. 이 거리는 온통 불쾌한 초록색으로 가득 차 있는데, 롤란트 마르츠는 이 초록색을 "젖은 아스팔트에서 차가운 빛으로 퍼지면서 범람하여 인도와 교통섬 사이의 둑을 침수시킨다"라고 표현했다.

이 그림에 대한 초기 평가는 그렇게 호의적이지 않았다. 1916년 2월 16일자 『보스의 신문』에 프란츠 제르바에스는 키르히너가 "왜곡된 팔다리를 가진 인물들이, 술 취한 것처럼 기우뚱거리는 공간에서 우스운 동작으로 뛰어다니는 진정으로 기괴한 장면을 연출했다"고 평했다. 〈포츠담 광장〉에 나오는 여성 한 명이 미망인의 베일을 쓰고 있다는 사실은 이 그림이 1914년 10월 1일 이후에 완성되었음을 나타낸다. 이 날은 1차 세계대전이 일어난 날이었고, 그 후로 매춘부들은 공식적으로 베를린 거리에서는 군인들의 미망인처럼 옷을 입도록 요구받았다—별스럽게도 애국적인 매춘부들이라니!

키르히너는 1915년에 군대에 지원했다. 겨우 두 달이 지나 그는 정신과 치료를 받는다는 조건하에 임시로 제대했다. 이전까지 전쟁을 '피투성이의 카니발'로 보았던 키르히너는 "이제 전쟁은 내가 그려왔던 매춘부와 똑같다. 더럽혀지고 다음 순간 사라진다……"라는 말을 남겼다. 키르히너는 돌연히 밀려오는 공포감을 떨치기 위해 술, 모르핀, 약물을 복용하게 되었고 1917년에 요양소로 들어가 이런 중독에서 벗어나려고 애쓰다가 스위스의 다보스 근처의 농가에 정착했다. 이곳에서 그의 미술은 가까이 하기 어려운 알프스 풍경의 기념비적인 표현주의 묘사로부터 피카소에게 영감받은 입체주의적 실험에 이르기까지 발전했다. 1937년에 키르히너의 서른두 점의 작품은 나치의 '퇴폐미술' 전시회에 전시되었다. 그는 항상 자신을 전형적인 독일의 미술가로 생각하고 있었기 때문에 자신이 완전히 오해받고 있다고 느꼈다. 키르히너는 심한 우울증에 빠졌고 1938년 6월 15일에 가슴에 권총을 대고 방아쇠를 당겼다.

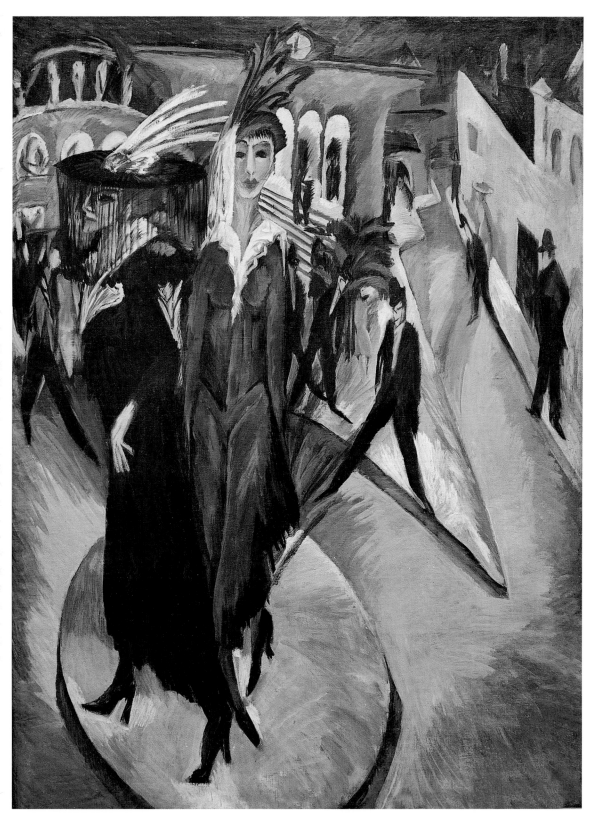

마르크의 정원에 불어오는 푄 바람, 1915, 102

Foehn Wind in Marc's Garden, 1915, 102

종이에 수채, 20 × 15cm
뮌헨, 렌바흐하우스 시립 미술관

1879년 베른 인근의 뮌헨부흐제에서 출생, 1940년 로카르노 인근의 뮤랄토에서 작고

스위스 화가 파울 클레는 현대 미술사상 가장 뛰어난 인물 중 하나이자 가장 위대한 개인주의자 중 한 사람이다. 그의 작품은 수많은 20세기 미술 경향 중 어떤 것과도 일치하지 않는다. 그의 수채화, 판화 그리고 (비교적 조금밖에 없는) 유화는 형식과 내용 면에서 그 시기에 공통적으로 나타난 모티프들과 거의 관계가 없다. 재기 넘치는 자신감은 클레만의 독립적인 양식을 만들어냈고, 세계적으로 유명한 그의 작품에 수수께끼 같지만 저항할 수 없는 매력을 부여했다. 이러한 창작의 독립성 때문에, 그는 전체의 일원이 되거나 작업의 성과에 집착하지 않으면서, 표현주의라는 합창에 잠시 소리를 더했던 많은 독자적 인물 중 하나였다.

그래도 클레가 청기사파와의 짧은 관계에서 받은 영향은 오랫동안 지속되었다. 그가 획기적 발전을 이루게 된 것은 바로 칸딘스키와 뮌헨에 있는 표현주의의 선구자들과 알고 지낸 덕분이었다. 그는 1912년 5월에 청기사파 전시회에 초대를 받고 17점의 드로잉을 제출했는데, 이것이 그의 국제적 경력의 실제적 시작을 알렸다. 이런 시점에 앞서 1903년에서 1905년, 베른에서 살 때, 클레는 상징주의의 흔적이 보이는 비유적이고 괴기스러운 주제를 그리는 데생 화가이자 에칭 제작자로 활동했다. 이 당시 작품은 형식적으로나 실질적으로, 1911년에 친구가 된 오스트리아의 알프레트 쿠빈(1877~1959)과 연관되어 있었다. 클레는 또한 선으로 이루어진 독특한 양식을 개발했고, E. T. A 호프만의 작품 같은 낭만주의 문학의 모호하고 기괴한 특성을 지향했다. 1912년 초에 클레는—대부분의 표현주의자들처럼

—원시주의 경향을 갖고 있음을 고백했다. "왜냐하면 민족학 박물관이나 고향, 아이들 방에서 찾을 수 있을 것 같은 이런 종류의 작품(용지 마시오, 독자여)에는 미술의 근본적 초기 단계가 아직 남아 있기 때문이다." 그는 정신이상자들의 드로잉을 언급한 후에 다음과 같이 덧붙였다. "사실 현대미술을 개혁하는 문제에서 이런 작품 전부는 모든 미술관들을 합친 것보다 훨씬 더 진지하게 받아들여져야 한다."

1914년에 마케와 조각가 루이 무아예(1880~1962)와 함께 떠났던 튀니스 여행을 통해 클레는 '색채의 마술'과 양식적 완성을 결정적으로 이루게 되었다. 이 여행과 여기서 수확한 미술작품은 전설이 되었고, 현대 미술사의 절정을 이루었다. 그후 몇년 동안 이 시기의 빛이 넘쳐흐르는 수채화들은 친구 프란츠 마르크로부터 격려를 받으며 점점 더 엄격해진 투명한 추상화와 병행하게 되었다.

위의 내용은 클레가 청기사 시절에 완성했던 가장 아름다운 수채화들 중 하나인 〈마르크의 정원에 불어오는 푄 바람〉이라는 작품이 만들어진 배경이다. 이 그림은 1915년 7월에 베네딕트보이렌 근처 리에트에 있는 마르크의 집을 방문했을 때 그린 것으로, 그때 마르크는 전선에서 짧은 휴가를 얻어 나와 있었다. 색채들의 상호작용이 너무나 섬세해서 '음악적'이라는 단어로밖에 표현할 수 없는 모티프는 추상화되었지만 여전히 형상을 알아볼 수 있다. 그 자체로 독립된 구조를 가진 건물 벽과 어두운 전나무들에 둘러싸인 빨간 전원주택의 지붕, 그리고 배경에는 산의 실루엣. 그러나 궁극적으로 이 풍경은 서로 연결되고 부분적으로 겹쳐지면서 입체주의의 기하학적 형태로 이루어진 패턴으로 단순화되었다. 이 수채화는 또한 1912년에 클레가 읽었던 빌헬름 보링어의 1908년 작 『추상과 감정이입』의 영향이 드러난다. 이때부터 클레는 '숭고한 시점'을 취하려고 노력했는데, 이로써 '공포로 가득 찬 세상'을 보편적 상황으로 통합할 수 있게 되었다—여기서도 마르크의 정원은 보편적 이미지로 변형되었다. 이것은 곧 이어지는 바우하우스 시기의 표현주의적 시각과의 접점을 반영하지만, 클레의 미술은 자신만의 세계에서 급격히 성장했다.

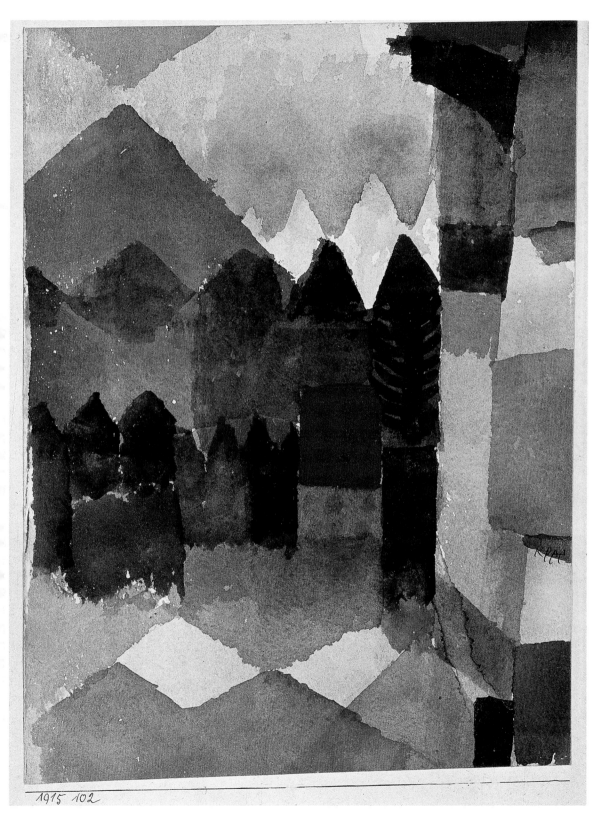

1915 102

헤르바르트 발덴의 초상
Portrait of Herwarth Walden

캔버스에 유채, 100×69.3cm
슈투트가르트 주립 미술관

1886년 도나우 연안의 푀흘라른에서 출생, 1980년 제네바 호 인근의 빌뇌브에서 작고

오스카 코코슈카는 빈에 있는 유명한 공예 작업장인 빈 공예방에서 상업미술가로 경력을 시작했는데, 당시 그는 아직 빈 장식미술학교 학생이었다. 아르누보의 영향이 지배적이었던 그림 양식은 머지않아 심리적 통찰력의 성향뿐 아니라 기괴한 특이성과 왜곡 같은 표현주의의 특징을 나타내기 시작했다. 다음 해 빈에서 열린 '미술전시회(Kunstschau)'에서 이 젊은 미술가는 태피스트리 디자인과 함께 젊은 소녀 누드를 그린 드로잉과 구아슈 작품을 전시했다. 이 작품은 곧 스캔들을 일으켰고 곧바로 코코슈카를 당시 빈 미술계의 '무서운 아이(앙팡 테리블)'로 만들었다. 그러나 클림트처럼 그의 천재성을 알아보는 사람들도 있었다.

1908년에서 1912년 사이에 그는 유화를 얇게 칠한 일련의 초상화를 완성했다. 거의 수채화처럼 얇게 칠해졌으며, 붓의 손잡이로 마르지 않은 물감을 긁어서 휘저어놓은 선이 가득한 이 작품들로 그는 일찍부터 명성을 얻었다. 코코슈카는 이런 초상화를 통해 수세기에 걸쳐 이루어진 인간 이미지의 관습을 타파했다. 얼굴엔 주름살이 있고, 다양한 색상으로 얼룩진 피부는 붓의 손잡이나 가는 바늘로 긁히거나 새겨져 있다. 신경과민적 선 긋기와 신체의 왜곡이 가득한 이런 초상화들은 삽화나 석판화 구성에서도 비슷하게 나타났는데, 결국 모델의 영혼을 사실 그대로 적나라하게 드러나게 한다. 이런 공격적 표현주의 방식은 정교한 붓칠과 결합되어 작품을 미적으로 매우 세련된 명작으로 만들었다.

이후에도 종종 언급되듯이, 코코슈카의 표현주의는 '은밀한

바로크의 특성'을 지닌다. 그의 작품은 황홀하고 환상적인 것들로 가득 차 있고, 이런 특성은 당시 빈의 대부분의 미술작품과 차별된다. 이런 점은 왜 특히 그의 초상화를 표현주의 미술의 대표적 예로 들 밖에 없는지를 설명한다. 불안하게 윤곽선을 흐리게 하고 물감 표면에 강한 흔적을 그어 놓는 것은 마치 모델의 잠재의식을 알아내기 위함인 것 같다―어떤 사람들은 코코슈카가 '엑스레이 눈'과 정신분석학적 통찰력을 가지고 있다고 생각했다. 이런 방법은 묘사된 사람들의 얼굴에 드리워진 어떤 병적 상태와 결합되어 '세기말'의 지적 분위기를 분석하도록 만든다.

특히 초기 초상화에서, 코코슈카의 분석적 시각은 신경과민 혹은 심지어 병적 특징에 초점을 맞추었다. 코코슈카와 1910년에 베를린에서 만난 헤르바르트 발덴은 자신의 『데어 슈투름』지에 코코슈카의 「살인자, 여성들의 희망」이라는 단막극을 실었던 코코슈카의 후원자였다. 코코슈카는 이 발덴의 반신 초상화에서 예민한 상태, 신경과민증, 혹은 단순한 불안함을 표현했다. 초상화의 주요 목적 하나인 모델의 실제 외양을 그대로 나타냈지만, 마치 내적 힘을 자연스럽게 불러일으키기 위해 실제 외양을 포기한 것처럼, 인물에게 비이성적 베일을 씌운 것처럼 보인다. 발덴의 초상화에서처럼, 코코슈카는 반신 초상화를 선호했는데, 왜냐하면 이런 유형의 초상화는 보통 불균형적인 큰 손동작을 추가했을 때 얼굴에 나타나는 신경적 긴장 표현을 강조할 수 있었기 때문이다. 같은 톤이지만 흐트러져 있는 그림 속 공간은 모델의 정신상태와 동일한 가치를 가진 것으로 볼 수 있다.

폭풍
The Tempest

캔버스에 유채, 181×220cm
바젤 미술관

1909년에 베를린으로 이주한 코코슈카는 헤르바르트 발덴의 『데어 슈투름』지의 편집자로 활동한 후, 이전에 발덴의 초상화에서 보여주었던 엷은 채색을 점차 사용하지 않았다. 그는 활력 넘치는 붓터치로 진한 물감을 두껍게 바르면서 그림 표면에 얕은 부조를 만들기 시작했다. 이런 방식은, 코코슈카가 빈으로 돌아와 작곡가 구스타프 말러의 미망인 알마 말러를 만났던 1912년 이후에 더욱 현저히 나타났다. 이 사랑스러운 여인과 계속된 정열적 관계는 일련의 초상화와 많은 그림, 드로잉, 판화를 낳았다.

현재 바젤 미술관에 있는 이 그림은 코코슈카의 주요 작품이다. 1914년에 완성된 이 작품은 그의 격렬했던 위대한 사랑에 대한 가장 훌륭한 증거이기도 하다. 코코슈카는 다음과 같은, 그림에 대한 일화를 종종 얘기하곤 했다. 표현주의 성향을 띠는 오스트리아 시인 게오르크 트라클(1887~1914)이 그의 작업실에 방문했다. 트라클은 아직 완성되지 않은 이 작품을 보고 영감을 받아 즉석에서 '밤'이라는 제목의 시를 지었다. "거무스름한 절벽 너머로/ 죽음에 취한 듯 돌진하는/ 눈부신 바람의 신부" 트라클은 창백한 손으로 이 그림을 가리켰고, 코코슈카는 이와 관련하여 〈바람의 신부〉라는 제목을 붙였다 (그러나 일반적으로 〈폭풍〉이라는 영어 제목으로 알려져 있다).

독일의 설화에서 '바람의 신부(Windsbraut)'라는 단어는 야생 사냥(Wild Hunt), 즉 젊은 소녀들을 집어 삼킨 후 야생 사냥꾼에게 떨어뜨려놓는 폭풍의 회오리바람을 의미한다. 이런 식의 해석은 코코슈카와 그의 연인 알마 말러가 조개껍데기 같은 난파선에서 '전 세계의 바다'에서 표류하는 모습이 담긴 이 그림과 꽤 일치한다―그들의 사랑이 남녀 간의 싸움으로 전락하여 깨질 위험에 처해 있음을 고백하고 있다. 이 메시지는 두 인물의 상반된 자세로 전달된다. 안심하여 깊은 잠에 빠져 있는 알마 옆에, 허공을 바라보며 무언가를 곰곰이 생각하는 코코슈카가 잠을 이루지 못하고 있다―특정한 연인의 복잡한 관계가 보편적 인간의 우화로 표현된다. 끝없이 새긴 물감의 흔적은―마치 액션 페인팅을 예견하는 것처럼―강력한 감정을

나타내는 기호와 함축으로 굳어졌다. 가상의 공간에 던져진 인물의 형태―차라리 변형(deformation)이라고 해야 더 좋을 것 같은―은 다소 차분한 색으로 칠해졌지만 밝은 빛으로 돋보이게 표현된 그림이 지나온 길만큼 '지나치게 표현되어 있다.' 이런 모든 것은 함께 작용하면서 전형적인 표현주의의 목표를 바르게 나타냈고, 카를 크라우스가 부르주아의 '성적인 위선'이라고 비난했던 것과, 자신의 소망을 의미할지라도 극단으로 치닫는 것을 망설이지 않았던 자유로운 성행위에 대한 이상을 맞서게 했다.

결국 1914년에 코코슈카는 알마 말러와 결별했고 이로 인해 받은 상처는 결코 치유되지 않았다. 전쟁이 일어나자 그는 기병대에 지원했다. 그의 그림에 나타나던 두껍게 표현적으로 칠하는 방식은 점점 더 강렬해졌다. 대신할 뮤즈를 찾으려 실물과 똑같은 인형을 만들고자 했던 절박한 시도는 당시 코코슈카의 과도한 신경과민 상태를 나타낸다. 이런 강박관념은 여러 해 동안 그를 끝없이 괴롭혔다. 1919년에 그는 드레스덴 미술 아카데미의 교수직을 맡았고 2년 후에 화려한 도시 풍경 연작을 시작했다. 이 작업이 그의 개인적 문제를 덜어주었다―그리고 표현주의에서도 벗어나 이제는 인상주의적으로 시각적 인상을 표현했다.

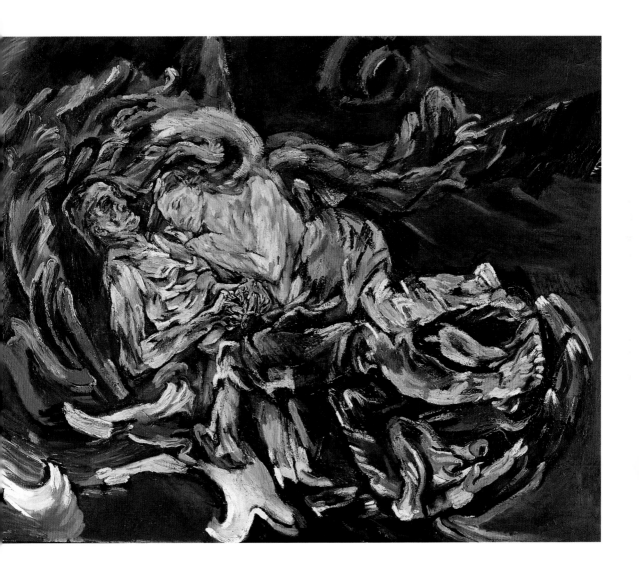

쓰러진 남자
The Fallen Man

청동, 78×239×83cm
뮌헨, 피나코테크 데어 모데르네-주립 현대미술관

1880년 뒤스부르크 인근의 마이데리히에서 출생, 1919년 베를린에서 작고

에른스트 루트비히 키르히너,도6 카를 슈미트 로틀루프의 목조상이나 케테 콜비츠, 에른스트 바를라흐의 조각 작품을 보았을 때, 외국이나 중세 유럽의 모델에게서 영감을 받았는지와는 상관없이, 덩어리로 된 각진 형태에서 표현주의 고유의 방식을 발견하게 된다. 그러나 많은 작가들이 그를 가장 중요한 독일 표현주의 조각가라고 부를 때, 빌헬름 렘브루크의 가늘고 매우 다른 표현 형태를 보는 사람들은 어떤 어려움에 직면하게 된다.

뒤스부르크 근처에서 태어난 그의 아버지는 광부였고, 7명의 형제들과 함께 자랐다. 어려운 생활환경에서도 그는 1885년에서 1899년까지 뒤셀도르프 장식미술학교에 다닐 수 있었다. 1901년에는 뒤셀도르프 아카데미의 마스터 클래스에 들어가 5년 동안 공부하는 동안, 이탈리아, 네덜란드, 영국으로 여행을 가기도 했다. 1910년에 아내와 아이들과 함께 파리로 이사했고, 1914년에 전쟁이 일어날 때까지 그곳에서 살았다. 그러나 입체주의자 친구들을 사귀면서도 입체주의의 획기적인 형식적 진전에 크게 영향받지 않았다. 1915년에 렘브루크는 베를린 병원의 의무병으로 징집되었다. 1914년에 랑게마르크에서 희생된 세대의 상징으로 생각되는 〈쓰러진 사람〉을 1916년에 완성한 것을 포함해서, 전쟁기간 동안 단 몇 점의 조각만을 만들었다. 1914년 10월 18일과 11월 30일 사이에 4만 5000명의 자원병이 목숨을 잃었는데 이런 대량 학살은 상당히 많은 표현주의자들이 느꼈던 전쟁에 대한 병적 쾌감을 갑자기 사라지게 했다.

거의 고딕적 실루엣을 가진 길게 늘어진 인물은 질감이 드러나지 않는 매끄러운 표면으로 이루어졌고, 얼굴 생김새는 뚜렷이 나타나지 않는다. 남아 있는 것은 극적인 표현의 연출뿐이다. 세계대전이라는 생존의 경험 때문에 많은 예술가, 그리고 대부분의 표현주의자들은, 니체가 묘사했고 빌헬름 보링어가 1908년 그의 논문 『추상과 감정이입』에서 옹호했던 유형의 '승리로 의기양양한 인간'에 대한 믿음을 잃었다. 지인과 자신에게 영감을 준 사람으로 앙리 마티스, 아메데오 모딜리아니, 조각가 아리스티드 마욜(1861~1944), 알렉상드르 아키펭코(1887~1964), 콘스탄틴 브랑쿠시(1876~1957)를 언급했던 렘브루크는 상징적이고 우울한 내향적 형식의 언어로 재앙도 같은 시기에 대한 항의를 명확히 했다.

절망하여 쓰러진 남자는 네 발로 기어간다. 그러나 그는 아직 죽지 않았다. 그는 아직 무릎과 팔과 숙인 머리로 자신을 지탱하고 있고, 여전히 칼을 쥐고 있다. 원제목이 〈죽어가는 전사〉라는 사실에 비추어볼 때, 기다란 받침 위에서 몸을 수평으로 뻗고 있는 무력해진 인물의 몸통은 생과 사를 잇는 다리를 떠올리게 한다 — 전통적으로 전쟁 영웅을 찬미한 모든 기념물에 대해 감동적 응답이다. 인물의 길게 늘어진 가느다란 팔다리는 내부공간을 둘러싸고 있고, "조각 작품은 사물의 본질이며 자연의 본질이고 그것은 영원불멸의 인간이다"라고 말한 렘브루크의 신조를 구체적으로 표현한다.

키르히너와 렘브루크는 늦어도 1912년부터 서로 알고 있었고 베를린에서 서로 멀지 않은 곳에 살았다. 그들의 관계는 가깝지 않았던 것이 분명한데도 그 다리파 화가가 렘브루크의 원작을 알았으며 감상했다는 사실은 확실하다. 이렇게 두 예술가는 일반적인 표현주의 철학을 초월해서 춤 같은 관심사를 공유했던 것 같다. 이 관심사는 두 미술가의 양식화 과정에 확실히 중요한 역할을 했다. 이런 공유점은 그들의 의도와 접근 방식을 짧은 기간 동안 유사하게 만들었다.

렘브루크는 청각 손상으로 1916년에 군에서 제대했다. 그는 1917년에 심한 우울증에 빠졌고, 1919년에 생을 마감했다.

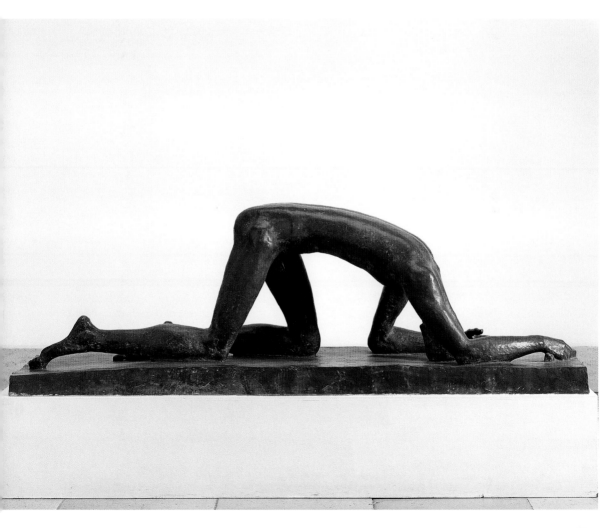

초록 재킷을 입은 여인
Lady in a Green Jacket

캔버스에 유채, 44×43.5cm
쾰른, 루트비히 미술관

1887년 자우어란트의 메셰데에서 출생,
1914년 샹파뉴의 페르테스 레 뮈를뤼에서
작고

독일의 가장 고전적인 모더니즘 미술가로 간주되는 마케는 두 세계를 방황했다. 표현주의가 화제로 나올 때마다 그의 이름은 반드시 거론되지만, 과도한 감정 표현은 그의 방식이 아니었다. 작품에는 격정적 형태나 화려한 색채도, 다리파 화가들이 매우 좋아했던 원시주의도, 딕스, 펠릭스뮐러, 그로스의 사회 비판적 주제도, 표현주의자들이 속물들을 자극하기 위해 사용했던 야만적 추악함도 나타나지 않는다. 오히려 정반대다. 마케는 세련된 도시풍경, 정돈된 거리와 공원, 카페, 상점의 진열장, 저녁에 산책하는 사람의 묘사 특히 여성의 화려한 옷차림을 좋아했다. 색채와 자연에 대한 서정적인 접근 방식에서 마케는 1910년부터 친구로 지낸 마르크와 유사점이 많다. 그러나 마케에게도 지상낙원에 대한 환상이 있었지만 마르크의 범신론을 공유하지는 않았다. 또한 뮌헨의 신미술가협회와 친밀한 관계를 유지하고 1911년에는 『청기사 연감』에 기고도 했지만 칸딘스키, 혹은 쇤베르크도 즐겼던 신비주의에는 회의적이었다. 이러한 사실은 1911년 본으로 이사 후, 실험했던 몇몇의 수채화와 드로잉을 제외하고 그가 왜 추상으로는 절대 나가지 않았는지 설명해줄 수 있을 것이다.

그러나 다른 새로운 미개척영역을 탐구하면서 굉장한 성공을 거두었는데 그 개척지는 프랑스와 독일 미술에 걸쳐 있었다. 어떤 표현주의자들과도 달리, 마케는 프랑스의 미술언어를 독일의 것으로 번역했다. 이런 방식은 일찍부터 시작되었다. 뒤셀도르프 아카데미의 학생시절과 베를린에 있는 코린트가 운영하는 미술학교에서 잠시 일했던 사이(1907~1908)에 프랑스 인상주의와 입체주의에 빠져 있

었고 그 이후에 야수주의에게서도 자극받았다. 그러나 무엇보다 그의 생각을 구체화한 것은 1912년에 들로네를 만나고 나서부터다. 이 만남으로 그는 표현적이지만 놀랄 만큼 조화로운 특성을 가진 유화와 수채화를 탄생시켰고, 이 작품들에서 그는 언제나 자연의 상들을 기초로 하고, 그것의 출발점으로서 빛의 효과를 선택했다.

이러한 사실은 마케의 주요 작품 중에 가족이 튠 호수에 있는 힐터핑엔으로 이사 간 후의 그림에서 확실히 증명된다. 거의 정사각형인 캔버스에 그려진 〈초록 재킷을 입은 여인〉은 구성적으로 균형이 잘 잡혀 있음을 느낄 수 있다. 제목의 초록색 옷을 입은 여인은 양의 수직 축을 약간 벗어나 있을 뿐만 아니라 얼굴 생김새가 나타나 있지 않다 —당시 마케의 인물 모두가 전형적으로 그랬던 것처럼. 아하게 길게 늘여진 모습의 여인을 중심으로 네 명의 작은 인물들이 배경에 서 있다. 여인의 왼쪽과 오른쪽에 있는 각각의 커플은 낮 담을 향해 있고, 그들 너머로 브라크의 초기 입체주의 방식으로 단순화된 집과 강 계곡의 전경이 펼쳐져 있다. 빛을 가득 머금은 나뭇잎들은 화면의 윗부분에서 합쳐져 초록색과 노란색으로 강조한 지붕이 되었다. 나뭇가지는 구성적 장치로 규칙적으로 균형 있게 뻗어 있는데 이것은 아마 당시 마케가 심취했던 레오나르도 다 빈치의 저술서 취한 것으로 보인다. 그림 전체는 프리드리히의 낭만주의 회화연상시키는 상당히 매혹적인 분위기로 가득하며, 마케는 프리드리히처럼 뒤돌아선 인물을 선호했다. 공간의 사용은 정돈된 평면의 원들로 조절되어 잘 조율된 균형 상태에 이르게 되었다. 다채롭게 분된 색조와 스스로 빛의 근원처럼 보이며 투명하게 진동하는 색채 대비는 구성적 리듬을 만들었다. 클레, 루이 무아예와 함께 1914에 전설적인 튀니스 여행을 떠났을 때, 클레가 북아프리카에서 발하고자 했던 색채의 감각을 마케는 이미 오래전에 개발했다.

1차 세계대전 당시 그는 군복을 입은 지 몇 주 만에 죽었다. 구 마르크는 감동적 애도사에 이렇게 썼다. "우리 중 그는 색채에, 전한 인격만큼 맑게 빛나는, 가장 빛나고 순수한 울림을 주었다."

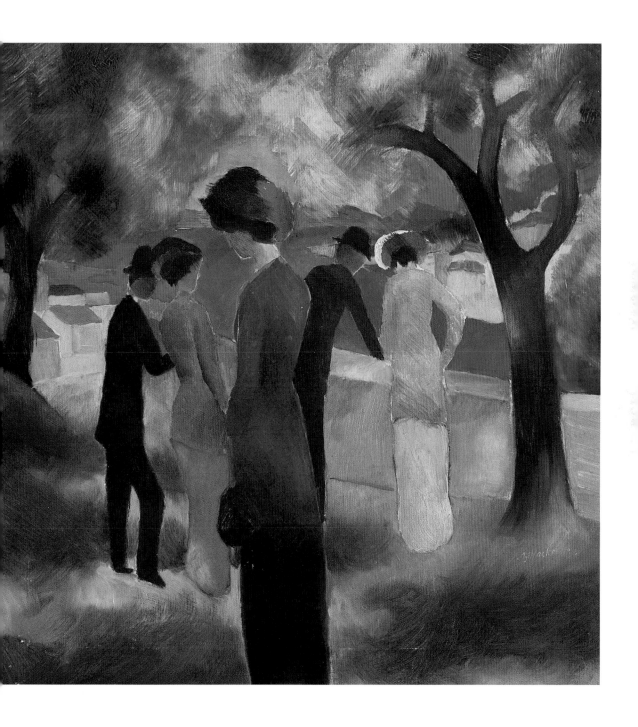

노란 조랑말들
The Small Yellow Horses

캔버스에 유채, 66×104cm
슈투트가르트 시립 미술관

1880년 뮌헨에서 출생, 1916년 베르됭에
서 작고

『청기사 연감』의 공동 편집자였던 프란츠 마르크는 아마도 현대미술사에서 동물을 그린 가장 유명한 화가일 것이다. 물론 이런 꼬리표는, 칸딘스키가 다음과 같이 묘사했던 마르크의 우수성을 공정하게 평가하지 못한다. "자연 속에 있는 모든 것이 그의 흥미를 끌었다. 그러나 무엇보다도 동물들이 …… 하지만 그는 결코 세부적인 것에 몰두하지 않았다. 그에게 있어 동물은 항상 전체 중 한 요소였을 뿐이었다. …… 그를 매혹한 것은 유기적 전체, 즉 일반적 자연이었다." 원래 목사가 되려고 했던 마르크는 미술이라는 종교에 대한 자신의 시각을 다음과 같이 서술했다. "미술은 형이상학적이고 또 그렇게 될 것이다. …… 미술은 인간의 목적과 인간의 욕망으로부터 스스로 자유로워질 것이다. 우리는 더 이상 숲과 말들을 우리에게 그들이 호소하거나 보이는 방식으로 그리지 않을 것이다. '그들이 실제로 어떤 상태에 있는지', 자신들을 어떻게 느끼는지를 그릴 것이다. 그들의 절대적 실재를……." 온통 루돌프 슈타이너의 인지학과 독일 낭만주의의 흔적으로 가득 찬 편지에서 되풀이하며 마르크가 언급했듯이, 새로운 종교가 탄생하게 된다. 영적 서정성이 '동물의 영혼'을 있는 그대로 반영하는 새로운 미술이 이러한 제단 위에서 자라났다. 따라서 마르크는 점점 더 형태를 양식화하면서 동물들 영혼의 순수함을 포착하려고 했고, 이 과정은 짧았던 미술 생활의 끝에 이르러 그를 추상으로 이끌었다.

〈노란 조랑말들〉은 마르크가 고대했던 신성한 유토피아를 충분히 느끼게 한다. 그는 전통적으로 인물을 묘사하는 데 사용했던 원형에 따른 동물 묘사를 기초로, 조화로운 낙원의 형상을 주제로 선택했다. 그는 세 개로 이루어진 구성을 선호했는데, 이것은 아마도 고대부터 삼미신(三美神)을 표현했던 관습으로 거슬러 올라갈 수 있을 것 같다. 마르크는 힘찬 세 마리 말의 몸체를, 우주의 풍경이 펼쳐진 전경 속에서 동시에 서로 복잡하게 작용하고 있는 우아하고 둥근 형태인 말들이 만드는 힘의 장에서 돌도록 배치했다. 작가는 모든 영역의 색은 상징적인 의미를 가지고 있다고 생각했는데, '엄격하고 지적이며 남성적인 원리'를 나타내는 파란색은 여성적이고 온화하며 즐겁고 관능적 원리를 나타내는 노란색과 대비된다. 다음으로 빨간색은 물질을 '야만적이고 육중한' 것으로 유형화하며 빨간색을 압도하려 하는 다른 두 색들과 겨루고 있는 중이다.

대학에서 철학 공부를 마친 후에 아카데미에서 미술을 공부한 마르크는 파리로 여행을 두 번 갔었는데 이곳에서 프랑스 아방가르드 양식의 주요 경향을 알게 되었다. 1908년에 랭그리에서 여름을 보낸 후에 동물을 그리는 데 점점 더 열중했고 그의 작품에서 인간의 이미지는 거의 완전히 사라질 정도까지 이르게 되었다. 1909년에 마르크는 뮌헨을 떠나 바이에른 북쪽에 있는 진델스도르프의 시골 전원으로 이주했다. 그러나 그는, 예를 들어 아우구스트 마케와 깊은 우정을 발전시켜나갔듯이, 미술 중심지의 최신 경향과 계속 접촉했다. 청기사파 내에서의 예술적인 교류와, 무엇보다도 마케와 함께 1912년에 파리를 방문했을 때 이루어진 로베르 들로네와의 만남은 마르크 그림의 추상의 정도와 색채의 환기성을 증가시켰다. 1912년 9월에 베를린 잡지인 『데어 슈투름』에 그는 표현주의 시인 엘제 라스커 슐러(1869~1945)의 시를 위한 판화를 발표했다. 이것은 마음이 맞는 두 예술가의 오랜 우정의 시작을 알렸다. 이 둘의 우정으로 마르크와 라스커 슐러는 일련의 훌륭한 수채화 엽서를 제작하게 되었고, 이것을 『디 악티온』이라는 잡지에 '청기사 프란츠 마르크에게 보내는 편지'라는 제목으로 처음 발표했다.

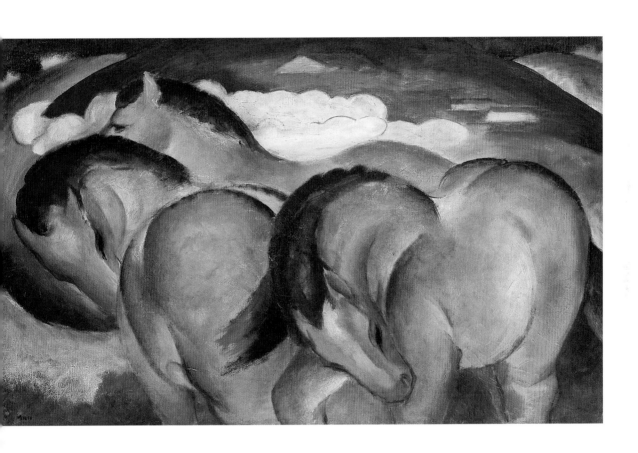

티롤
Tyrol

캔버스에 유채, 135.7 × 144.7cm
뮌헨, 피나코테크 데어 모데르네-주립 현대미술관

마르크 일생의 사건들은 1912년에 절정에 이르렀다. 베를린에 있는 동안 다리파 화가들을 만났고 즉시 그들의 판화를, 이후에 뮌헨에서 두 번째이자 마지막으로 열린 청기사 전시회에서 전시하기로 결정했다. 바꾸어 말하자면 뮌헨 미술가들이 그 해에 베를린에 있었다는 말인데, 이곳에서 헤르바르트 발덴은 그들을 "독일 표현주의자"로 대중에게 소개했다. 그해 가을에 마르크는 친구인 마케와 함께 본으로 갔고 로베르 들로네를 만나기 위해 다시 파리로 떠났다. 마케가 마르크보다 더했지만 둘 모두 들로네에게서 깊은 감명을 받았다. 마르크는 미래주의에 열광적이었고, 그가 프랑스에서 돌아온 뒤에 개최된 본의 대형 전시회에서 그는 미래주의 그림들을 전시하며 집중적으로 연구했다. 미래주의의 영향은 걸작 중의 하나인 유화 〈티롤〉에서 명백히 나타난다.

1913년에 마르크는 중요한 일을 맡게 되었다. 그는 베를린에 있는 헤르바르트 발덴의 화랑인 데어 슈투름에서 열린 '제1회 독일 가을 살롱'전 준비에 주된 역할을 했다. 이 전시회에는 프랑스, 독일, 러시아, 네덜란드, 이탈리아, 오스트리아, 스위스, 미국에서 온 90명의 화가들이 참여했다. 1차 세계대전 이전 현대미술의 가장 중요한 전체상을 보여주는 이 전시회에서 들로네, 마르크, 마케, 칸딘스키, 캄펜동크, 뮌터, 클레, 쿠빈, 미래주의자들의 작품을 위해 많은 전시실이 배정되었다. 마르크는 그의 유명한 〈청색 말들의 탑〉(분실됨: 시인 엘제 라스커 슐러에게 보낸 1913년의 연하장에 있는 구성을 기초로 했다), 〈티롤의 메마른 땅〉, 그리고 〈티롤〉을 포함해서 7점의 그림을 전시했다. 마르크는 부인 마리아와 함께 1913년 3월에 티롤로 여행을 갔다. 그후 그린 첫 번째 그림(뉴욕, 솔로몬 R. 구겐하임 미술관)에서 그는 깊은 체념으로 가득 찬 것처럼 보이는 풍경 속에, 집과 음침한 묘지 십자가와 몇 마리 동물을 배열했다. 다음 그림 〈티롤〉에서는 '숭고한' 광경, 즉 자연의 거대함 앞에서 인간이 하찮게 느껴지는 효과를 강화하는 장소로서 알프스를 본 전통적 해석이 강하게 느껴진다. 마르크는 이 그림을 가을 살롱에서 잠시 전시하고는 가지고

와서 전선으로 나가기 바로 전인 1914년에 재작업을 했다. 이때 그는 초승달이 있는 부분에 성모 마리아의 모습을 첨가했다. 거대한 산기슭에 농가가 웅크리고 있는 이런 근접하기 어려운 풍경을 이루는 각각의 요소는, 미래주의적 에너지로 박동하며 대각선으로 잘린 면들에 흡수된 것처럼 보인다. 검은색의 흔적은 빛을 내는 결정화된 형태를 뚫고 지나간다. 전경에 있는 시커멓게 타버린 거대한 나무줄기는 묵시록의 큰 낫을 생각나게 한다. 살아 있는 생물은 보이지 않는다. 마르크가 사랑했던 동물들은 사라졌다. 맨 위 오른쪽에는 핏빛의 붉은 태양이 험난한 산봉우리 뒤에서 빛나고, 반면 요한 묵시록의 검은색 두 번째 태양은 몹시 가파른 거친 산들 가운데 나타난다. 이 태양들은 왼쪽 위에 있는 여러 개의 초승달에 의해 균형이 맞춰진다. 초승달 위에 그려진 성모 마리아는 거친 우주의 중심이자 신의 자비를 상징하는 묵시록적인 모티프이다―피라미드 모양의 그녀 의상은 망토처럼 펼쳐져 농가를 보호하듯 덮고 있다. 이 인물은 산들과 직각을 이루며 가로지르는 광선을 뿜어낸다. 성경을 위해 그린 몇 가지의 삽화를 제외하고 마르크는 다른 어떤 작품에서도 이렇게 분명한 종교적 언급을 하지 않았다. 게다가 이 그림은 그가 동물 주제를 마무리었음을 알려주는 것처럼 보인다. 작가는 이것을 1913년에 고려하기 시작했고, 그가 추상의 길로 접어드는 듯한 경향은 점점 더 강해졌다.

추상으로 나아가던 도중인 1914년에 마르크는 군대에 지원했다. 1916년에 36살이었던 그는 베르됭에서 전사했다. 마르크의 〈청색 말들의 탑〉은 1937년 '퇴폐미술 전시회'에 포함되었다. 나치는 그의 많은 작품을 해외로 팔아버렸다. 그러나 2차 세계대전 후에 그의 미술은 진정한 승리를 다시 경험했다. 1989년에 그의 템페라들 중 하나가 거의 260만 마르크(거의 130만 달러)에 팔렸는데 이것은 그때까지 독일 경매에서 미술 작품을 위해 지불된 가격 중 최고가였다.

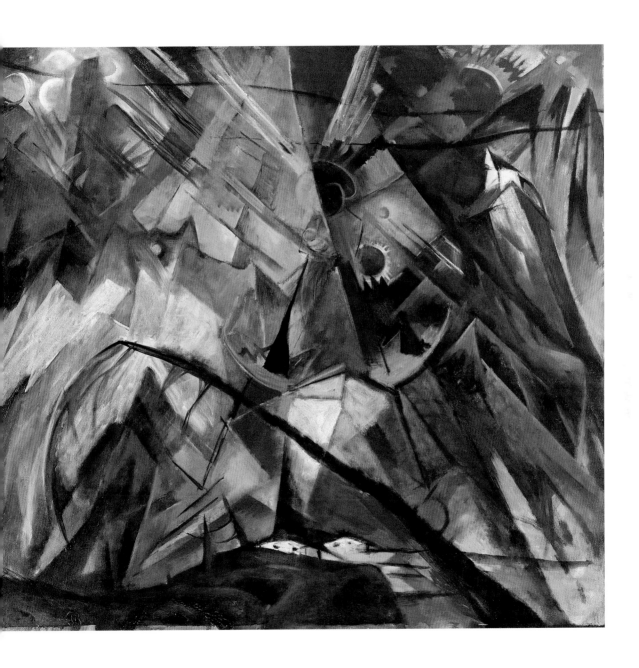

묵시록적 도시
Apocalyptic City

캔버스에 유채, 79 × 119cm
뮌스터, 베스트팔렌 주립 미술 문화사 박물관

1884년 베른슈타트에서 출생, 1966년 다름슈타트에서 작고

마이트너는 표현주의자들 중에서 가장 표현주의자답다고 일컬어졌다. 그러나 이것은 잦은 중단이 특징인 그의 전체 작품들 중에 한정된 부분에 있어서만 해당된다. 1906년부터 1907년까지 파리에서 유학했던 마이트너는 이곳에서 아메데오 모딜리아니를 만났으며, 이후에는 그가 '지적이고 도덕적인 세계의 수도'라고 말했던 도시, 베를린으로 최종적으로 이주했다. 그는 1912년에 다른 두 명의 유대인 화가들과 함께 '파테티커'로 알려진 그룹을 설립했다. 이 그룹은 헤르바르트 발덴의 데어 슈투름 화랑의 도움으로 이루어질 수 있었다. 당시 게오르게 그로스가 'E. T. A. 호프만의 단편소설에 나오는 인물처럼' 쉬지 않고 활동하는 작은 남자라고 묘사했고, 니체의 『차라투스트라는 이렇게 말했다』를 젊었을 때 탐독했던 마이트너는, 유채와 먹, 그리고 다른 매체들로 그린 초상화뿐 아니라, 자신이 '의식적으로 악마' 같이 그렸다고 말했던 분석적 자화상을 그리기 시작했다. 모든 에너지는 거의 캐리커처처럼 과장된 리듬 있는 선과 지그재그로 그려진 주름, 큰 비애감이 느껴지는 몸짓에 집중되었다.

베를린에서 막스 베크만의 자극을 받은 마이트너는 떠들썩하고 활기 있는 도시세계의 매혹이라는 신생 대도시에 대한 도취적 형태를 특별한 구성요소로 첨가했다. 이 요소는 다른 그림들보다도 1916년까지 계속된 '묵시록적 풍경들'이라는 연작의 근원이 되었고, 이 작품들로 마이트너는 명성을 얻기 시작했다. 이 작품들은 환상적 도시풍경의 파노라마로, 위에서 내려다 본 원근법으로 묘사되고 마

치 우주의 폭격 같은 것에 노출되어 폭발하고 있다. 여기에 제시된 그림에서 도시는 지옥과도 같은 큰 재앙의 희생물이다. 몇 명의 개미 같은 사람들이 폭발하는 별들과 지상의 대화재를 피해 달아나고 있다. 수직선과 수평선의 구조적 상호작용은, 왜곡되고 공통점이 없는 원근법들과 변화하는 비율 속에서 힘을 잃어버렸다. 전체 구조는 극도의 색채 대비와 혜성의 꼬리를 연상시키는 대각선들로 마구 휘저어져 있다. 이 작품과 관련작들을 볼 때 마이트너가 매너리즘 작가인 엘 그레코(1541경~1614)의 불안정한 색채와 그림의 조각나 있는 배경, 이탈리아 미래주의자들(마이트너는 이들의 작품을 1912년에 베를린에서 보았을 수 있다), 그리고 다채롭게 펼쳐놓은 로베르 들로네의 에펠 탑 풍경으로부터 어느 정도 영향을 받았음을 알 수 있다. 이와 더불어 그는 사진의 이중노출 기법을 잘 알고 있었다. 1923년에 카를 그루네 감독의 '거리(Strasse)'라는 영화를 위해 마이트너는 또다시 대도시의 거리를 극화하면서, 짙은 그림자에 의해 꼼짝 못하고 있는 것처럼 보이는 붕괴된 건물과 집들로 세트를 만들었고 원뿔형의 빛으로 훨씬 더 고조된 분위기를 연출했다.

이 '묵시록적 풍경들'은 1차 세계대전을 예견하면서 만든 것이라고 간주되었다. 이것은 어느 정도 사실일 수 있다. 그러나 무엇보다도 마이트너가 최후의 심판에 대한 고대 유대인의 예언과 요한 계시록의 신약성서에 열중했던 것이 계기가 되었다. 전쟁이 끝나고 1918년에 그는 일종의 미술가들의 평의회인, 혁명적 '예술을 위한 노동회'에서 활동했다. 그리고 늦어도 1923년까지 그는 표현주의와 '모던 정신'에서 등을 돌렸고, 아버지의 신앙인 정통파 유대교를 재발견하면서 이것을 자연주의적이고 상징적인 묘사로 표현했다. 이전에 고향에서 최초의 표현주의 문학 서클에 참여했었고—바를라흐, 코코슈카, 쿠빈처럼—뛰어난 작가였던 마이트너는 1937년에 '퇴폐 유대인'으로 낙인찍혔다. 1939년부터 1952년까지 그는—어쩔 수 없이—영국에서 망명자로 살다 독일로 돌아왔고, 1964년에는 공로를 인정받아 연방공화국 최고의 철십자 훈장을 받았다.

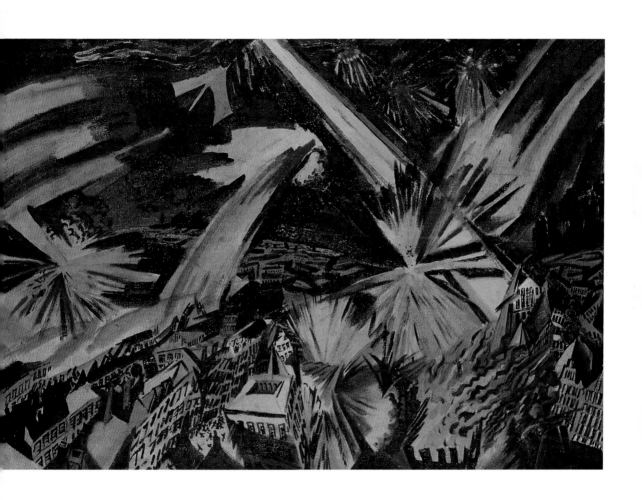

동백나무 가지를 든 자화상
Self-Portrait with Camelia Sprig

캔버스에 유채, 61.5×30.5cm
에센, 폴크방 미술관

1876년 드레스덴에서 출생, 1907년 보룹
스베데에서 작고

1905년은 단지 다리파가 창설된 해로서만 의미가 있는 것이 아니었다. 이 해에는 또한 세 명의 북부 독일 화가인 놀데, 롤프스, 모더존 베커 모두가 감정적이고 표현적인 경향을 취하기 시작했다. 프리츠 마켄젠은 1889년에 브레멘 근교의 마을인 보룹스베데에 풍경화 화가들의 집단 거주지를 만들었고, 파울라 모더존 베커는 1899년에 이곳으로 갔다. 젊은 그녀는 이곳에서 풍경화가 중 한 명인 오토

모더존과 결혼했고, 얼마 지나지 않아 시인인 라이너 마리아 릴케를 만났다. 그 당시 이 그룹의 모든 화가들은 새로운 인간과 자연의 조화를 꿈꿨다. 아카데미의 억압에서 자유로울 뿐만 아니라 현대 도시 생활의 불안과 외로움으로부터 탈출을 약속했던 이 작은 공동체는 그들이 상상하는 유토피아를 실현하기에 완벽한 환경처럼 보였다.

모더존 베커는 파리에서 잠시 공부하는 동안, 세잔과 무엇보다 고갱의 작품에 나타나는, 자연에 대한 서정적 접근에 적합한 방식을 잘 알게 되었다. 다시 보룹스베데로 돌아온 후, 그녀는 자연스럽게 흙빛 계통의 색과 두꺼운 외곽선을 사용하여 평범한 시골사람들을 묘사하기 시작했다. 그녀가 넓은 색면과 명확한 윤곽선에 열중했던 것은 고갱에게서 많은 영향을 받았기 때문이었다.

모더존 베커의 〈동백나무 가지를 든 자화상〉은 자기 탐색적 미술의 가장 뛰어난 예들 중 하나로, 그녀는 이런 자기 탐색을 아주 중요하게 생각했다. 동시에 이 작은 그림은 너무 큰 눈과 선명한 윤곽선으로 그려진 얼굴, 단순화된 편평한 형태, 굉장히 미스터리한 표현으로 관을 충격적으로 묘사한 B.C. 2~4세기의 이집트 미라의 초상

화 복사물을 그녀가 알고 있었음을 나타낸다. 이것 외에 모더존 베커는 정확히 정면을 바라보는 맑은 갈색의 그늘진 상반신과, 그녀의 머리를 원광처럼 둘러싸고 있는 빛이 넘쳐흐르는 푸른색 배경의 대비를 강조했다. 중앙 수직선에 두드러지게 보이는 동백나무 가지는 전통적으로 성장과 다산을 상징하는 것이다.

결국 전체적으로 우울한 이 초상화의 분위기가 드러내듯 이 원인은, 전원적이고 훼손되지 않은 시골 환경에 있다고 하더라도, 궁극적으로 이방인일 뿐이다. 사실 모더존 베커는 시골과 그곳의 농부의 삶을 이상화하는 지방 제일주의의 위험성을 감지한 유일한 보룹스베데의 미술가였다. 오토 모더존에게 보냈던 1900년 2월29일 편지에서 그녀는 불평하듯 "독일은 지나치게 과거에 집착한다. 모든 우리 독일 미술은 관습적인 것 때문에 진전이 없다. …… 어쨌든 나는 의식적으로 관습에서 벗어난 자유로운 사람을 더 높이 평가한다"고 말했다.

1905년에 모더존 베커는 바로 그런 관습에 얽매이지 않고, 감정에 강력히 호소하며, 장르의 이상화로부터 멀리 떨어진 미술에 다다르게 되었다. 두 번째로 파리에서 머무는 동안 그녀는 세잔과 고갱, 그리고 나비파를 다시 공부했다. 다음 해에 파리에 다시 왔을 때 그녀는 야수주의의 그림을 처음 접했다. 1907년에 그녀는 첫 아이를 낳고 얼마 지나지 않아 보룹스베데에서 생을 마감했다.

모더존 베커는 모든 표현주의적인 과장된 특성, 특히 화려한 색을 사용하는 것을 피했지만 그녀의 미술은, 감추어졌을지라도 표현주의와 확실히 유사한 감정적 깊이와 힘을 가지고 있다.

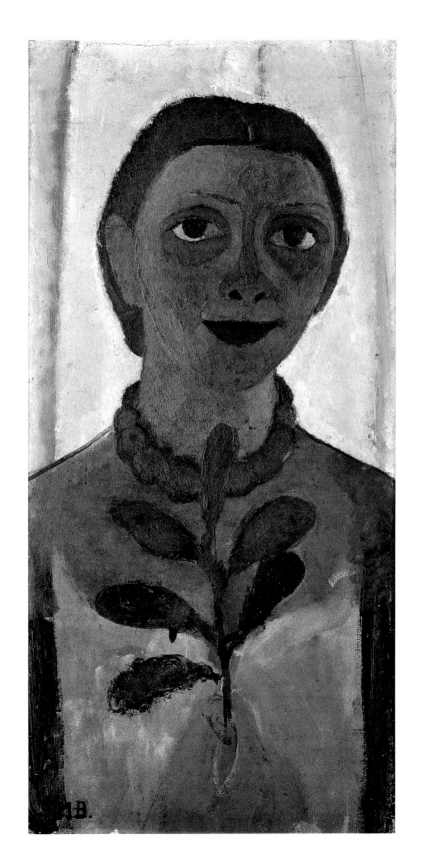

해바라기와 집시들
Gypsies with Sunflowers

삼베에 디스템퍼, 145 × 105cm
자르브뤼켄, 자를란트 미술관

1874년 리바우(지금의 루바브카)에서 출생, 1930년 브레슬라우(지금의 브로츠와프)에서 작고

'집시 뮐러'는 1911년에 마지막으로 다리파의 회원이 된 오토 뮐러의 별명이었다. 세간에 의하면 어머니가 집시였다고 한다. 어쨌든 그는, 미술과 삶의 조화라는 표현주의자의 이상을 구체화했던, 삼림지대의 호수에서 수영하거나 갈대밭 사이에서 생각에 잠긴 가냘픈 소녀의 누드에 매혹되었듯이, 사회 변두리에 있는 부랑자들의 태평한 삶에 소년기부터 매력을 느꼈다.

뮐러는 괴를리츠, 실레지아에서 석판화가 훈련을 받은 뒤, 1894~1996년에 드레스덴과 뮌헨의 미술 아카데미에서 수업을 받았으나 그곳이 자신의 자리가 아니라고 생각했다. 작가 게르하르트 하우프트만(1862~1946)이 그를 격려했는데 그는 뮐러의 먼 친척이었다. 또한 파울라 모더존 베커와 조각가 빌헬름 렘브루크와 알고 지냈는데 특히 렘브루크의 영적 인물들은 확실히 그에게 지속적인 감동을 주었다. 다리파 화가 사이에서 뮐러는 조용하고 내성적인 성격의 아웃사이더 역할을 했고, 분개하며 어떤 태도를 취하는 데는 관심이 없었다. 그는 기법에서도 1911년에 유화 대신 디스템퍼를 사용함으로써 개인적 성향을 강조했다. 디스템퍼의 색은 마르면서 처음 발랐을 때와는 다른 뉘앙스를 갖는다. 그래서 이것을 사용할 때는 말리는 과정에서 정확하면서도 꼼꼼한 주의를 기울여야 한다. 디스템퍼의 대가인 뮐러는 작품에 쉽게 부서지는 가벼움과 시적 비물질성이라는 모방할 수 없는 매력을 부여했다. 이 기법은 동시에 커다란 포맷과 기념비적으로 단순화된 형태에 사용하는 것이 적절했다. 뮐러 그림의 삼베로 된 표면(설탕 마대자루를 쓰기도 했다)은 종종 프레스코 표면의 거친 질감을 생각나게 한다.

인간관계의 어려움으로 감정적으로 갈등했던 때였던 1927년에 완성한 〈해바라기와 집시들〉은 뮐러가, 다리파의 다른 어떤 회원들도 받지 못했던 전후의 공식 인정을 얻었음에도 아랑곳없이 자신이 확립한 양식과 선호하는 주제 문제에 충실했음을 나타낸다. 191년 봄에 이 화가는 브레슬라우 아카데미(1937년에 공식적으로 그의 작품 중 357점이 압류당하고 대부분 파괴되는 것을 막지 못했던)의 교수직을 제안받았다. 마른 얼굴과 중간 길이의 어두운 색 머리카락과 '고딕적으로' 가냘픈 체형이라는 아주 동일한 특성을 가진, 같은 원형의 청춘기 소녀가 계속해서 작품에 나타난다. 이 그림에 보이는 젖 먹이는 엄마까지도, 옆의 활짝 핀 해바라기와 비교되는 표준화된 소녀의 젊음을 지니고 있다. 집시들의 실제 세계, 즉 그들 마을의 환경을 제시하지만 사회비판적으로 해석한 흔적은 없다. 이제 그 자체에서 느껴지는 우울한 분위기조차 다른 목적을 시사한다. 고갱이 느꼈고 타히티의 섬사람 그림에 투영된 것 같은 실낙원에 대한 동경을 반영하면서, 현대 산업사회의 아웃사이더들을 전원시풍의 낭만주의적 문맥에 묻어둔 것처럼 보인다. 1924년과 1929년 사이 뮐러는 가리, 달마티아, 루마니아와 유고슬라비아로 여행하면서 집시그림에 사용할 소재를 찾았다. 심지어 부다페스트 근교의 집시 캠프에서 잠시 살기도 했다. 또한 이런 경험을 이용해 유명한 '집시 화집'을 만들었다. 이것은 부분적으로 손으로 칠한 9가지 색의 석판화들로, 그의 그래픽 미술 중 가장 뛰어난 작품으로 꼽힌다.

초기의 실험작을 별도로 하면, 뮐러의 작품은 양식적, 주제적으로 상당히 제한되어 있다. 1926년에 그가 결핵으로 사망하기 4년 전, 미술 비평가이자 극작가인 카를 아인슈타인은 『20세기 미술』에서 이렇게 말했다. "뮐러는 편안한 느슨함으로 누드나 독일 풍경을 달콤하게 만든다. …… 이따금 매혹적일 수 있지만 [그의] 작품 대부분은 파란색과 초록색 그리고 단색조로 된 조용한 선들로 이루어진 얕은 단맛 속에 빠져 있다." 오늘날 이와 같은 발언은 드물어졌지만 완전히 사라지지는 않았다.

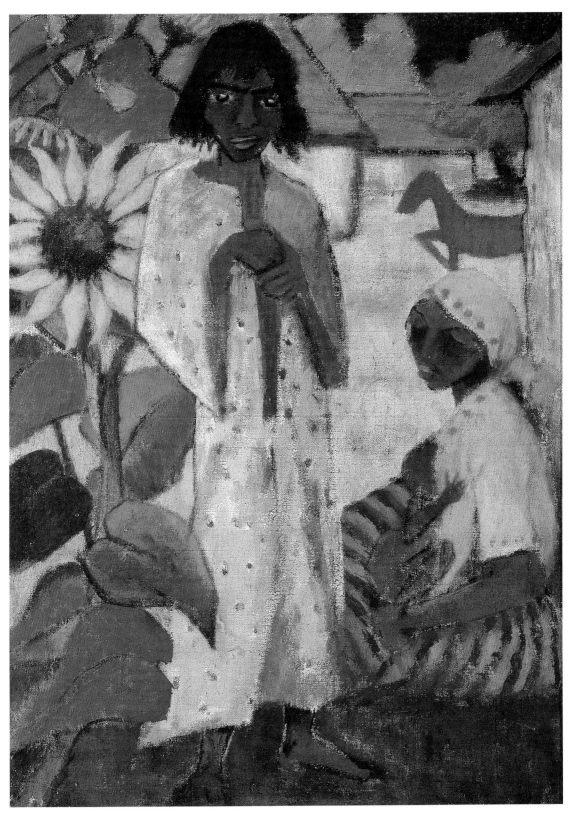

무르나우의 학교사택
Schoolhouse, Murnau

마분지에 유채, 40.6×32.7cm
마드리드, 카르멘 티센 보르네미사 소장, 티센 보르네미사 미술관에 대여 중

1877년 베를린에서 출생, 1962년 무르나우에서 작고

무르나우에 있는 학교사택을 담고 있는 이 작은 풍경화는 평범하고 꾸미지 않은 것처럼 보인다. 그러나 이 그림은 뮌터의 발전에 있어서 중대한 전환이 시작되는 지점에 있다.

가브리엘레 뮌터는 여성에게 당시 미술과 관련된 직업으로서 유일하게 사회적으로 허용되는 드로잉 선생이 되기 위해 20세 때 뒤셀도르프에 있는 여자 미술학교에 등록했다. 상속을 받아 경제적으로 독립하게 되자, 그녀는 위험을 무릅쓰고 독자적으로 활동하는 화가로서 미술작업을 시작했다. 1901년에 그녀는 뮌헨에 정착했고 그곳에서 칸딘스키를 알게 되었다. 1904년에 둘은 베네치아, 튀니지, 네덜란드, 프랑스, 그리고 여러 번 러시아로 여행을 다녔다. 뮌헨의 신미술가협회와 얼마 후 가입한 청기사파의 회원으로 뮌터는 남부 독일 표현주의의 시작에 있어 가장 중요한 사람이 되었을 정도로 성장했다.

1908년 여름에 뮌터와 그의 연인 칸딘스키, 야블렌스키, 마리아네 폰 베레프킨은 슈타펠 호수 근처 무르나우라는 시골 마을의 거주지에 머물며 바이에른의 알프스 산기슭을 답사했다. 그녀는 일기에 이 시기를 "미술에 대해 많은 대화를 나눈 멋지고 흥미롭고 즐거운 작업 기간이었다"라고 회상했다.

이런 공동 작업이 만들어낸 풍부한 결실의 증거는 여기에 있는 학교사택 풍경으로, 아래 중앙에 정확한 날짜가 적혀 있듯 8월 27일에 그린 것이다. 이것은 두꺼운 윤곽선으로 분리된 8개의 편평한 구성요소로 이루어진, 기본적으로 단순화된 구성으로, 무르나우의 가장 크면서 평범한 건물들 중 하나를 묘사한 것이다. 이렇게 윤곽선들에 둘러싸인 색면들은, 좀처럼 어떤 내적 뉘앙스를 띠고 있지 않고 명암이나 입체감도 거의 없으며, 오로지 화려한 색채의 짧은 붓질에 의해 활기를 띠고 있다. 그럼에도 불구하고 거의 기하학적 평면의 계열로 변형함으로써 세부적으로 묘사된 것은 균형과 조화를 이루고 있다. 이런 계산된 균형과는 대조적으로, 드문드문 칠한 방식과 스케치처럼 그린 세부, 칠해지지 않은 마분지 바탕은 직관적 표현으로 담을 수 없을 만큼 빠르게 그린 과정을 암시한다.

이 그림과 다른 비슷한 그림들은 인상주의에서 유래된 이전의 양식에서, 무르나우에서 지냈던 여름에 그녀와 칸딘스키, 야블렌스키가 공동으로 발전시킨 표현주의로 변화하기 시작했다. 이런 점에서 뮌터는, 무엇보다도 야블렌스키가 확실하게 제시했던 다양한 공급원들에 의지했다. 윤곽선으로 둘러싸인 색면에 있어서는 고갱과 반 고흐, 색의 범위에 있어서는 뭉크와 마티스의 야수주의가 공급원이었다. 또한 비슷한 형식적 접근방식은 유리 뒷면그리기(verre églomisé)와 같은 민속미술의 예에서 찾을 수 있다. 그녀는 다음과 같이 말했다 "짧은 고통의 순간이 지나고 나는 크게 도약했다―자연을 복사하는 것으로부터―다소 인상주의적으로―내용을 느끼는 것으로―추상화하는 것으로―추출해내는 것으로." 그러나 뮌터는 칸딘스키처럼 추상으로 마지막 발걸음을 내딛지는 못했다. 전쟁이 일어나자 그녀는 그를 따라 스위스로 갔으나 곧 그들은 서로 다른 길을 가게 되었다. 뮌터는 개인적, 예술적으로 위기를 몇 년간 겪었지만 결국 1920년대 말에 다시 그림을 그리기 시작했다.

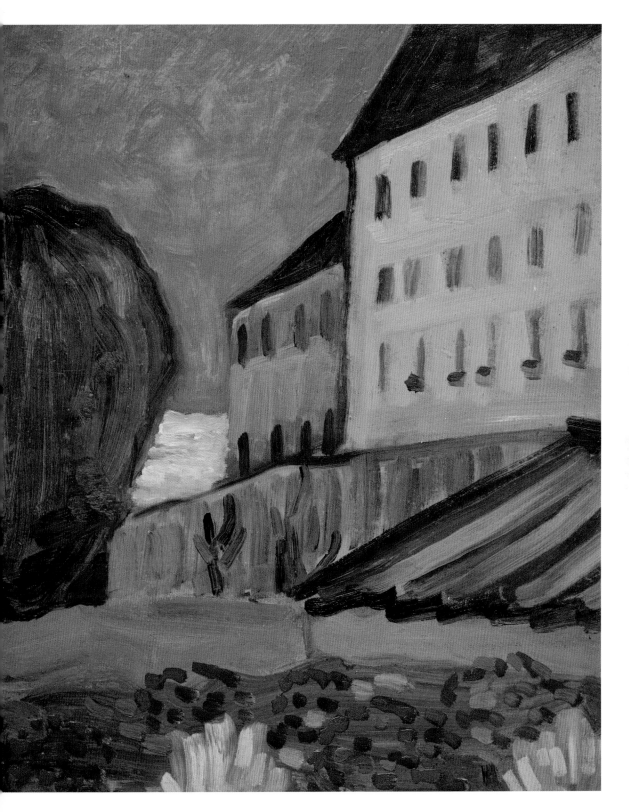

성녀 마리아 에깁티아카의 전설
The Legend of St. Maria Aegyptiaca

캔버스에 유채, 3면화: 중앙 그림 105×120cm, 양옆 그림 각각 86×100cm
함부르크 쿤스트할레

1867년 톤데른 인근의 놀데에서 출생.
1956년 노이키르헨 인근 제뷜에서 작고

톤데른, 슐레스비히(지금의 덴마크 톤더) 근처의 놀데에서 태어난 에밀 하우젠은 1902년에 자신의 출생지를 가명으로 택했다. 그는 가구 도안공 교육을 받았고, 카를스루에 미술공예학교에 다녔으며, 1892년부터 장크트갈렌 미술공예학교에서 학생을 가르쳤고, 미술연구를 위해 많은 여행을 다녔다. 이런 경력은 놀데를 표현주의의 가장 뛰어난 판화가, 수채화가, 유채화가 중 한 사람으로 만들었던 길의 정거장들이었다. 그가 1903년에 알젠 섬에 정착하고 정원과 꽃 모티프에 열중하기 시작하면서, 그의 색채는 점차 황홀한 감정을 전달하는 매개물로 발전했다. 1906년에 놀데는 카를 에른스트 오스트하우스를 중심으로 한 서클에서 반 고흐, 고갱, 앙소르의 작품을 공부했고 에드바르트 뭉크를 만날 수 있었다.

놀데 작품에 나타나는 색채의 암시성과 그림에 착수하는 직관적 열정은 다리파의 목표와 근접했다. 그는 1906년 2월에서 1907년 말까지 다리파 회원으로 활동했으며 이때 함께한 다리파의 회원들과 이후에도 친구관계를 유지했다. 게오르게 그로스는 다리파 시절의 놀데의 작업 방식을 다음과 같이 서술했다. "그는 더 이상 붓으로 그리지 않았다. 그가 나중에 말하길 영감이 떠오르면 그는 붓을 던지고, 낡은 천에 물감에 적셔서 도취되어 캔버스에 문질렀다고 한다." 놀데의 그림은, 서로 뒤섞여 있고 윤곽선으로 형태를 갖추지 않은 유동하는 색채들로 만들어진 것처럼 보인다. 그래서 종종 잘못 그렸다는 인상을 주기도 한다.

1909년에 등장하기 시작한 놀데의 종교화는 놀데가 현대미술에 기여한 중요한 공로 중 하나가 되었다. 이 작품들은 묘사된 장면의 초월적이고 정신적인 의미에 전적으로 초점이 맞춰져 있다. 등장인물은 감상자가 가까이 볼 수 있도록 클로즈업되어 있다. 그들의 가면 같은 얼굴은 종종 거의 캐리커처와 같은 왜곡된 표현으로 나타난다. 눈은 동그랗게 뜨고, 얼굴 생김새는 원시적으로 조야하며, 캔버스 전체는, 놀데의 말에 따르면 "인간적인 신성한 존재의 심오한 상징"을 반영하는 포화상태의 밝은 색채로 가득 차 있다.

1902년에 완성된, 마리아 에깁티아카의 전설을 주제로 한 뛰어난 3면화 중 가운데 패널에는 선명한 붉은색 옷을 입은 성인이 하늘을 향해 무아경으로 팔을 치켜들고 기도하고 있다. 푸른 복장의 성모 마리아상은 밝은 황금색 벽감에 안치되어 있다. 신교도인 놀데는 성모 마리아에 대한 열렬한 숭배에 초기 교회 개혁가와 성모마리아 숭배를 반대하는 사람들은 인정하지 않았던 바로 그런 종류의 영적인 힘을 부여했다. 그러나 이집트에서 온 매춘부였던 이 여인은 신상이 아닌 신을 향해 직접적으로 무아지경의 기도를 하고 있다. 왼쪽 패널은 이전에 그녀의 방탕했던 생활이 화려한 색채로 묘사되어 있다. 마리아의 몸은 온통 밝은 황금색으로 칠해져 있고, 풍만한 가슴의 젖꼭지에는 희미한 보랏빛이 감돈다. 관능적으로 웃고 있는 그녀는 푸른색, 녹색, 보라색 옷을 입은 탐욕스럽고 괴기스러운 남자들을 향해 팔을 뻗고 있다. 오른쪽 패널엔 개종한 죄인이 참회하며 죽음의 고통 속에 누워 있다. 수도자가 그녀의 기운 없는 몸 위에서 기도한다. 사자는 이런 기적적인 사건에 뛰쳐나와 참여할 기회를 기다리고 있다. 이 "불모의 땅"의 배경은 초록색과 파란색의 단계적인 변화(gradation)가 나타나는 정글의 형태를 띠고 있다―아마도 기독교의 에덴동산에 대한 무겁고 이국적인 대응물인 것 같다.

놀데의 다른 종교적인 작품들과 마찬가지로 이 3면화도 제단화로 보이도록 의도되지는 않았다. 놀데가 말한 대로 그것 모두는 "미술에 이바지하려고 의도된 예술적 환기(喚起)"였다.

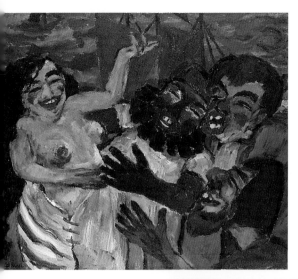

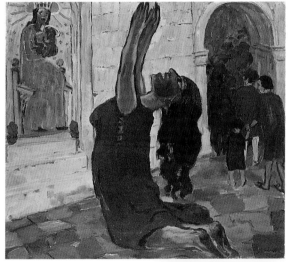

열대의 태양
Tropical Sun

캔버스에 유채, 71 × 104.5cm
제빌, 놀데 재단

스위스에 머물던 놀데가 1905년 7월에 북부독일과 알젠 섬으로 돌아왔을 때, 그는 바이마르에 잠시 들려 고갱의 전시회를 보고 다음과 같이 말했다. "현대미술에서 나는 그런 훌륭한 색채를 본 적이 없다." 프랑스 화가들이 도피해 갔던 이국의 영토를 놀데 역시 갈망하는 목적지로 삼았다. 그는 낭만주의적 도피자는 아니었다. 오히려 그는 분명한 예술적 목표를 추구했다 — 그것은 문명화로 인한 쓰레기 아래에 묻혀 있던 모든 창조성의 근원인 '원시적인 것'의 발견이었다. 1911년에 놀데는 '자연인들의 예술적 표현'에 관한 책을 기획했다. 이 책에서 그는 "미개인들"의 의식에 쓰이는 사물, "살롱의 유리 상자" 안에 전시된 "지나치게 달콤한 품위 없는 형태들"이라고 자서전에 쓴 것을 비교하려고 했다. 이 책은 발행되지는 않았지만 이것을 준비하는 동안 놀데는 베를린 민족학 박물관에 소장되어 있는 이집트, 아시리아, 아프리카, 동남아시아, 남태평양의 원주민들이 만든 많은 작품을 연구했다. 2년 후 46살이 된 이 화가와 그의 아내는 뉴기니로 떠나는 과학 연구를 위한 탐험에 동반할 것을 제안받았다. 이 여행을 통해 그들은 러시아, 중국, 한국, 일본을 거쳐 남태평양까지 갈 수 있었다. 놀데는 그 당시 독일 식민지 관리부가 새로운 메클렌부르크라고 불렸던 섬인 오늘날의 뉴아일랜드의 북서쪽에 있는 케빙이라는 시골마을에서 수많은 스케치, 수채화와 더불어 19점의 유화를 그렸다. 이곳에서 그린 여러 작품들 중의 하나가 〈열대의 태양〉인데, 준비과정에서 그는 작은 드로잉을 먼저 그렸다.

해변에 있던 놀데는 해수면으로부터 태양이 뜨거나 지고 있는 수평선까지를 보았다. 수평적인 전체 구성은 수평선에 의해 중앙 축으로 나눠졌다. 숲이 우거진 누사 릭 섬은 어두운 녹색의 실루엣으로 보인다. 왼쪽으로부터 전체 구성에 스며드는 섬의 굽이치는 형태는 수평선 위의 하얀 적운 같은 구름과 전경의 거품이 일며 부서지는 파도와 조화를 이룬다. 태양은 나무 꼭대기 위에 떠 있는데, 더 어두운 구름에 둘러싸인 밝은 후광의 한가운데 있으며 빛나는 빨간 원반과도 같다. 대부분 넓고 두껍게 칠해진 색채의 영역은 격앙된 주홍빛

붉은색, 카드뮴 오렌지, 코발트 보라색을 포함하고 있다. 이전의 경화에서는 갓 칠한 곳에 또 칠하는 경향이 있었는데 이제는 각각의 색조들을 넓은 영역에 펼쳐놓았다. 화가가 남태평양의 풍경에서 받은 인상이라는 점을 되풀이해서 강조했듯이, 이런 색채의 강렬함과 명도는 화려함과는 구별된다. 어떤 표현적인 과장을 위한 것과는 달리, 이런 색채는 열대지방의 실제 현상과 일치했다고 놀데는 말했다.

놀데는 작품에서 1차 세계대전을 언급하지 않았다. 다시 말하자면 그는 마이트너처럼 파괴의 장면이나 묵시록적 풍경을 그리지 않았다. 대신 열대지방 그림에 북독일의 저지대 풍경, 해안선, 정원을 첨가했고, 자연과 종교적 주제에 낙관적 신비주의를 채우면서 시대의 변화에 응답했다. 키르히너는 자신의 일기에 놀데의 미술이 "일종 병적이고 너무 원시적"이라고 썼다. 그는 놀데의 신비주의가 동료를 모더니즘의 형식에 대한 이슈에서 너무 멀어지도록 했다고 생각했다. 이런 변함없는 경향은 1933년에 놀데가 자신의 표현주의 그림이 '독일 정신'의 진정한 표현이라고 말하는 중대한 실수를 범하게 했다. 다음 해에 그는 잔인한 나치 비평가들의 조롱을 받게 되었고 그는 이러한 꿈에서 무참히 깨어났다.

팔라우 3면화
Palau Triptych

캔버스에 유채, 119×353cm(중앙 패널 119×171cm, 양쪽 그림 각각 119×91cm)
루트비히스하펜, 빌헬름 하크 미술관

1881년 에케르스바흐에서 출생, 1955년 베를린에서 작고

표현주의자들은 개인의 독창적인 현대 미학을 열성적으로 채택했는데, 이것은 미술가들이 오로지 그들의 자아나 자신의 관점에서 세상을 바라본다는 것을 의미한다. 만약 이런 미학의 주역들 중의 한 명인 폴 고갱이 그의 자아로 가득 찬 자연의 광경을 이국적 영역으로 옮겨놨다면, 이것은 이곳의 삶이 문명화로 인한 갈등으로부터 영향받지 않는 길을 가는 것처럼 보였기 때문이다. 막스 페히슈타인 역시 이 길을 선택했다. 그와 다리파의 다른 화가들이 드레스덴 민족학 박물관에서 연구했던, 남태평양 팔라우 제도의 조각되고 채색된 천장들보는 그에게 전형적인 미술과 삶의 조화를 구체화한 것으로 보였다. 이것은 다리파가 모리츠부르크 호수에서 몇 달을 근심 없이 지내며 추구했던 것을 다른 방법으로 드러내는 것처럼 보였다. 그것은 타락한 산업사회의 대안으로서의 유토피아였다. 그리고 이런 토착의 조각물은, 페히슈타인이 베를린이라는 대도시를 위해 조용한 드레스덴을 떠난 첫 번째 다리파 화가였던 점으로 보아, 아마도 그에겐 더욱 영향을 주었을 것이다. 이상주의적 태도로 물든 그는 이 천장들보에 대해 다음처럼 설명했다. "나는 조각된 신상의 이미지들을 보았는데, 그 속에서 보이는 불가해한 자연의 힘에 대해 전율하는 충성심과 두려움은 (그것을 만든 사람의) 희망과 공포, 피할 수 없는 운명에 대한 두려움과 복종을 느끼게 한다."

바로 전 해의 놀데가 그랬던 것처럼, 1914년 4월에 팔라우 제도에서 몇 년을 보내기 위해 남태평양으로 출발할 때도, 페히슈타인은 일관되게 행동하고 있었다. 그러나 그곳에서 그는 전쟁을 경험했고, 일본인들에 의해 포로로 잡혔으며 무모한 탈출을 감행하여, 화물선에서 석탄을 정리하는 일을 하면서 하와이, 뉴욕, 네덜란드를 경유하여 독일로 돌아왔다—그러나 이곳에서 그는 즉시 군에 징병되었다. 최전선에서 느낀 공포는 그에게 너무 과했다. 그는 신경쇠약에 걸렸고, 군복무를 면제받아 베를린으로 돌아왔다. 이제 페히슈타인은 조용한 조화를 위해 다리파 시절의 '격렬한' 방식을 억누르면서 그의 여행 추억을 감탄할 만한 팔라우 3면화에 쏟아내기 시작하여 잔인한 문명화와는 상관없는 평화로운 세상을 전개했다.

연결되는 풍경의 파노라마 속에, 다양하게 장식적으로 양식화된, 그렇게 표현적이지 않은 신고전주의적 장면들이 중앙 패널과 양 측면에 가로질러 펼쳐져 있다. 왼쪽 면에는 보트에 있는 섬사람인 아버지, 어머니, 아이로 이루어진 가족이 묘사되어 있다. 중앙 패널도 마찬가지로 앉아 있는 세 명의 인물들과 함께 맞은편 보트에 있는 세 명의 남자들 쪽을 향해 서 있는 네 번째 사람이 있다. 보트에 있는 세 명의 남자들 중 두 명은 오른쪽 면을 차지하고 있지만 한 명은 중앙 패널에 있다. 실질적으로 강조된 물과 육지, 공기, 그리고 이에 상응하는 물고기, 인간, 새들의 모티프들은 3개가 한 그룹으로 이루어진 형태를 취하고 있다. 페히슈타인은 자신의 낭만주의적인 소망인 팔라우를—고갱이 타히티에 그렸던 것처럼—식민제국의 한 부분이었던 섬의 역사적 사실을 보기보다는 '물질주의적'인 유럽에 대한 반대 이미지, 낚시질하고 수영하고 즐길 수 있는 이상적 낙원으로 해석했다.

헤켈과 슈미트 로틀루프와 함께 페히슈타인은 전쟁 후 1918년에 혁명적인 예술 노동평의회(Arbeitsrat für Kunst)의 창단 멤버가 되었고, 얼마 지나지 않아 이 협회가 해산된 후에도 그는 정치적 활동을 계속했다. 그는 인권 연맹에 가입했고, 신흥 소련을 선전하는 작업을 도왔다. 따라서 1933년에 나치가 현대 미술을 탄압했을 때 페히슈타인이 그들의 첫 번째 표현주의 희생자들 중 한 명이 되었다는 것은 그리 놀랄 만한 일이 아니었다.

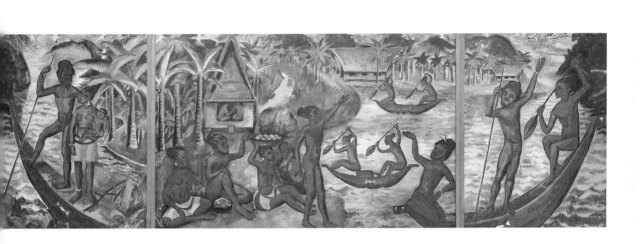

곡예사들

Acrobats

캔버스에 템페라, 110×75.5cm
에센, 폴크방 미술관

1849년 니엔도르프에서 출생, 1938년 하겐에서 작고

이전의 19세기 프랑스 미술에서 그랬던 것처럼 서커스, 춤, 보드빌의 주제는 표현주의자들 사이에서 굉장한 인기를 누렸다. 이런 공연자들은 미술가 자신처럼 그들의 영혼을 시장에 파는 낙오자들로서, 신분이 높은 중산층 시민의 돈으로 생계를 유지하는, 존경할 만하지 않은 사회 주변의 그룹을 구체화한 것처럼 보였다. 의기양양한 무용수들과 대담한 연예인들은, 자신을 극한까지 밀고 나간 표현주의 화가의 '줄타기 공연'을 완벽히 상징하는 것처럼 보였다.

크리스티안 롤프스 역시 이 모티프를 매우 전형적인 섬세한 방법으로 변형하면서 표현했다. 이러한 것은 1916년에 만들어진 생기 넘치는 곡예사 그림에서 볼 수 있다. 이 작품은 대비와 긴장을 기본으로 한 세련된 병렬의 구성을 취했다. 선명한 붉은색을 배경으로, 한 쌍의 인물들은 서로 보완하는 자세를 취하고 있는데, 마치 한 명의 인물이 회전하고 있는 모습이라는 생각이 든다. 이 모티프는 거대한 활력의 인상을 주기 위해 가능한 모든 균형 잡힌 우아한 동작— 똑바로 서 있고 거꾸로 서 있는— 을 취하고 있다. 인물들은 매너리즘 양식이라고 말해도 좋을 정도까지 길게 늘여져 있고, 두꺼운 윤곽선과 부분적으로 겹치는 면들이 주로 강조되었다. 이 인물들에게서 느껴지는 투명성은 롤프스가 1913년경에 개발하기 시작했던 템페라 기법을 통해 획득한 것으로, 인물들에게 육체적 육중함과는 다른 가벼움을 부여한다. 동시에 화가가 관심을 두는 것이 곡예사들 개인이 아니라 움직임 그 자체를 위한 생략이나 기호화, 즉 고대 마케네의 항아리에 그려진 인물들처럼 움직이고 있는 원형적 형태라고 생각하게 한다. 배경에 물감 표면의 질감이 사실적으로 드러나는 것은 야수주의의 색면으로 된 그림들로부터 영향을 받았음을 나타낸다. 190□년과 1906년에 조에스트에서 친구가 된 에밀 놀데와 더불어 롤프□는 야수주의 그림을 집중적으로 연구했다.

롤프스는 늦깎이 화가로 알려졌다. 홀슈타인의 농부 아들이었던 롤프스는 다리를 절단해야 했던 심각한 부상 때문에 2년 동안 침대에 누워 있었다. 같은 홀슈타인 출신의 작가 테오도어 슈토름 (1817~1888)은 그에게 그림 그리기를 권유했다. 롤프스가 바이마르에서 1897년에 처음으로 인상주의 작품들을 보았을 때, 그는 이미 50세가 넘었다. 그 당시 벨기에 건축가이자 바이에른 장식미술학교 교장이었던 앙리 반 데 벨데(1863~1957)는 그에게 미술 후원자 카를 에른스트 오스트하우스를 소개해주었고, 1901년에 그는 롤프스에게 당시 하겐에 세우고 있던 폴크방 미술관에서 일할 것을 제안했다. 이곳에서 그는 반 고흐뿐만 아니라 프랑스 후기인상주의와 점묘주의에 정통하게 되었다. 그러나 롤프스가 미지의 영역으로 나아가도록 결정적인 자극을 준 것은 1904년에 이루어진 에드바르트 뭉크와의 만남이었다.

다작의 화가였던 롤프스는 독일의 아방가르드 경향에 점점 공감하기 시작했다. 그리고 늦어도 1912년부터 그는 표현주의자라고 불릴 수 있었다— 그는 무엇보다 색의 유용성에서 표현의 힘을 끌어내야 한다고 생각했던 양식의 대표자였다. 그의 경우, 처음에는 화려했지만 점점 바랜 것처럼 차분해진 색채를 사용했다. 1906년에 다리파 화가들은 드레스덴에 열린 '제3회 독일 미술 공예 전시회'에서 롤프스의 작품을 보았고, 그를 회원으로 맞이할 것을 고려했으나 분명치 않은 이유로 놀데가 이를 반대했다.

서 있는 남성 누드(자화상)
Standing Male Nude (Self-portrait)

연필, 수채, 흰색 템페라, 55.7×36.8cm
빈, 알베르티나 그래픽 미술관

오스카 코코슈카와 함께 실레는 오스트리아 표현주의의 가장 탁월한 인물이었다. 그 유명한 클림트(1862~1918)는 일찍부터 실레의 재능을 알아보았고 지속적으로 그를 후원했다. 실레는 빈 아카데미의 학생이었던 1906년에서 1909년까지의 짧은 기간 동안, 클림트식의 장식적 아르누보를 적용한 밋밋하고 덜 묘사적 양식에서부터, 신체의 왜곡과 격렬한 동작의 붓칠이 나타나는 굉장한 표현적 힘이 느껴지는 급진적인 형식언어에 이르기까지 다양한 창작의 단계를 빠른 속도로 거쳐 갔다.

1890년 오스트리아 남부의 툴른에서 출생, 1918년 빈에서 작고

1910년이 되자 실레는 그만의 독특한 양식에 도달하게 되다. 그의 작품에는 초상과 누드를 중심으로 아주 적은 모티프만이 등장한다. 그러나 디트마 엘거가 언급하기를 "다른 표현주의자들과는 다르게 [실레는] 단지 모델의 얼굴 하나로 인물의 특성을 나타내려 하지 않았다. 코코슈카의 경우에도 그랬듯이, 종종 손동작 자체가 인물의 그려진 얼굴보다 더 설득력 있는 증거물로 사용되었다. 실레는 이제 몸 전체와 각각의 팔, 다리를 예술적 표현의 동등한 전달물로 만들었다." 실레는 대체로 어떤 실내 공간이나 주변 풍경을 묘사하지 않고 오로지 고감도의 선형(線形)을 지닌 인간 몸에 집중했다.

이 화가는 1913년 8월 25일에 쓴 편지에 다음과 같이 말했다. "나는 이제 주로 산과 물, 나무, 꽃들의 신체적 동작을 관찰한다. 세상의 어떤 것도 인간의 몸이 만들어내는 유사한 동작과 식물에서 볼 수 있는 것 같은 기쁨과 고통의 유사한 움직임을 떠올리게 한다." 이런 식의 관찰은 그의 많은 초상화와 자화상에서 인간 형상이 식물 같

은 특징을 띤다는 점에서 반대로 나타난다—물론 아르누보의 굽이치는 물결 모양의 우아한 선이 아닌 무언가를 불러내며, 신경과민적이고 머뭇거리며 그린 선들로 표현되었다. 즉 이렇게 부서지게 그려진 윤곽선은 인물들을 생기 없이 얼어 있는 것처럼 보이게 하며 불구자를 연상하도록 만든다.

여기 있는 커다란 구성의 초상화에서 화가의 벌거벗은 몸은 기울은 나무 그루터기처럼 수직적인 형태로 서 있다. 이와는 대조적으로 오른쪽 팔은 뻣뻣하게 수평으로 뻗고 있으며 번개를 맞아 끊어진 나뭇가지처럼 팔꿈치 관절에서 갑자기 꺾여 있다. 이런 기괴한 육체의 골격 위에는 비명을 지르는 것 같은 과장된 표정의 가면 같은 얼굴이 얹혀 있다. 거울에 비친 자신의 모습을 보고 있다는 가능성은 이런 선례가 없는 과격한 표현을 통해, 자신을 환각적으로 파악하는 것처럼 변형된다. 구체화된 형태는 극도로 놀라운 경험으로 이루어졌고, 그것의 경계선은 텅 빈 무인지대의 평면을 해부하고, 불협화음 없이 침투하는 얇고 날카로운 테두리로 만들어졌다.

그러나 이런 강렬한 열정에도 불구하고, 중용의 경제학이 유지되었다. 너무 많지도, 너무 적지도 않은 선이 있을 뿐이다. 인간 이미지의 생물적 모습은 후기 고딕의 자비로움을 표현하는 이미지를 생각나게 하는 실존주의로 철저히 변했고 고통받는 그리스도의 몸을 상기시킨다.

1912년에 실레는 '포르노 드로잉 유포' 혐의로 고소당했고 징역형을 선고받았다. 그의 미술은 많은 방면의 사람들에게 적개심을 일으켰으나, 소규모의 헌신적 지지자 그룹이 이 짧은 생을 살았던 화가의 작품 전시회와 판매를—비록 오스트리아보다 독일에서 더 많이 이루어졌을지라도—가능하게 했다.

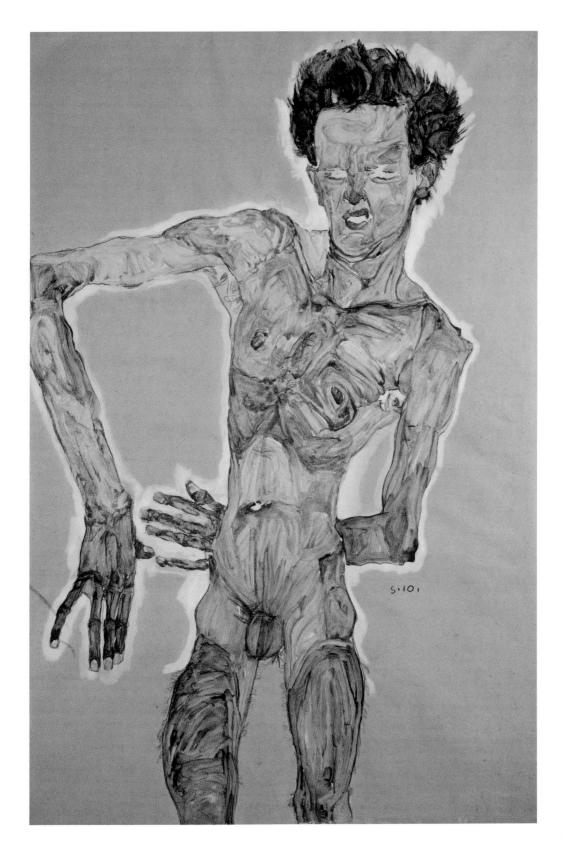

로자 샤피레의 초상
Portrait of Rosa Schapire

캔버스에 유채, 84×76cm
베를린, 브뤼케 미술관

카를 슈미트(그는 1905년에 출생지 로틀루프를 자신의 이름에 덧붙였다)는 최연소 다리파 화가였을 뿐만 아니라 이 그룹에서 회원으로 있는 동안 가장 자율성을 유지했던 사람이었다. 다리파의 명확한 공통 양식이 전개되었던 1910년에도 그의 작품에 고유한 특성은 그대로 남아 있었다. 슈미트 로틀루프는 가능한 한 자신의 길을 갔다. 예를 들어 그룹이 함께 드레스덴 근교의 모

1884년 켐니츠 인근의 로틀루프에서 출생, 1976년 베를린에서 작고

리츠부르크 호수로 갔던 여행에도 참여하지 않고 충실히 올덴부르크 지방의 당가스트의 마을에 남아 있었다. 로타르 귄터 부크하임은 다음과 같이 말했다. "그는 이론적인 것을 언급한 적이 없다. 키르히너와는 대조적으로 그는 절대 그의 양식을 글로 쓴 분석에 종속시키지 않았다. 그나마 그가 쓴 편지와 노트들은 …… 지난 전쟁에 소멸되었다. 그때 대략 2000점의 드로잉과 많은 수채화, 유화가 그의 베를린 아파트에서 화염에 휩싸였다."

1905년경 슈미트 로틀루프의 초기단계는, 종종 팔레트 나이프를 이용하면서 반 고흐에게서 영감을 받은 흥분된 표현적 터치로 두껍게 칠하며 빠른 속도로 완성한 기념비적인 인상주의 작품들이 특징을 이룬다. 1906년에 알젠 섬에 있는 놀데를 방문한 후, 놀데 역시 영향력을 미치게 되었다. 슈미트 로틀루프가 그린 당가스트 풍경은 1909년부터 양식 면에서 변화를 보이기 시작했다. 이제 캔버스는 이전보다 얇게 칠해진, 섞이지 않은 순수한 색채를 넓고 대담하게 병렬시킨 부분들로 채워졌다. 캔버스의 하얀색 바탕이 도처에 그대로 나타났고, 캔버스의 결을 드러내는 질감은 이미지의 표면적 특성을 결정했다. 형태는 점점 커졌고 분리된 색면들은 서로 교차하면서 구

성적인 선을 만들었다. 얼마 지나지 않아 검은 윤곽선으로 이루어진 구조가 첨가되었는데 이러한 방식은 〈로자 샤피레의 초상〉이라는 작품에서 확인할 수 있다.

슈미트 로틀루프는 1907년에 함부르크의 미술사가이자 다리파의 열렬한 지지자였던 로자 샤피레를 만났다. 그녀는 전적으로 그의 미술을 선전하는 많은 기사를 쓰고, 판화의 카탈로그를 만들고 작품을 구입하면서 그를 한층 더 발전시켰다. 샤피레는 이 젊은 화가에게 그녀의 아파트 방(나중에 화재가 났던) 내부를 장식할 것을 의뢰했다. 그는 벽지에서부터 가구, 카펫, 실용적 물건들까지 사실상 모든 것을 디자인했다. 슈미트 로틀루프는 1911년과 1919년 사이 모두 네 번, 후원자의 초상화를 그렸다. 가장 유명해진 작품은 현재 브뤼케 미술관에 소장된 것으로 이 초상화들 중에 슈미트 로틀루프가 가장 먼저 완성한 것이었다. 이 작품은 안락의자에 앉아 있는 이 후원자를 구성 전체에 가득 채우며 묘사한, 그녀의 반신 초상화이다. 터넓은 모자를 쓴 그녀의 머리는 생각에 잠겨 왼쪽 팔에 기대고 있다. 이런 차분한 자세와는 대조적으로 에너지 넘치는 붓칠과 넓게 확대된 공간이 두드러지는 색채는 진정으로 작열하고 있다. 드레스에 나타나는 눈에 띄는 갈색의 단계적 변화(gradation)와 초록색은 선명한 빨간색을 강조하면서 보완되는 대비를 이룬다. 이런 붉은색 바탕에 그려진, 들어 올린 팔은 빛나는 파란 눈이 있는 불그스레한 보라색 얼굴로 시선을 가게 한다.

1912년에 슈미트 로틀루프는 잠시 프랑스 입체주의의 영향을 받았고 이것은 차후의 그림에 더 훌륭한 간결함을 부여했다. 그러나 이 간결함이 종종 단순한 도상으로 전락했음도 밝혀야 한다. 대략 1914년에 이국의 뭉툭한 나무 조각상으로부터 자극을 받은 그는 초상화에 아프리카인의 생김새를 첨가하면서 양식을 보충하기 시작했다. 1차 세계대전 이후 슈미트 로틀루프는 다리파 시절의 주제를 지속하여 다시 선택했다. 많은 변형이 있긴 했지만, 그는 고령에 이르러서까지 표현주의적 태도를 계발하는 일을 멈추지 않았다.

붉은 시선
The Red Gaze

마분지에 유채, 32.2 × 24.6cm
뮌헨, 렌바흐하우스 시립 미술관

1874년 빈에서 출생, 1951년 로스앤젤레스에서 작고

청기사 그룹의 창립 당시 함께 참여했던 작곡가 아르놀트 쇤베르크는 미술 분야에서도 성과를 얻고 싶은 바람으로 1907년에 그림을 시작했다. 그는 리하르트 게르스틀토26에게 간단한 교습을 받았다. 이 시기에 무조(無調) 음악을 시작했던 쇤베르크는 미술분야에서 얼굴을 묘사하는 것을 포함해서, 그림의 모든 외양을 설명하는 작업을 그만두었다. "나는 얼굴을 본 적이 없다. 왜냐하면 나는 사람들의 눈빛, 오직 그들의 시선을 보았기 때문이다"라고 쇤베르크는 말했다. 이런 성향은 〈붉은 시선〉 같은 그림의 제목에도 나타난다.

여기서 인간의 얼굴은 개략적이고 흩어진 색 구조물 속에 녹아 있다. 이런 구조물 속에 있는 눈은 "마치 혼란스러운 영혼을 비추는 거울처럼 감상자인 체하는 사람들을 향하고 있다." 이 머리는 "둘러싸인 색면에" 빠져 있는 것처럼 보이지만 페터 클라우스 슈스터가 표현했던 "공포의 광경 같은" 혹은 꿈의 심연으로부터의 정신적 추락 같은 큰 소용돌이로부터 나오고 있다. 이런 환상적 작품은 로베르 들로네 또는 야수주의의 색채로부터 다소 영향을 받았다고 할 수 있다. 당시의 게르스틀과 코코슈카 그림들과의 접점도 약간 있다. 뭉크의 환상적 장면과의 정신적 유사성도 분명히 보인다.토10 이런 귀신 같은 얼굴을 그리도록 직접적으로 촉매작용을 했던 것은 게르스틀의 자살이었던 것 같다. 쇤베르크와 같은 집에 살던 게르스틀은 마틸데 쇤베르크와 결별한 후 1908년 11월에 목매달아 자살했다.

그러나 〈붉은 시선〉의 묘사를 오로지 전기(傳記)적 측면에서만 해석하는 것은 잘못된 것일지도 모른다. 그 배후엔 더 큰 상징주의

개념이 있었다. 약 1908년부터 쇤베르크는 단순한 예술적 방법의 □가라기보다는 종합, 여러 분야에 걸치는 예술작품을 무대에 올리기□다는 생각에 몰두했다. 이런 고찰을 통해 그는 색, 몸짓, 움직임, 빛□음악을 고유한 의미의 전달수단이라고 정의 내렸다. 이것들은 '이□적' 내용이 아닌 고유한 자율성, 암시하는 힘, 표현력 그리고 하다□해 불협화음을 전달한다. 이런 맥락에서 인간과 그 이미지는 보편□힘과 에너지를 구체화하면서 비개체화된 원형으로 표현된다.

쇤베르크와 칸딘스키의 우정은 1911년 초까지 거슬러 올라가□다. 그들 각각이 가진 예술의 본질에 대한 생각은 많은 공통점을 □러낸다. 당시 문화적 비관론에서 나온 신지학에 대한 그들의 관심□물질주의에 대한 반대는, 말로 표현할 수 없는, 형이상학적인, 순□하게 정신적인 것을 함께 추구하도록 했다. 쇤베르크의 유화와 수□화를 본 칸딘스키는 뜻이 같은 사람임을 알아보았다. 이와 대조적□로 프란츠 마르크와 특히 아우구스트 마케는 회의적이었다. 마케□쇤베르크 작품의 얼굴들을 "비현실적 시선의 초록 눈을 가진 물에 □은 아침 롤빵들"로 묘사했다. 그러나 1911년에 발행된 쇤베르크의□『화성학(Harmonielehre)』이 뮌헨의 청기사 그룹에 상당한 영향을 □쳤다는 것은 부정할 수 없다.

칸딘스키의 의견을 인용하자면, "우리는 쇤베르크의 모든 □림에서 미술가의 내적 욕망을 그것에 적합한 형태로 전달하는 것을 □볼 수 있다. 마치 그의 음악처럼…… 쇤베르크는 그림에서 외양(즉□해가 되는 것)을 나타내지 않았고 곧바로 본질적인 것으로 향해 간□(즉, 필요한 것)…… 나는 쇤베르크의 그림을 '순수한 그림'이라고□척 부르고 싶다."

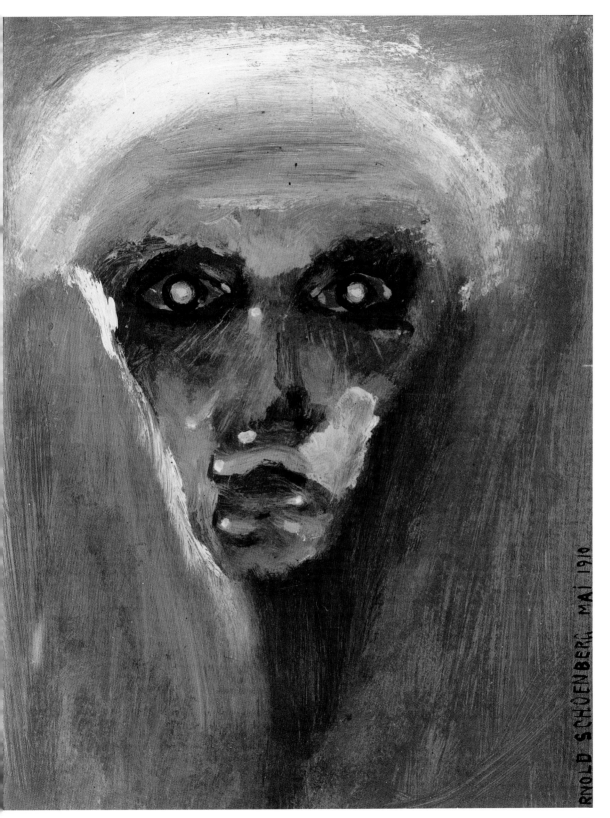

ARNOLD SCHOENBERG MAI 1910

자화상
Self-portrait

마분지 위의 종이에 템페라, 51 × 34cm
뮌헨, 렌바흐하우스 시립 미술관

1860년 툴라에서 출생, 1938년 아스코나
에서 작고

마리안네 폰 베레프킨은 황실과 가까운 관계였던 번영한 러시아 귀족 출신이었다. 자신도 화가였던 폰 베레프킨의 어머니는 미술가가 되겠다는 그녀의 생각에 처음부터 찬성이었다. 개인 교습을 받은 후 폰 베레프킨은 모스크바의 미술학교에 입학했고, 1886년부터 상트페테르부르크에서 유명한 화가였던 일리야 레핀(1884~1930)에게 10년 동안 개인 교습을 받았다. 1888년에 젊은 의사와의 비극적 연애사건과 관련하여 그녀는 총상을 입고 오른손을 쓰지 못하게 되었다. 그러나 대단한 의지와 끈질긴 훈련 덕분에 그녀는 다시 붓과 연필 다루는 법을 배웠고 큰 성공까지 거뒀다—아카데미 서클에서 그녀는 '러시아의 렘브란트'라는 명성을 얻었다. 1891년에는 그녀의 인생에 있어서 상당히 중대한 결과를 초래한 만남이 이루어졌다. 그녀는 알렉세이 야블렌스키라는 이름의 무일푼의 젊은 사관생과 사랑에 빠졌다. 신분 차이의 이유로 결혼이 방해받자 이 한 쌍의 남녀는 조국을 떠나 1896년에 뮌헨에 정착했다. 이곳에서 폰 베레프킨은 기젤라 거리에 살롱을 마련했고, 곧 이 살롱은 지식인과 미술가 특히 러시아 사람들의 모임 장소가 되었다. 나자렛파라고 알려진 19세기 초기의 낭만주의 그룹으로부터 영감을 받아, 그녀는 1900년경에 미술가들의 공동체를 만들었고 칸딘스키도 여기에 곧 합류했다. 그녀는 낭만주의와 프랑스 상징주의 문학을 숭배했다. 나비파의 상징적 그림들 또한 그녀에게 감명을 주었다. 그녀는 주로 애인의 경력에 관심을 갖느라 10년간 중단했던 그림 그리기를 1907년에 다시 시작했다. 1909년에 그녀는 뮌헨의 신미술가협회의 창단 멤버가 되었다.

그러나 1911년에 이 그룹이 해체되었을 때 창립된 청기사파를 따르지 않았고 이로써 두 진영 사이에 머물게 되었다.

뮌헨의 렌바흐 미술관에 있는 그녀의 자화상은 칸딘스키, 가브리엘레 뮌터와 예술적으로 친밀한 관계를 맺는 행운이 따랐던 시기에 그린 것이다. 힘 있는 포즈와 인상적인 얼굴 생김새, 사치스러운 모자는 세상물정에 밝고 영리해 보이는 모델의 개성을 많이 드러낸다. 폭 넓은 붓놀림으로 칠해진 강한 색채와 길게 늘여진 형태를 하나로 모으는 연결된 윤곽선은 폰 베레프킨에게 가장 중요했던 나비파와 에드바르트 뭉크의 '영혼의 그림'의 영향을 보여준다. 이 출발점에서 시작한 화가는 색채의 영역을 넓혀갔고 이로써 표현주의의 전형인 화려한 색채 대비를 획득할 수 있었다. 그러나 많은 다리파 화가들의 그림의 경우처럼 형태를 색에 종속시킬 정도로 추상화하지는 않았다. 선은 계속해서 구성을 명확히 하는 데 중요한 역할을 하고 있다. 이런 경향은 왜 그림의 면이, 예를 들어 야블렌스키의 상화에 보이는 극도로 편평한 효과를 내지 못하는지를 설명해준다. 신비주의와 상징주의가 잠재된 요소와 결합된 두드러진 전통주의—여성들의 역할을 주로 정보 교환의 역할로 이해했던—그녀가 이론적으로 그렇게 열변하며 주장했던 것, 즉 다시 말하자면 추상으로 향하는 단계의 실행을 분명하게 가로막았다. 아마도 그녀는, 칸딘스키가 순수하고 정신적인 추상으로 변화하도록 촉진한 루돌프 슈타너의 인지학적 가르침과 블라바츠키 부인의 초기 신지학적 글을 그에게 소개하는 중요한 역할을 했던 것 같다.

1920년에 폰 베레프킨과 야블렌스키는 전쟁을 피해 이주해 스위스에서 결별했다. 1938년에 그녀는 아스코나에서 가난하게 후를 맞이했다.

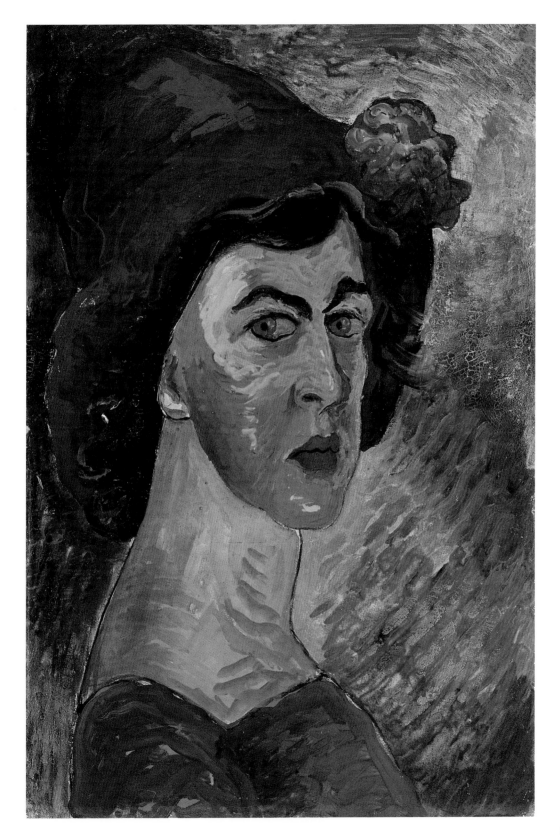

1쪽
바실리 칸딘스키
제1회 '청기사' 전시의 카탈로그 표지 그림
잉크 드로잉

2쪽
아우구스트 마케
밀리너의 가게 Milliner's Shop
1914, 캔버스에 유채, 60.5 × 50.5cm
에센, 폴크방 미술관

4쪽
오토 뮐러
두 자매 Two Sisters
연대 미상, 삼베에 디스템퍼, 90 × 71cm,
세인트루이스 미술관, 모튼 D. 메이 유증

사진 출처

The publishers would like to express their thanks to archives, museums, private collections, galleries and photographers for their kind support in the production of this book and for making their pictures available. If not stated otherwise, the reproductions were made from material from archive of the publishers. In addition to the institutions and collections named in the picture descriptions, special mention is made of the following:

ARTOTHEK: p. 7 (left), 8, 14 (left), 16 (right), 21, 35, 37, 39, 41, 43, 45, 47, 49, 53, 63, 65, 67, 69, 71, 73, 75, 77, 83, 87, 93, 95
© Photothèque des Musées de la Ville de Paris: p. 11
© Musée Calvet, Avignon: p. 13 (Photo: André Guerrand)
© Archiv für Kunst und Geschichte, Berlin: p. 19, 20 (right), 22 (right), 23, 51, 61, 79, 85, 89, 91, 92
© Stiftung Archiv der Akademie der Künste, Berlin: p. 24 (left)
Bildarchiv Preußischer Kulturbesitz, Berlin
© Hamburger Kunsthalle: p. 81 (Photo: Elke Walford)
© Saint Louis Art Museum, St. Louis: p. 29, 33

표현주의

지은이: 노르베르트 볼프
옮긴이: 김소연

발행일: 2007년 10월 15일
펴낸이: 이상만
펴낸곳: 마로니에북스
등　록: 2003년 4월 14일 제2003-71호
주　소: (110-809) 서울시 종로구 동숭동 1-81
전　화: 02-741-9191(대) / 편집부 02-744-9191 / 팩스 02-762-4577
홈페이지 www.maroniebooks.com

ISBN 978-89-6053-021-8
SET ISBN 978-89-91449-99-2

Korean Translation © 2007 Maroniebooks, Seoul
All rights reserved.

Printed in Singapore

EXPRESSIONISM by Norbert Wolf
© 2007 TASCHEN GmbH
Hohenzollernring 53, D-50672 Köln
www.taschen.com

Editor: Uta Grosenick, Cologne
Editorial coordination: Sabine Bleßmann, Cologne
Design: Sense/Net, Andy Disl and Birgit Reber, Cologne